LES ABONNÉS

DE

L'OPÉRA

(1783-1786)

UN FRONTISPICE
ET QUATRE PORTRAITS A L'EAU-FORTE

PARIS

A. QUANTIN, IMPRIMEUR-ÉDITEUR

7, RUE SAINT-BENOIT

1881

LES ABONNÉS

DE

L'OPÉRA

(1783-1786)

LES ABONNÉS DE L'OPÉRA

A. QUANTIN
Imprimeur – Éditeur
1881

ERNEST BOYSSE

LES ABONNÉS

DE

L'OPÉRA

(1783-1786)

UN FRONTISPICE
ET QUATRE PORTRAITS A L'EAU FORTE

PARIS

A. QUANTIN, IMPRIMEUR-ÉDITEUR

7, RUE SAINT-BENOÎT

1881

Tous droits réservés.

PRÉFACE

On a fait beaucoup de livres sur l'Opéra, beaucoup de livres savants ou légers, touchant à l'histoire ou simplement anecdotiques. Les documents abondent sur l'administration, successivement royale, municipale et privée, de ce théâtre, sur les auteurs et les musiciens qui s'y sont illustrés, sur les acteurs qui ont foulé ses planches depuis plus de deux siècles. Sous tous ces rapports, il semble qu'il soit difficile de trouver du nouveau. Aussi n'est-ce pas sur ce domaine trop connu que nous avons porté nos recherches. Nous n'avons point franchi la rampe ; nous n'avons point pénétré sur la scène, dans les coulisses, dans les bureaux. Nous sommes resté dans la salle, ne nous occupant que du public, ou du moins de la portion la plus importante de ce public, c'est-à-dire des abonnés.

L'abonné de l'Opéra n'est pas un personnage indifférent ; du moins ne l'était-il pas jusqu'à une époque

qui n'est pas bien éloignée de nous, alors qu'il y avait encore une société parisienne. Ce serait trop de dire qu'il remplissait une fonction; mais il devait à son titre une autorité et des privilèges que le monde reconnaissait et sanctionnait. Il en avait conscience et rendait, dans les questions d'art et de goût, des arrêts qui trouvaient peu de contradicteurs. Comme il avait accès dans les foyers du chant et de la danse, comme il voyait de près tout ce monde de femmes, si plein d'enchantements et de prestiges, il en rapportait un vague parfum de libertinage élégant, quelque chose du roué et du talon rouge, qui frappait singulièrement l'imagination du vulgaire.

L'histoire de l'abonné de l'Opéra est encore à faire. Nous en donnons une page, mais ce n'est pas la moins intéressante. L'époque où nous la prenons est, en effet, caractéristique. C'est la fin du XVIII^e siècle, peu d'années avant la Révolution, avant la fin de cette société qui va se montrer à nous, avec ses personnages les plus en vue, dans un de ses lieux favoris de réunion et de plaisir. Nous avons pensé que c'était un bon moment et un bon endroit pour la saisir, parée, brillante, amoureuse, sans souci ni pressentiment du lendemain qui devait

être si terrible. Combien de ces têtes rieuses et charmantes qui se penchaient en avant pour entendre les accents passionnés de Didon, ou se détournaient pour écouter un madrigal, devaient, quelques années plus tard, tomber sur l'échafaud !

Nous connaissons trop le goût de notre temps pour nous contenter d'apporter ici des généralités, des variations sur ce thème, si intéressantes qu'elles puissent être. Nous savons qu'il faut aujourd'hui des faits et des documents. Ce sont donc des listes complètes et authentiques des abonnés de l'Opéra que l'on trouvera dans ce livre, chacun à sa place, avec le numéro de sa loge et le prix de son abonnement. Ces listes comprennent trois années théâtrales, de 1783 à 1786.

On y rencontrera, un peu pêle-mêle, depuis le rez-de-chaussée jusqu'aux cinquièmes loges, toutes les classes de la société parisienne d'alors, toutes les aristocraties, toutes les distinctions, la cour et la ville, la noblesse, la magistrature, l'administration, la finance, la riche bourgeoisie. On verra passer successivement : Princes du sang, ducs et pairs, maréchaux de France, lieutenants généraux et maréchaux de camp, grands dignitaires de la Couronne, ministres, présidents et conseillers du

parlement et des autres cours, conseillers d'État, maîtres de requêtes, fermiers généraux, receveurs généraux, banquiers, administrateurs des domaines, des postes, de la loterie, de la caisse d'escompte, notaires, bourgeois et marchands, et enfin les filles à la mode, les courtisanes arrivées, dont la plupart, avant d'étaler leurs plumes dans les loges, avaient figuré dans les chœurs du chant ou de la danse.

Tout cela forme un monde très divers et très nombreux. La plupart des loges avaient quatre locataires différents, c'est-à-dire que les locations étaient faites pour une représentation sur quatre.

A ces noms, portés sur nos listes, nous avons ajouté quelques commentaires. De ces abonnés, il en est de très connus, d'autres qui le sont moins, d'autres qui ne le sont pas du tout. Pour ces deux dernières catégories surtout des éclaircissements étaient nécessaires. Mais il n'entrait point dans notre plan de faire des biographies et nous nous sommes gardé de tout ce qui pouvait y ressembler. Ce que réclamait notre sujet, c'était, à notre avis, l'anecdote, le bruit de coulisse, l'aventure galante, ces mille propos échangés à haute voix ou chuchotés à l'oreille dans les loges, dans les foyers. C'est ce que nous avons donc recherché et c'est ce qui forme

la partie la plus considérable de ce livre. Nous n'oserions affirmer que tous les récits que nous avons empruntés aux mémorialistes du temps soient exempts de médisance; mais où la médisance sera-t-elle à sa place, si ce n'est parmi les abonnés de l'Opéra ?

Les sources ne manquaient point pour nos recherches. La seconde moitié du xviiie siècle abonde en mémoires, en journaux, en pamphlets qui sont, nous le voulons bien, suspects au point de vue de l'histoire proprement dite, mais qui ne sont pas inutiles pour celle des mœurs. Nous en avons consulté un grand nombre, et en première ligne les Mémoires secrets, ce petit journal si piquant, si animé, si complet de la vie mondaine et politique de cette époque. Les correspondances littéraires ou familières, les almanachs royaux, les almanachs de Paris et de Versailles nous ont aussi fourni beaucoup d'informations.

A la suite des listes des abonnés, nous donnons celle de personnes à qui le Roi voulait bien accorder leurs entrées gratuites. Elle ne paraîtra pas moins intéressante et fera connaître un élément nouveau du public de l'Opéra. Le nombre de ceux qui jouissent de cette faveur très enviée dépasse

deux cents. Ce sont des personnages appartenant à l'administration de la ville de Paris, aux Menus, au ministère de la maison du Roi. On y trouvera tous les auteurs, librettistes et musiciens qui travaillaient alors pour l'Opéra et les journalistes qui avaient, quelques années auparavant, livré de vifs et savants combats dans la querelle des Gluckistes et des Piccinistes. Ce sont ensuite les principaux sujets de l'Opéra, retirés avec pension, et ceux de la Comédie-Française qui accordent en échange les entrées sur leur théâtre à leurs confrères de l'Académie-Royale. Puis viennent une foule d'individus touchant par des côtés divers à cette grande machine de l'Opéra et à ses nombreux services : la garde militaire, la police, les pompes, le droit des pauvres. On y voit encore les notaires, procureurs, chirurgiens, peintres de décors du théâtre, les parents, amis et veuves des acteurs, de nombreux commis et employés de divers ordres, des ministères ou des résidences royales. Cette liste est signée et arrêtée par le ministre de la maison du Roi.

Nous avons aussi ajouté à ces noms de brèves annotations, nous inspirant des mêmes idées qui nous avaient guidé dans nos recherches sur les abonnés.

Dans ces annotations, nous avons presque toujours laissé la parole aux écrivains contemporains. Ce n'est point parce que notre tâche en devenait plus facile que nous avons pris ce parti. Il est curieux, à notre avis, de voir comment et en quels termes ces écrivains racontaient et jugeaient les incidents plus ou moins scandaleux que chaque jour voyait naître dans ce public si mélangé de l'Opéra. Leur manière de voir est en elle-même très souvent exprimée sous une forme piquante et spirituelle et avec un laisser-aller qui n'effrayait point leurs lecteurs. Mais, à nos yeux, elle a surtout cet avantage de compléter la peinture que nous avons essayé de faire de ce coin de la société parisienne, à la veille de la Révolution.

Au moment où nous entrons dans l'histoire de l'Opéra, en 1783, c'est la salle provisoire de la Porte-Saint-Martin qui, depuis deux ans, abrite ses destinées assez errantes. Le 8 juin 1781, la salle du Palais-Royal avait été détruite par un incendie. Le 21 octobre de la même année, la nouvelle salle du boulevard avait été livrée au public. Elle avait été si rapidement construite par l'architecte Lenoir, que l'on conçut quelques craintes pour sa solidité. Le hasard voulut que l'expérience en

fût faite, in anima vili, *par une représentation gratuite, donnée en l'honneur de la naissance du Dauphin. Six mille personnes y trouvèrent place. L'édifice résista. Il devait être à son tour détruit par le feu.*

L'administration qui, en 1780, avait passé des mains de la ville dans celles de la maison du Roi, était confiée à un comité directeur. Le compositeur Gossec, les chanteurs Le Gros et Lainez, les danseurs Gardel et d'Auberval, le chef d'orchestre Rey; le chef des chœurs de la Suze, faisaient partie de ce comité avec de La Salle, secrétaire breveté du Roi, chargé des rapports avec le ministre et de la direction des bureaux.

Le comité avait une séance par semaine. En outre, les sujets co-partageants, c'est-à-dire participant aux bénéfices, se réunissaient tous les mois en assemblée générale. C'était un parlement au petit pied où le comité représentait le ministère. Mais, en allant au fond des choses, on s'apercevait bientôt que l'Opéra n'avait que les apparences du self government. *Le comité directeur avait été, en effet, invité par le ministre à ne rien décider sans l'approbation de Morel, ancien caissier de M. de La Ferté. Ce Morel, qui n'était pas ennemi de l'in-*

trigue, devint peu à peu le véritable directeur de l'Opéra. Il en profita pour faire jouer ses pièces, car il se piquait d'être auteur. Nous le retrouverons sur une de nos listes.

Il ne nous reste plus qu'à donner quelques détails sur les dispositions matérielles de ce livre. Nous avons reproduit dans son entier la liste des abonnés pour l'année théâtrale 1783-1784. Nos commentaires viennent après la liste.

Pour les deux années suivantes, 1784-1785 et 1785-1786, il nous a paru suffisant d'indiquer les noms nouveaux, assez peu nombreux, qui apparaissent sur les listes.

Nous ne dirons plus qu'un mot. On ne sera pas surpris si beaucoup de nos anecdotes ne sont pas des plus édifiantes. Pas plus alors qu'à aucune autre époque, l'Opéra n'a été le sanctuaire de la morale et de la vertu. Nous espérons, toutefois, qu'on ne nous prêtera pas la pensée d'avoir voulu apporter, dans cette compilation légère, des arguments à ceux qui déclament encore contre la corruption de l'ancien régime. A plus forte raison, ne nous croira-t-on pas capable de tomber nous-même dans ce lieu commun. Il suffit, pour s'en garder,

d'avoir observé, même de loin, les mœurs de notre temps.

<div style="text-align:right">E. B.</div>

On a joint à ce volume quatre portraits, ceux de M^{lles} Duthé, Maillard, Sophie Arnould et celui de Jelyotte.

M^{lle} Duthé, abonnée de l'Opéra, était devenue, après avoir passé par les chœurs, une des filles les plus riches et les plus en vue de l'époque.

M^{lle} Maillard était une des principales actrices du chant, la rivale de M^{lle} Saint-Huberty. Elle a été la maîtresse de M. de La Ferté, intendant des Menus.

La célèbre Sophie Arnould, retirée du théâtre qu'elle avait rempli de sa gloire et de ses aventures, figure sur la liste des entrées gratuites. Il en est de même de Jelyotte, le fameux chanteur, qui n'avait pas moins brillé par son talent et sa belle voix de ténor que par ses bonnes fortunes.

Ces portraits sont reproduits d'après des gravures du temps.

LES ABONNÉS
DE L'OPÉRA

—

LOGES A L'ANNÉE
1783-1784

—

On a conservé, dans cette liste, l'orthographe du manuscrit original. On fera, dans les notices, les rectifications nécessaires.

LOGES A L'ANNÉE

COTÉ DE LA REINE

1783-1784

DÉSIGNATION DES LOGES	NUMÉROS	MONTANT DES VACANCES	NOMS des LOCATAIRES	PORTIONS OU TOTALITÉ	PRIX TOTAL de ce qui est occupé	
			REZ-DE-CHAUSSÉE			
Crachoirs.	T. H		M. le Mal de Noailles..	1/2	1800	3600
			M. le duc de Nivernois..	1/2	1800	
	1		M. Lenoir-Dubreuil...	1/2	400	800
			M. de Nanteuil.....	1/2	400	
	2		M. de Chaboran.....	total.	»	600
Timbales.	1		M. le Mal de Soubise..	total.	»	3600
	2		M. le Pce de Luxembourg.	1/4	900	3600
			M. du Tret......	1/4	900	
			M. le M{is} Delagrange..	1/4	900	
			M. le M{is} de Barbençon.	1/4	900	
	3		M. de Tréhan.....	1/2	1250	2500
			M. le M{is} de Jaucourt..	1/2	1250	
	4		M. D'Estinville.....	total.	»	2500
	5		M. Delaferté......	total.	»	mém.
	6	3000	M. de Saint-Wast....	total.	»	»
Entre colonnes	C		M. le duc d'Harcourt..	1/2	3000	6000
			M{me} la Dsse de Bouillon.	1/2	3000	
Chaise de poste			M. de Senectere.....	1/2	750	1500
			M{me} la Dsse de Villeroi..	1/2	750	

LOGES A L'ANNÉE

COTÉ DU ROI

DÉSIGNATION DES LOGES	NUMÉROS	MONTANT DES VACANCES	NOMS des LOCATAIRES	PORTIONS OU TOTALITÉ		PRIX TOTAL de ce qui est occupé
			REZ-DE-CHAUSSÉE			
	T. H		M. de Brunoy	total.	»	3600
Cra-choirs	1		M. Armengo.	total.	»	800
	2		M. Clos	total.	»	600
	1		M. Amelot	total.	»	3600
	2		M. le M^{is} d'Aumont. . .	total.	»	3600
	3		M. le M^{is} de Polignac. .	1/2	1250	2500
			M. Myons	1/2	1250	
Tim-bales .	4		M. D'Aligre	1/2	1250	2500
			M. de Beaujon.	1/2	1250	
	5		M. le P^{ce} de Conty . . .	total.	»	4000
	6		M. Thoinet.	1/2	1800	3600
			M. le M^{is} de Ségur . . .	1/2	1800	
Entre-colon-nes	C		M. le duc d'Orléans . .	1/2	3000	6000
			M. le duc de Choiseul .	1/2	3000	
Chaise de poste			M. le Prévost des marchands.	total.	»	1500

COTÉ DE LA REINE

1783-1784

NUMÉROS	MONTANT DES VACANCES	NOMS des LOCATAIRES	PORTIONS OU TOTALITÉ		PRIX TOTAL de ce qui est occupé
		PREMIÈRES LOGES			
4		M^{me} la B^{nne} de Borrke.....	total.	»	3000
5		M^{me} Basompierre........	1/4	750	3000
		M^{me} Lafontaine........	1/4	750	
		M^{me} Augeard....	1/4	750	
		M^{me} Deveaux.......	1/4	750	
6		M^{me} la C^{tesse} de Pigneux....	1/4	750	3000
		M^{me} la B^{nne} Dhallet.....	1/4	750	
		M. le M^{is} de Montmorin....	1/4	750	
		M^{me} Lenormand........	1/4	750	
7	900	M. le C^{te} de Baudouin.....	1/4	900	2700
		1/4	»	
		M^{me} la C^{tesse} de Bussy.....	1/4	900	
		M. le C^{te} d'Argental.......	1/4	900	
8	900	1/4	»	2700
		M. le M^{is} Delaferrière.....	1/4	900	
		M^{me} Dejars..........	1/4	900	
		M. le M^{is} Delaferrière.....	1/4	900	
9		M. le Duc de Praslin......	1/2	1800	3600
		M. Darvelay.........	1/4	900	
		M^{me} Desfourneilles......	1/4	900	
10		M. Duvivier........	1/4	600	2400
		M^{me} Bourboulon........	1/4	600	
		M. Devemerange.......	1/4	600	
		M^{me} Duvivier........	1/4	600	

COTÉ DU ROI

NUMÉROS	MONTANT DES VACANCES	NOMS des LOCATAIRES	PORTIONS OU TOTALITÉ	PRIX TOTAL de ce qui est occupé	
		PREMIÈRES LOGES			
4	750	1/4	»	1500
		M. de Villerond.	1/4	750	
	750	1/4	»	
		M{me} de Blair..	1/4	750	
5		M. l'Ambassadeur de Danemark.	1/2	1500	2250
		M{me} de Montaud.	1/4	750	
	750	1/4	»	
6		M{me} la M{ise} de Chatenois . . .	1/4	750	3000
		M. le C{te} de Talaru	1/4	750	
		M. Despinola..	1/4	750	
		M. de Villerond.	1/4	750	
7		M. de Santerre	1/4	900	2700
		M{me} la C{tesse} d'Émery	1/4	900	
		M. de la Garenne	1/4	900	
	900	1/4	»	
8		M. Foucault	1/4	900	3600
		M. le Pce de Monaco	1/4	900	
		M. Delahaye	1/4	900	
		M. Despinola.	1/4	900	
9		M. le V{te} de Boulainvilliers . .	1/4	900	3600
		M. le V{te} de Boulainvilliers . .	1/4	900	
		M. le C{te} de Pillot	1/4	900	
		M{me} de Serilly	1/4	900	
10		M. de Serilly	total.	»	2400

COTÉ DE LA REINE

1783-1784

NUMÉROS	MONTANT DES VACANCES	NOMS des LOCATAIRES	PORTIONS OU TOTALITÉ		PRIX TOTAL de ce qui est occupé
		SECONDES LOGES			
1		Mme de Montsaugé Mme la Mise de Genlis..... Mme de Montsaugé Mme de Lambale	1/4 1/4 1/4 1/4	750 750 750 750	3000
2		M. le Cte de Morton Chabrillant	total.	»	5000
3		M. le Cte d'Apremont M. de la Borde M. Haller. M. le Cte d'Apremont	1/4 1/4 1/4 1/4	625 625 625 625	2500
4		M. Marquet. M. Dosembray M. Marquet. Mme Deuse.	1/4 1/4 1/4 1/4	625 625 625 625	2500
12		Mme la Ctesse de Brienne. ... Mme Denoussau. M. de Bréquigny Mme Dervieux.	1/4 1/4 1/4 1/4	750 750 750 750	3000
13		M. le Cte d'Angevilliers	total.	»	mém.
14		Mme la Ctesse de la Massaye .. M. Duet M. de Brancas. M. le Cte de Maillebois	1/4 1/4 1/4 1/4	900 900 900 900	3600
15		MM. les 1ers Gentilshommes ..	total.	»	5000

COTÉ DU ROI

NUMÉROS	MONTANT DES VACANCES	NOMS des LOCATAIRES	PORTIONS OU TOTALITÉ		PRIX TOTAL de ce qui est occupé
		SECONDES LOGES			
0		M. le C^{te} d'Artois.......	total.	»	3000
0		M. le C^{te} d'Artois.......	total.	»	6000
1		M. le M^{al} de Biron.......	total.	»	3000
2		M. le M^{al} de Biron.......	total.	»	3000
8		M. de Létang..........	1/4	750	3000
		M. Boyer............	1/4	750	
		M^{me} Necker...........	1/4	750	
		M. Boyer............	1/4	750	
9		M^{me} Vassal...........	1/4	900	3600
		M. Dépréninville	1/4	900	
		M. de Beaujon	1/2	1800	
10		M^{me} de Roncherolles	1/4	900	3600
		M^{me} Prevost...........	1/4	900	
		M^{me} Leclerc...........	1/4	900	
		M^{me} Pera............	1/4	900	
11		Le Ministre...........	total.	»	mém.

CÔTÉ DE LA REINE

1783-1784

NUMÉROS	MONTANT DES VACANCES	NOMS des LOCATAIRES	PORTIONS OU TOTALITÉ	PRIX TOTAL de ce qui est occupé	
		TROISIEMES LOGES			
1		M^me de Massiac..........	1/4	750	3000
		M. Dutheil..............	1/4	750	
		M. de S^t-Martin.........	1/4	750	
		M^me Cavanac............	1/4	750	
2		M. Dharvelay............	1/4	900	3600
		M. de Chalus............	1/4	900	
		M. le P^ce Nassau-Ousingen...	1/4	900	
		M. de Chalus............	1/4	900	
3	650	M. de Chalus............	1/4	650	1950
		1/4	»	
		M. de Chalus............	1/4	650	
		M. Pereni...............	1/4	650	
4	500	M. de Beauvais..........	1/4	500	500
	500	1/4	»	
	500	1/4	»	
		1/4	»	
5	650	1/4	»	650
	650	1/4	»	
		M. de Beauvais..........	1/4	650	
	650	1/4	»	
6	650	M. le M^is de Chapt......	1/4	650	1950
		1/4	»	
		M. Videau...............	1/4	650	
		M^me de la Porte.........	1/4	650	

TROISIEMES LOGES

COTÉ DU ROI

NUMÉROS	MONTANT DES VACANCES	NOMS des LOCATAIRES	PORTIONS OU TOTALITÉ	PRIX TOTAL de ce qui est occupé	
		TROISIÈMES LOGES			
1		M. le Bailly de Breteuil	1/4	750	
		M. de St-Martin	1/4	750	
		M. le Bailly de Breteuil	1/4	750	3000
		M. le duc de Luxembourg	1/4	750	
2		M. Jacquet	1/4	450	
		M. le Président Pinon	1/4	450	
		M. le Mis de la Grange	1/4	450	1800
		M. Le Pot d'Auteuil	1/4	450	
3	500	Mme la Desse de Chatillon	1/4	500	
		Mme Deville	1/4	500	
		1/4	»	1500
		M. l'Ambassadeur du Portugal	1/4	500	
4	2500				
5	2000				
6	2500				

COTÉ DE LA REINE

1783-1784

NUMÉROS	MONTANT DES VACANCES	NOMS des LOCATAIRES	PORTIONS OU TOTALITÉ	PRIX TOTAL de ce qui est occupé	
		TROISIÈMES LOGES *(Suite.)*			
7	650	M^{lle} Duthée............	1/4	650	1950
		1/4	»	
		M. le chevalier de Mondetour..	1/4	650	
		M^{me} de la Ménardière......	1/4	650	
8		M^{me} de Rougeole......	1/4	650	2600
		M. le P^{ce} de Salin......	1/4	650	
		M^{lle} Rastène.........	1/4	650	
		M^{me} Dupin..........	1/4	650	
9		M. De Kolly.........	1/4	500	2000
		M. le chevalier d'Épinay....	1/4	500	
		M^{me} la C^{tesse} de Chabanois...	1/4	500	
		M^{lle} Trinqualie.........	1/4	500	
10		M^{me} Dutilly.........	1/4	500	2000
		M. Frémont...........	1/4	500	
		M. Destouches.........	1/4	500	
		M. le chevalier Lambert....	1/4	500	
11	500	M^{me} de Belleville..	1/4	500	1500
		M. Girardeau.........	1/4	500	
		M. de Hugues.........	1/4	500	
		1/4	»	
12		M. Vaudelan.........	1/4	625	2500
		M. Parfait...........	1/4	625	
		M^{me} Beauvoisin........	1/4	625	
		M^{me} Tassart...........	1/4	625	

COTÉ DU ROI

NUMÉROS	MONTANT des vacances	NOMS des LOCATAIRES	PORTIONS OU TOTALITÉ		PRIX TOTAL de ce qui est occupé
		TROISIÈMES LOGES *(Suite.)*			
7		M. l'Ambassadeur de Malte...	total.	»	2500
8	650	M. de Chamilly..........	1/4	650	1950
		M^{me} la C^{tesse} de Linières....	1/4	650	
		1/4	»	
		M^{me} Romainville.........	1/4	650	
9		M. le P^{ce} de Conty......	total.	»	2500
10		M. Renard............	1/4	500	2000
		M. Bohmer............	1/4	500	
		M. Vaudepère..........	1/4	500	
		M^{me} de Grandville.........	1/4	500	
11		M. le P^{ce} des Deux-Ponts...	total.	»	2000
12	500 500	M^{me} Menard...........	1/4	500	1000
		M^{me} Daiguepersc........	1/4	500	
		1/4	»	
		1/4	»	

COTÉ DE LA REINE

1783-1784

NUMÉROS	MONTANT DES VACANCES	NOMS des LOCATAIRES	PORTIONS OU TOTALITÉ	PRIX TOTAL de ce qui est occupé	
		TROISIÈMES LOGES *(Suite.)*			
13		M. d'Hauteville.............	1/4	750	3000
		M. Delanti................	1/4	750	
		M{me} Furcy..............	1/4	750	
		M. Delanti................	1/4	750	
14	625	M{lle} Rastène............	1/4	625	1875
		M{me} la C{tesse} de Montausier..	1/4	625	
		M{me} de Villemomble......	1/4	625	
		1/4	»	
15		M. le C{te} de Peyre.......	1/4	625	2500
		M{me} Leclerc............	1/4	625	
		M. de Corny..............	1/4	625	
		M{me} de Sully...........	1/4	625	
16		M. le B{on} de Crussol......	total.	»	3000
17		M. le C{te} de Guiche.......	1/4	900	3600
		M. de Perregaux..........	1/4	900	
		M. de La Ballue..........	1/4	900	
		M. le C{te} de Caraman.....	1/4	900	
18		M. le C{te} de Bissy........	1/4	900	3600
		M. de La Ballue..........	1/4	900	
		M{me} Denis de Foissy.....	1/4	900	
		M. de La Ballue..........	1/4	900	
19		M. Delaloge..............	total.	»	3000
20		M. le C{te} d'Egmont.......	1/2	2500	5000
		M. le duc de Luynes......	1/4	1250	
		M. le duc de Valentinois....	1/4	1250	

COTÉ DU ROI

NUMÉROS	MONTANT DES VACANCES	NOMS des LOCATAIRES	PORTIONS OU TOTALITÉ		PRIX TOTAL de ce qui est occupé
		TROISIÈMES LOGES *(Suite.)*			
13		M. le P^{ce} de Condé	total.	»	6000
14		M. Defontaine.	1/4	625	2500
		M^{me} De Lorme	1/4	625	
		M. de Chouzy.	1/4	625	
		M. de Chouzy.	1/4	625	
15		La Ville	total.	»	mém.
16		M. Tessier	total.	»	3000

COTÉ DE LA REINE

1783-1784

NUMÉROS	MONTANT DES VACANCES	NOMS des LOCATAIRES	PORTIONS OU TOTALITÉ	PRIX TOTAL de ce qui est occupé	
		QUATRIÈMES LOGES			
1	250	M. le M¹ˢ de Chomel M. de La Barre Gautier M. Chénon	1/4 1/4 1/4 1/4	250 » 250 250	750
2		M. Brun M. le C¹ᵉ Charles (Laval) ... M. Chastel.. M. Brun	1/4 1/4 1/4 1/4	450 450 450 450	1800
3		Mᵐᵉ de Moreau........ Mᵐᵉ Dupin........... Mᵐᵉ de La Coussy	1/2 1/4 1/4	1200 600 600	2400
4	625	Mᵐᵉ Monnereau........ Mᵐᵉ Leprestre M. Monnereau	1/4 1/4 1/4 1/4	625 » 625 625	1875
5	1800				
6	1800				

COTÉ DU ROI

NUMÉROS	MONTANT DES VACANCES	NOMS des LOCATAIRES		PORTIONS OU TOTALITÉ	PRIX TOTAL de ce qui est occupé
		QUATRIÈMES LOGES			
1		M. de C. Blois	total.	»	1000
2		M. de Romé	1/4	450	1800
		M. le C^{te} Dhoudenarde	1/4	450	
		M. de Batinvilliers	1/4	450	
		M. du Bosquet	1/4	450	
3		M^{me} Dupin	1/4	600	2400
		M. Laval	1/4	600	
		M. Dupin	1/4	600	
		M^{me} de Furcy	1/4	600	
4	1500				
5	1800				
6	1800				

COTÉ DE LA REINE

1783-1784

DÉSIGNATION DES LOGES	NUMÉROS	MONTANT DES VACANCES	NOMS des LOCATAIRES	PORTIONS OU TOTALITÉ	PRIX TOTAL de ce qui est occupé	
			QUATRIÈMES LOGES *(Suite.)*			
	7	2000				
	12	450	M. Dhugues	1/4	450	
			M. de Choisy	1/4	450	1350
			1/4	»	
			M^{me} la M^{ise} Defavons . .	1/4	450	
	13		M. de Blozeville	1/4	600	
			M. Lesénéchal	1/4	600	2400
			M^{me} la M^{ise} de Villers .	1/4	600	
			M. Bioche	1/4	600	
	14	450	M. Depremenil	1/4	450	
			M. de Mussey	1/4	450	1350
			M^{me} de Moulaine	1/4	450	
			1/4	»	
Loges derrière le Paradis	1		M. de S^t-Martin	1/4	275	
			M. l'Ambassad^r de Malte	1/4	275	1100
			M. le M^{is} de Montferrier	1/4	275	
			M. de Bar	1/4	275	
	2		M. Du Buat	total.	»	1200
	3		M. Gaudot de la Bruère .	1/4	300	
			M. Delacour	1/4	300	1200
			M. Desalabery	1/4	300	
			M. Ducluselle	1/4	300	

CÔTÉ DU ROI

DÉSIGNATION DES LOGES	NUMÉROS	MONTANT DES VACANCES	NOMS des LOCATAIRES	PORTIONS OU TOTALITÉ	PRIX TOTAL de ce qui est occupé	
			QUATRIÈMES LOGES *(Suite.)*			
	7	1800				
	12	450	1/4		
		450	1/4	450	
		450	1/4		
			Mlle Esther	1/4	450	
	13		M. Lenoir	total.	»	mém.
	14		M. Fauveau	1/4	600	
		600	1/4	»	1200
			Mme Dellingere.	1/4	600	
		600	1/4	»	
Loges derrière le Paradis	1		M. Pasquier	1/4	375	
			M. le Cte de Scepeaux. .	1/4	375	1500
			M. Pasquier	1/4	375	
			M. le Cte de Scepeaux. .	1/4	375	
	2		M. Demonville	total.	»	1200
	3		M. Fornier.	total.	»	1200

COTÉ DE LA REINE

1783-1784

DÉSIGNATION DES LOGES	NUMÉROS	MONTANT DES VACANCES	NOMS des LOCATAIRES	PORTIONS OU TOTALITÉ		PRIX TOTAL de ce qui est occupé
			QUATRIÈMES LOGES *(Suite.)*			
Loges derrière le Paradis	4		M. de Montigny 	1/4	450	
			M. de la Poterie 	1/4	450	1800
			M. de Montigny 	1/4	450	
			M. de la Poterie 	1/4	450	
			CINQUIÈMES LOGES			
	1		M. le V^{te} de Choiseul. .	1/4	200	
			M^{me} Du Fresnoy. . . .	1/4	200	800
			M. de Romé	1/4	200	
			M. le V^{te} de Choiseul. .	1/4	200	
	2		M. Perrin	1/4	200	
			M. le V^{te} de Choiseul. .	1/2	400	800
			M. de Romé	1/4	200	
	3		M. Daudreuil.	1/4	150	600
			M. Chomel.	3/4	450	
	4		M. de Caze.	1/4	300	
			M. de Romé	1/4	300	1200
			M. Adel	1/4	300	
			M. le C^{te} Dhully, M. Laval 	1/4	300	
	5		M. Aucanne	total.	»	1200

COTÉ DU ROI

DÉSIGNATION DES LOGES	NUMÉROS	MONTANT DES VACANCES	NOMS des LOCATAIRES	PORTIONS OU TOTALITÉ	PRIX TOTAL de ce qui est occupé
			QUATRIÈMES LOGES (Salles.)		
Loges derrière le Paradis	4		M^{me} la C^{tesse} de Salles . M. Randon de la Tour . M. le V^{te} de Vassan . . M. Randon de la Tour .	1/4 1/4 1/4 1/4	450 450 450 450 } 1800
			CINQUIÈMES LOGES		
	1		M. Decrose.	total.	» 800
	2		M. le C^{te} d'Espinchal . .	total.	» 800
	3		M. d'Aoust. M. le cheval^r Broudeau . M. d'Aoust.	1/4 1/2 1/4	150 300 150 } 600
	4		M. de Moulaine. M. Magnier M. Delarivière M. Magnier	1/4 1/4 1/4 1/4	300 300 300 300 } 1200
	5		M. Delarivière M. le C^{te} de Laval . . . M. de Vernisy M. de Lasig	1/4 1/4 1/4 1/4	300 300 300 300 } 1200

COTÉ DE LA REINE

1783-1784

DÉSIGNATION DES LOGES	NUMÉROS	MONTANT DES VACANCES	NOMS des LOCATAIRES	PORTIONS OU TOTALITÉ	PRIX TOTAL de ce qui est occupé	
			CINQUIÈMES LOGES *(Suite.)*			
	6		M. Daudrezelle	1/4	300	1200
			M. Delaborde	1/4	300	
			M. de la Contemine	1/4	300	
			M. Queret	1/4	300	
	7		Mme de Coustin	1/4	300	1200
			M. Destouches	1/4	300	
			M. de la Guillaumie	1/4	300	
			M. Daleria	1/4	300	
	8		M. le Vte de Carvoisin	total.	»	1200
	9		M. de St-Ange	total.	»	1200
	10		M. le Cte de Caraman	total.	»	1800
	11		M. De la Chatre	total.	»	1800
			CINQUIÈMES LOGES EN FACE			
	1		Mme de Chambonin	1/4	300	1200
			M. le Cte de Levis	1/4	300	
			M. Morel	1/4	300	
			M. le Cte de Levis	1/4	300	
	2		M. de Kornmann	1/4	250	1000
			M. de St-James	1/4	250	
			M. le Cte de Chatellux	1/2	500	
	3		M. de Morfontaine	total.	»	1000
	4		M. le Cte de Rouault	1/2	600	1200
			M. le Mis de Tournis	1/2	600	

CINQUIÈMES LOGES EN FACE

COTÉ DU ROI

DÉSIGNATION DES LOGES	NUMÉROS	MONTANT DES VACANCES	NOMS des LOCATAIRES		PORTIONS OU TOTALITÉ	PRIX TOTAL de ce qui est occupé
			CINQUIÈMES LOGES *(Suite.)*			
	6		M. le C^{te} de Dorsay.	total.	»	1200
	7		M. le M^{is} de Gamourt	1/4	300	1200
			M. Queret	1/4	300	
			M. le M^{is} Darbcourt	1/4	300	
			M^{me} Dubois	1/4	300	
	8		M. le M^{is} Dasserac	total.	»	1200
	9		M. de S^t-Victor	total.	»	1200
	10		M. le M^{is} de Sennevoye.	total.	»	1800
	11		M. le P^{ce} de Montbarrey	total.	»	1800
			CINQUIÈMES LOGES EN FACE			
	1		M. le C^{te} Dhoudetot	total.	»	1200
	2		M. le C^{te} de Romance.	1/4	250	1000
			M. le Comm^{dr} Marcarony	1/4	250	
			M. le duc de Montmorency	1/4	250	
			M. le duc de Montmorency	1/4	250	
	3		M. de Nanteuil	total.	»	1000
	4	1000				
		41450				289750

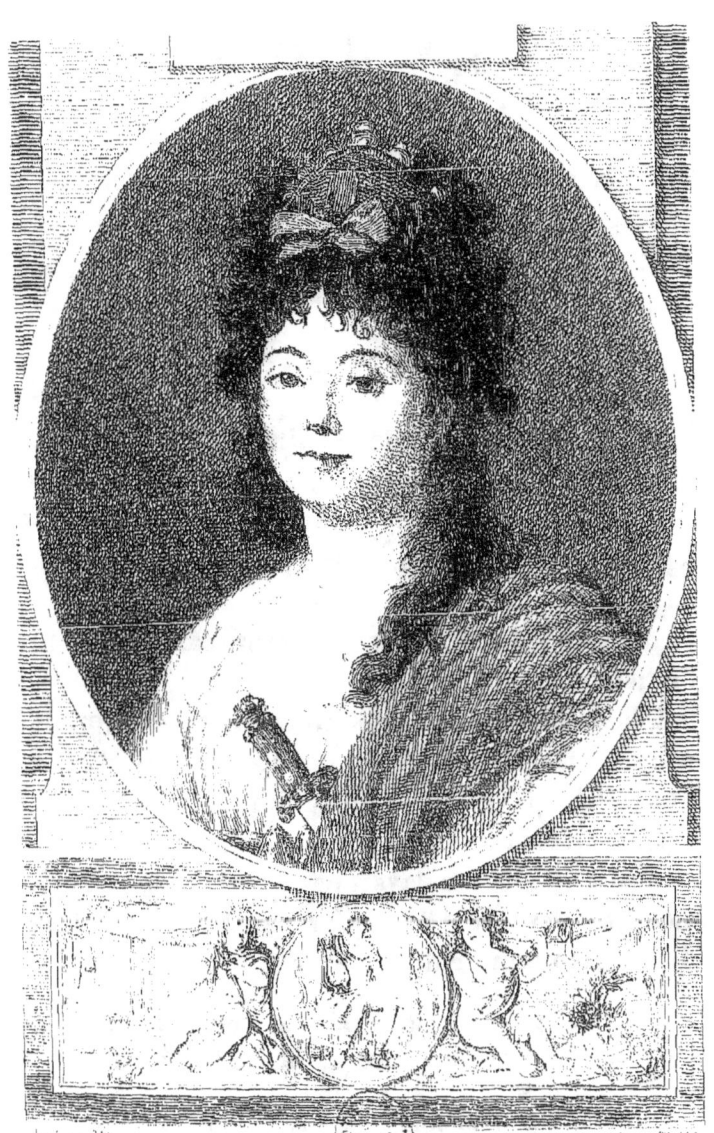

M^{ELLE} MAILLARD

REZ-DE-CHAUSSÉE

CÔTÉ DE LA REINE

T. H., 8 places.

M. LE MARÉCHAL DE NOAILLES (moitié).

Le maréchal duc de Noailles, de la promotion de 1775, gouverneur du Roussillon. Il fut condamné à mort le 9 messidor an II, par le Tribunal révolutionnaire de Paris. Il avait 79 ans. Sa femme, âgée de 70 ans et sa belle-fille, la vicomtesse de Noailles, périrent également sur l'échafaud.

L'hôtel de Noailles était situé rue Saint-Honoré, n° 45 [1]. Il renfermait beaucoup d'objets d'art et une très belle collection de tableaux.

Le maréchal était un des partisans de la musique française. Gluck ne l'avait pas converti. M{me} Vigée-Lebrun, dans ses *Souvenirs*, fait un grand éloge de ses manières et de son esprit :

> Je suis allée souvent, dit-elle, dîner chez le maréchal de Noailles, dans son beau château situé à l'entrée de Saint-

[1]. Les numéros indiqués dans ce volume sont ceux des Almanachs de Paris des années 1783 à 1786.

Germain. Il y avait alors un fort grand parc, admirablement soigné. Le maréchal était très aimable : son esprit, sa gaîté animaient tous ses convives qu'il choisissait parmi les célébrités littéraires et les gens les plus distingués de la cour et de la ville.

Le maréchal de Noailles avait un esprit original et surtout piquant. Il était rare qu'il pût résister au désir de lancer un trait malin. C'est lui qui répondit à Louis XV, mangeant des olives qu'il trouvait mauvaises : « C'est sans doute le fond du baril, sire.

M. LE DUC DE NIVERNOIS (moitié).

Le duc de Nivernois, pair de France, grand d'Espagne, de l'Académie française, honoraire de celle des Inscriptions et Belles-Lettres, est celui auquel lord Chesterfield avait donné le titre de « gentilhomme accompli ». Il est surtout connu comme écrivain, par les fables ingénieuses et spirituelles qu'il récitait aux séances de l'Académie française.

Il était aussi Gouverneur du Nivernais.

Il est probable qu'il ne fit pas cette année acte de présence à l'Opéra. C'est au mois de décembre 1782 qu'il perdit sa seconde femme, la comtesse de Rochefort, qu'il avait épousée après une liaison qui durait depuis longues années. Mariée le 14 octobre, la comtesse de Rochefort, qui est restée l'une des plus séduisantes figures féminines de la fin du siècle dernier, mourut le 5 décembre suivant.

Le duc de Nivernois fut arrêté en septembre 1793

et passa près d'une année en prison où il fut heureusement oublié. Son humeur n'en fut pas altérée. Au sortir de sa prison, à peu près ruiné, il faisait des couplets qui commençaient ainsi :

J'ai vu de près la guillotine...

Il mourut en 1798, à 82 ans.

L'hôtel de Nivernois était rue de Tournon, n° 8. Il était richement décoré de peintures et de sculptures. Les patriotes qui le pillèrent en 1793 durent y faire un assez joli butin.

Le plafond du salon, peint par du Rameau, représentait des Amours jouant avec des colombes. Il convenait à merveille au caractère et au genre d'esprit de l'aimable gentilhomme qu'il abritait alors. Il abrite aujourd'hui la garde républicaine.

On cite de lui un mot charmant à la comtesse Du Barry. C'était au moment des querelles de la cour avec les princes et le parlement. La comtesse dit au duc de Nivernois : « J'espère, monsieur le duc, que vous vous départirez de vos oppositions, car, vous l'avez entendu, le roi a dit qu'il ne changerait jamais. — Oui, madame, mais, en disant cela, le roi vous regardait. »

Voici son portrait en quelques lignes par l'auteur des *Souvenirs* :

Le duc de Nivernais, que l'on a toujours cité pour la grâce et la finesse de son esprit, avait des manières nobles et douces sans aucune afféterie. Il se distinguait surtout par son extrême galanterie avec les femmes de tout âge....

Il était petit, fort maigre. Quoique très âgé, quand je l'ai connu, il était encore plein de vivacité. Il aimait passionnément la poésie et faisait des vers charmants.

CRACHOIR N° 1, 2 places.

M. LENOIR DUBREUIL (moitié).

M. Le Noir Dubreuilh était un amateur de tableaux qui possédait une belle collection des écoles flamande et française. Au nombre de ses tableaux se trouvait *la Cruche cassée* de Greuze. Il avait en outre des marbres, des bronzes et un mobilier splendide que l'on citait comme une des curiosités de Paris.

Il demeurait rue Montmartre, 127, près de la rue Saint-Marc.

M. DE NANTEUIL (moitié).

M. de Nanteuil (Boula de Nanteuil), maître des requêtes depuis 1776. En 1783, il était intendant de Poitiers.

Il demeurait rue Neuve-des-Capucines, n° 11.

CRACHOIR N° 2, 2 places.

M. DE CHABORAN (totalité).

M. de Chaboran — c'est le marquis de Chamborant La Clapière, lieutenant-général, de la promotion de 1784.
Rue de Bondy, 24.

TIMBALES N° 1, 6 places.

M. LE MARÉCHAL DE SOUBISE (totalité).

Charles de Rohan, prince de Soubise, pair de France, ministre d'État, maréchal de France, depuis 1758, était un des habitués les plus assidus de l'Opéra, et l'un des plus généreux protecteurs du corps de ballet. Il était le beau-père du prince de Condé et du prince de Guiméné, grand chambellan de France, dont la faillite fit un si grand scandale en 1781.

Ce fut à propos de cette faillite qu'on fit circuler, dans le monde de l'Opéra, une lettre attribuée à

Mˡˡᵉ Guimard et que les *Mémoires secrets* annoncent dans les termes suivants :

Personne n'ignore que M. le prince de Soubise, outre la grosse pension qu'il faisoit à Mˡˡᵉ Guimard, avoit sur sa liste une quantité d'autres danseuses de l'Opéra. Ces demoiselles ont craint avec raison que l'on ne leur retirât des bienfaits aussi mal placés ; elles ont fait de nécessité vertu et ont adressé à ce magnifique seigneur une lettre très noble par laquelle elles gagnent de primauté et le supplient de consacrer à un usage plus respectable l'argent de leurs pensions.

La lettre est curieuse et se rattache de trop près à notre sujet pour que nous ne la transcrivions point ici :

Monseigneur,

Accoutumées, moi et mes camarades, à vous posséder dans notre sein chaque jour de représentation du théâtre lyrique, nous avons observé, avec le regret le plus amer que vous vous étiez sevré non-seulement du plaisir du spectacle, mais qu'aucune de nous n'avoit été appelée à ces petits soupers fréquents, où nous avions tour à tour le bonheur de vous plaire et de vous amuser. La renommée ne nous a que trop instruites de la cause de votre solitude et de votre juste douleur. Nous avons craint jusqu'à présent de vous y troubler ; faisant céder la sensibilité au respect, nous n'oserions même encore rompre le silence, sans le motif pressant auquel ne peut résister notre délicatesse.

Nous nous étions flattées, Monseigneur, que la banqueroute (car il faut bien se servir d'un terme dont les foyers, les cercles, les gazettes, la France et l'Europe entière reten-

tissent) que la banqueroute de M. le prince de Guiméné ne seroit pas aussi énorme qu'on l'annonçoit; que les sages précautions prises par le roi pour assurer aux réclamants les gages de leurs créances, pour éviter les frais et les déprédations plus funestes que la faillite même, ne frustreroient pas l'attente générale; mais le désordre est monté sans doute à un point si excessif, qu'il ne reste aucun espoir. Nous en jugeons par les sacrifices généreux auxquels, à votre exemple, se résignent les principaux chefs de votre illustre maison.

Nous nous croirions coupables d'ingratitude, Monseigneur, si nous ne vous imitions en secondant votre humanité, si nous ne vous reportions les pensions que nous a prodiguées votre munificence. Appliquez ces revenus, Monseigneur, au soulagement de tant de militaires souffrants, de tant de pauvres gens de lettres, de tant de malheureux domestiques que M. le prince de Guiméné entraîne dans l'abyme avec lui. Pour nous, nous avons d'autres ressources : nous n'aurons rien perdu, Monseigneur, si vous nous conservez votre estime; nous aurons même gagné, si, en refusant aujourd'hui vos bienfaits, nous forçons nos détracteurs à convenir que nous n'en étions pas tout à fait indignes.

Nous sommes, avec un profond respect, etc.

A la loge de M^{lle} Guimard, ce vendredi, 6 décembre 1782.

L'absence du prince ne fut pas de longue durée, puisque nous le voyons figurer sur la liste des abonnés pour l'année 1783-1784. Sa réapparition à l'Opéra donna lieu à une nouvelle lettre attribuée aux créanciers du prince de Guiméné et qui était de la façon du marquis de Villette. Ce dernier, qui

perdait 28,000 livres de rentes dans la débâcle, avait bien quelque droit de se venger par des plaisanteries.

Cette lettre débutait ainsi :

Enfin, monsieur le Maréchal, vous voilà de retour à l'Opéra. Votre conscience est donc en repos sur toutes les atrocités commises par vos enfants, et vous pouvez impunément égayer votre vieillesse au milieu des courtisanes.

Il l'égaya si bien que, quelques jours plus tard, les *Mémoires secrets* enregistrent la nouvelle suivante :

Hier, le bruit général de l'Opéra, étoit que le maréchal prince de Soubise entretenoit Mlle Zacharie, nouvelle danseuse, d'environ 15 ans, cousine et élève de Mlle Guimard. On disoit que celle-ci, pour perpétuer son empire sur ce magnifique seigneur, s'étoit substitué ce jeune tendron. Cette nouvelle indignoit le public qui avoit pris part à la première douleur du prince de Soubise et le croyoit vivement affecté de la banqueroute de son gendre et de sa fille. On veut qu'il donne 2,000 écus par mois à Mlle Zacharie.

Cette note est du 20 janvier 1784.

Mlle Zacharie avait débuté le 16 mars 1783 dans l'Opéra de *Renaud*. Vestris avait été aussi son maître. Elle figure dans l'état des sujets comme double, aux appointements de 1,000 fr. avec 200 fr. de gratification. Les 2,000 écus du maréchal n'étaient pas inutiles pour compléter ce maigre salaire.

Un couplet du temps signale une des actrices que le maréchal avait distinguées :

> A Durfort, il faut du thé,
> C'est sa fantaisie ;
> Soubise, moins dégoûté,
> Aime la Prairie, etc.

Le prince avait retiré la Prairie de l'Opéra, et en avait fait sa maîtresse en titre. Celle-ci, après avoir rempli quelque temps ces fonctions, épousa le maître des ballets de l'Opéra, Gardel l'aîné.

L'hôtel Soubise occupait un vaste terrain rue du Chaume, depuis l'angle de la rue de Paradis jusqu'au coin de celle des Quatre-Fils. Il communiquait avec la vieille rue du Temple, en face de la rue Barbette. Le jardin en était public. C'est aujourd'hui l'hôtel des Archives.

Le maréchal mourut en 1787. Voici comment *les Mémoires secrets* racontent son enterrement (2 juillet) :

M. le Maréchal prince de Soubise, mort presque subitement dimanche dernier, dans sa petite maison de la rue de l'Arcade, a été enterré jeudi à la Merci, sépulture de sa famille. Le convoi, qui a traversé Paris à l'entrée de la nuit, formoit un spectacle. Le prince de Condé, gendre du défunt, le duc de Bourbon, son petit-fils, et le duc d'Enghien, son arrière-petit-fils, étoient à la cérémonie, où l'on assure avoir vu rire le prince de Condé. Tout se ressentoit au surplus de l'indécence du maréchal, qui, concentré dans les filles depuis longtemps, avoit quitté son palais de représentation

pour se livrer entièrement au libertinage et à la crapule, dans un vide-bouteille, à l'extrémité de la ville.

Voilà au moins une oraison funèbre qui ne flatte point.

TIMBALES N° 2, 6 places.

M. LE PRINCE DE LUXEMBOURG (quart).

Le prince de Luxembourg, capitaine des gardes du corps du roi, en survivance du prince de Tingry, son père.
Rue de Varenne, 36.
M. de Loménie, dans *Beaumarchais et son temps*, cite un billet du prince de Luxembourg à l'auteur du *Barbier de Séville*, qui prêtait volontiers de l'argent aux grands seigneurs, mais qui aimait qu'on le lui rendît; voici ce billet :

Je n'ai pas oublié, Monsieur, la manière noble et honnête dont vous avez bien voulu m'obliger, et, si de malheureuses circonstances ne m'avoient tourmenté, mon premier soin auroit été de m'acquitter envers vous ; mais soyez persuadé que sous peu de jours j'irai moi-même vous porter votre argent, et, en vous remerciant de votre honnêteté, vous témoigner le regret que j'ai d'avoir été si peu exact, et vous assurer des sentiments avec lesquels j'ai l'honneur

d'être, Monsieur, votre très humble et très obéissant serviteur :

<div align="center">Le Prince de Luxembourg.</div>

Ce 9 octobre 1783.

<div align="center">M. DU TRET (quart).</div>

M. Du Tret, probablement Dutrey, contrôleur général de la maison du roi.
Rue Bergère, 26.

<div align="center">M. LE MARQUIS DELAGRANGE (quart).</div>

François-Joseph Le Lièvre, marquis de la Grange, maréchal de camp de 1770.

Le marquis de La Grange était un des courtisans les plus assidus de Louis XV. De son côté, le roi avait pour lui une véritable affection ; il la lui témoigna dans une circonstance qui caractérise les mœurs de cette époque. Tout le monde sait combien Louis XV avait été personnellement attaché à Chauvelin, son ministre, qu'il s'était vu contraint de sacrifier au cardinal Fleury. Le marquis de La Grange, alors capitaine aux gardes françaises, à la suite d'une querelle, tua en duel le marquis de Chauvelin, fils unique de l'ancien garde des sceaux, et vint immédiatement en rendre compte au roi. Louis XV ne lui dit que ces mots : « Allez ce soir à l'Opéra et ne manquez point d'assister à mon lever. » Le lendemain, les parents de M. de Chauvelin se présentèrent en grand deuil à Versailles pour implorer la justice du roi. Ce prince les prévint en leur disant : « J'ai

appris avec une peine extrême la perte que vous avez faite. Messieurs, continua-t-il, en s'adressant aux personnes qui l'entouraient, le marquis de Chauvelin est mort d'une attaque d'apoplexie. Marquis de La Grange, ajouta-t-il en se retournant, n'étiez-vous point hier à l'Opéra? — Oui, sire, répondit le capitaine aux gardes. — Hé bien! comment avez-vous trouvé le ballet? — Parfaitement exécuté, sire. » Les choses en restèrent là. *(Biographie générale.)*

Le marquis de La Grange fut emprisonné sous la Terreur, mais il évita l'échafaud et ne mourut qu'en 1808. Ses fils furent de brillants officiers de l'Empire.

Son hôtel était rue de Braque, n° 15.

M. LE MARQUIS DE BARBENÇON (quart).

Le marquis de Barbançon, premier veneur du duc d'Orléans.

L'hôtel Barbançon, rue de Babylone, était dans le voisinage du séminaire des Missions étrangères.

TIMBALES N° 3, 6 places.

M. DE TRÉHAN (moitié).

M. de Tréhan. — C'est le nom mal orthographié

du marquis Henricy d'Estrehan, lieutenant général de la promotion de 1748.

Beaucoup d'hommes, dit M^me de Genlis, dans ses *Mémoires*, qui n'avoient pas assez d'agrément pour réussir auprès des femmes, prenoient le rôle modeste de confident, qui leur donnoit dans la société une sorte de considération qui n'a pas été inutile à la fortune de plusieurs d'entre eux. Le marquis d'Estrehan, déjà vieux, étoit dès lors le suprême confident des femmes de ce temps ; il s'étoit fait un droit de cette espèce de confiance ; y manquer eût été à ses yeux un mauvais procédé. Ses conseils en ce genre étoient, dit-on, excellents ; c'étoit le *directeur* des femmes galantes.

Ce type s'est conservé.
Le marquis d'Estrehan demeurait rue de Sève, 17.

M. LE MARQUIS DE JAUCOURT (moitié).

Le marquis de Jaucourt eut une longue carrière politique. Au moment de la Révolution, il était lieutenant général depuis 1784. Il accepta les idées nouvelles et fut membre de l'Assemblée législative. Emprisonné sous la Terreur, il réussit à s'échapper de la prison de l'Abbaye, la veille des massacres de septembre. Il fut pair de France et ministre sous Louis XVIII ; mais, après la Révolution de 1830, il retomba dans son vieux péché de libéralisme et s'attacha à la monarchie de juillet. Il mourut en 1852 presque centenaire.

Il demeurait rue d'Aguesseau, 21.
La vicomtesse de Jaucourt, sa belle-fille, une des

élégantes de l'époque, n'était pas toujours heureuse dans les modes qu'elle inaugurait. Nous lisons, en effet, dans les *Mémoires secrets* :

M^{me} la vicomtesse de Jaucourt, ayant imaginé des lévites à queue de singe, a paru, il y a quelques jours, au Luxembourg, avec cette queue très longue et très tortillée, et si bizarre que tout le monde se mit à la suivre, ce qui obligea le suisse de Monsieur de venir prier cette dame de sortir pour éviter un très grand tumulte.

TIMBALES N° 4, 6 places.

M. D'ESTINVILLE (totalité).

Avec le secours des listes des années suivantes, qui sont plus correctes, nous découvrons, sous ce nom, le comte de Choiseul-Stainville, maréchal de France de la promotion de 1783, frère du ministre de Louis XV.

Il demeurait rue Ménars, 5.

Nous emprunterons, sur ce personnage, une courte mais substantielle notice à l'éditeur des *Lettres de madame du Deffand*, M. le marquis de Saint-Aulaire :

D'abord major général au service de l'Empereur, il pas-

sait pour un officier distingué. Le duc de Choiseul, son frère, devenu ministre de la guerre, le fit entrer au service de la France comme lieutenant général. Il n'avait rien et épousa Thomasse-Thérèse de Clermont-Resnel, née en 1746, qui joignait à une grande fortune une figure charmante et qui n'avait pas quinze ans. Tout fut réglé pendant que M. de Choiseul était encore à l'armée. On lui envoya ordre de revenir et on le maria six heures après son arrivée à Paris. Le ménage tourna mal. Clairval, de la Comédie-Italienne, passait pour l'amant de la jeune femme. On prétend que M. de Stainville, qui avait longtemps fermé les yeux, surprit un soir chez sa maîtresse, M^{lle} Beaumesnil, de l'Opéra, le même Clairval ; il trouva que c'était trop d'être trahi tout à la fois par sa maîtresse et par sa femme. Il fit enfermer cette dernière dans un couvent de Nancy.

A propos de cette liaison, les *Mémoires secrets* citent un bon mot de Caillaud, camarade de Clairval :

Ce dernier, assez inquiet de sa position, consultoit l'autre sur ce qu'il devoit faire. « M. de Stainville, lui disoit-il, me menace de cent coups de bâton, si je vais chez sa femme. Madame m'en offre deux cents si je ne me rends pas à ses ordres. Que faire ? — Obéis à la femme, répond Caillaud, il y a cent pour cent à gagner. »

TIMBALES N° 5, 8 places.

M. DELAFERTÉ (totalité).

Denis-Pierre-Jean-Papillon de La Ferté était un des personnages officiels les plus importants de l'Opéra, où l'on a vu qu'il ne payait point sa loge. Il était commissaire général de la maison du roi et intendant des menus plaisirs et affaires de la Chambre. Ce fut en 1780 qu'il fut chargé de l'administration de l'Opéra, lorsqu'elle passa de la ville de Paris dans la maison du roi.

M. Adolphe Julien, qui a compulsé aux Archives nationales toute la correspondance de M. de La Ferté sur les affaires de l'Opéra, le juge ainsi dans son livre récent, *la Cour et l'Opéra sous Louis XVI* :

> Il aimait à jouer double jeu, à agir en dessous, — ses papiers secrets le prouvent sans réplique, — il faisait volontiers le bonhomme avec ses subordonnés, et provoquait au contraire contre eux les sévérités de leur chef suprême ; enfin, dans ce rôle d'intermédiaire forcé entre le ministre et les artistes, il s'arrangeait de son mieux pour gouverner les uns et diriger l'autre, en se faisant aider, à charge de revanche, par des intrigants et des aventuriers comme Lasalle et Morel.

Ce dernier était son gendre.

Il mourut sur l'échafaud, le 7 juillet 1794.

Le goût de M. de La Ferté pour l'Opéra ne se renfermait pas exclusivement dans les choses de l'art.

M. de La Ferté, disent les *Mémoires secrets*, quoique dévot et marié, est retourné à son vomissement. Il est devenu amoureux de M^lle Maillard, et pour faire valoir cette actrice, il a imaginé de lui donner en chef le rôle de Didon, dans l'opéra de ce nom. Il a écrit à M^lle de Saint-Huberty, qui s'en est jusqu'ici acquittée avec un succès sans exemple, que, pour ne pas la fatiguer trop, il estimoit qu'il la faudroit réserver pour des rôles plus nouveaux.

M^lle de Saint-Huberty ne se paya pas de ce compliment et répondit qu'elle était en mesure de satisfaire à toutes les exigences de son emploi. M. de La Ferté obtint alors du ministre l'ordre de confier le rôle de Didon à M^lle Maillard. M^lle de Saint-Huberty, piquée du procédé, offrit sa démission, qu'elle ne retira que plus tard et après bien des négociations.

M^lle Maillard, qui a fourni une longue carrière dramatique, figure sur l'état du personnel au nombre des doubles aux appointements de 1,800 livres avec 200 livres de gratification. Elle joua, pendant la Révolution, un rôle pour lequel elle était bien peu faite, celui de Déesse de la Raison.

M. de La Ferté avait aussi honoré d'une attention particulière une demoiselle Cécile, dite Dumesnil, qui mourut en couches, en 1781. Il croyait avoir eu

des enfants d'elle et était même sur le point de l'épouser. Les *Mémoires secrets* racontent qu'en mourant elle lui avoua, à l'instigation de son confesseur, que les enfants n'étaient pas de lui.

M. de La Ferté demeurait rue Bergère, 12, à l'hôtel des Menus où fut installée, en 1784, l'École royale de chant et de déclamation et où est encore aujourd'hui le Conservatoire. Il y avait, dans cet hôtel, outre de vastes magasins, une jolie salle de spectacle, où l'Opéra donna quelques représentations avant de s'installer boulevard Saint-Martin.

TIMBALES N° 6, 6 places.

M. DE SAINT-WAST (totalité).

M. Modenx de Saint-Wast, secrétaire du roi, administrateur des domaines.

Rue Saint-Honoré, 457, vis-à-vis les Jacobins.

Il y a aussi un de Saint-Wast, maréchal de camp.

ENTRE-COLONNES, 8 places.

M. LE DUC D'HARCOURT (moitié).

Le duc d'Harcourt, maréchal de France de la promotion de 1775, gouverneur de Normandie, était fort en faveur à la cour de Louis XVI qui le choisit pour gouverneur du Dauphin. Il était un peu poëte et fut de l'Académie en 1789.

Il fut l'un des six ducs et pairs de France qui firent partie de l'Assemblée des notables. Voici la note accolée à son nom par le rédacteur des *Mémoires secrets* :

> Honnête homme, mais âgé, cacochyme et gouverneur de M. le Dauphin, ce qui l'oblige à plus de circonspection que tout autre.

L'hôtel d'Harcourt était rue de l'Université, 71.
On y installa, sous l'Empire, le dépôt de la Guerre.

M{me} LA DUCHESSE DE BOUILLON (moitié).

La duchesse de Bouillon était la femme du duc de Bouillon, grand chambellan de France. Le duc avait été l'amant de M{lle} Laguerre, de l'Opéra, qui

l'avait ruiné. C'est à propos de cette liaison qu'on fit sur l'air : *Si le Roi m'avait donné*, des couplets assez connus pour qu'il suffise de citer le premier :

>Bouillon est preux et vaillant,
>　Il aime la guerre;
>A tout autre amusement
>　Son cœur la préfère.
>Ma foi ! vive un chambellan
>Qui toujours s'en va disant :
>Moi, j'aime la guerre, o gué !
>　Moi, j'aime la guerre.

Rue de la Planche, 96.

CHAISE DE POSTE, 6 places.

M. DE SENECTÈRE (moitié).

« Le comte de Senectère, connu, disent les *Mémoires secrets* (1785), par sa cécité et son goût pour les lettres, vient de mourir. Il était le dernier mâle de son nom ».

Il avait donné, en 1762, à l'Opéra, une pastorale intitulée *Hylas et Zélie*, « un opéra d'aveugle, disait Sophie Arnould, fait pour être entendu par des sourds. »

Il demeurait rue de l'Université, 12.

M^me LA DUCHESSE DE VILLEROY (moitié).

La duchesse de Villeroy, sœur du duc d'Aumont, premier gentilhomme de la Chambre de Louis XV, avait brillé sous le règne précèdent. Elle se signala par son goût pour les fêtes et les spectacles. On jouait fort la comédie chez elle.

Il y aura, cette semaine, écrit M^me Du Deffand, en 1767, cinq comédies chez M^me de Villeroy. Je dois aller à trois. Cette dame de Villeroy vous divertirait; elle a une sorte d'esprit; elle est brûlante, brillante, sémillante et bonne enfant.

Plus tard, la duchesse s'enticha de magnétisme et fut une des adeptes de Mesmer.

Dans un ouvrage intitulé : *La galerie des dames françaises pour servir de suite à la galerie des États généraux* (1790), se trouve un portrait de la duchesse de Villeroy, sous le nom de *Cléonice*.

...Cléonice, y lisons-nous, a porté le goût de la musique, des fêtes, des concerts, des livres, des plaisirs de l'esprit, à un point qui ne peut se concilier qu'avec des sensations épurées et accoutumées aux jouissances délicates. Les ans l'ont détrompée de cette estimable ivresse, et les circonstances ont amené la politique Cléonice à déraisonner, comme nous faisons tous, depuis six mois.

On a reproché à Cléonice d'être aristocrate, c'est-à-dire de persévérer dans les idées dans lesquelles elle est née et avec lesquelles elle a vécu... Ce n'est pas la cour qu'on

aimoit; mais on désiroit être admise à cette distribution journalière de dignités, de places, d'inféodations, concessions, gratifications, dons, brevets et généralement enfin de cette monnoie dont on payoit les souplesses, les services complaisans, les importunités opiniâtres, et tout ce que les courtisans emploient pour atteindre leur but.

Cléonice ne vouloit pas avoir mérité infructueusement d'être admise à ce partage; et, comme elle entend l'art de solliciter, encore mieux que celui de plaire, elle a passé les dix dernières années à violer le cabinet des ministres.

Elle émigra. M^{me} Vigée-Lebrun raconte qu'on la vit arriver à Turin, avec sa femme de chambre qui l'avait nourrie le long du chemin, à raison de dix sous par jour.

Son mari était lieutenant général, gouverneur du Lyonnais, Forez et Beaujolais et capitaine des gardes du corps du roi. Il mourut sur l'échafaud en 1794. La duchesse mourut fort âgée en 1816.

L'hôtel de Villeroy était rue de l'Université, 141, sur l'emplacement de la rue du Pré-aux-Clercs.

REZ-DE-CHAUSSÉE

CÔTÉ DU ROI

T. H., 8 places.

M. DE BRUNOY (totalité).

Sur les listes des années suivantes, c'est la marquise de Brunoy qui est, avec raison, portée comme locataire.

Le financier Paris de Montmartrel, créé marquis de Brunoy par Louis XV, était le père du marquis de Brunoy, connu par ses prodigalités et son goût singulier pour les cérémonies religieuses.

L'hôtel de M^{me} de Brunoy, faubourg Saint-Honoré, 103, avait une façade très élégante sur les Champs-Élysées. Il fut habité successivement par le maréchal Marmont, duc de Raguse, le général Beurnonville et la princesse Bagration.

La terre de Brunoy appartenait à Monsieur, qui l'avait achetée en viager et qui ne la paya pas cher, car M. de Brunoy mourut en 1781, à l'âge de 33 ans.

CRACHOIR N° 1, 2 places.

M. ARMENGO (totalité).

M. Armengau, banquier, rue Quincampoix, 80.
Les chroniques du temps sont muettes sur ce financier.

CRACHOIR N° 2, 2 places.

M. CLOS (totalité).

M. Clos, secrétaire du roi, demeurant rue Saint-Martin, 243, nous paraît être le personnage dont il est question dans une anecdote de la *Correspondance secrète* (1781). Le nouvelliste, après avoir rapporté le bruit d'une conversion soudaine et de l'entrée au couvent de M{lle} Heinel, une danseuse de l'Opéra, alors très en vue, rectifie cette nouvelle dans les termes suivants :

J'ai calomnié fort mal à propos la grande, la belle, la majestueuse M{lle} Heinel, en vous mandant qu'elle s'étoit

faite religieuse. Elle n'aura passé sous les saints portiques que le temps qu'elle aura cru suffisant pour un peu se *déconcubiner,* voilà le terme reçu. Il ne lui falloit rien moins que ce coup de brosse pour entrer sans aucune tache dans la couche de M. Clos, ancien notaire, qui a trouvé indispensable que le griffonnage d'un de ses confrères le constituât cocu en papier timbré, lui que la belle Duparc avoit fait tel autant qu'il lui étoit possible sans formes légales. Il quitte cette Duparc pour épouser la nouvelle fiancée du roi de Garbe, et il lui reconnoît 60,000 livres de bonnes rentes.

Cette nouvelle ne se trouva pas plus fondée que la première; mais elle a cela de bon qu'elle dépeint assez bien notre abonné.

Nous rencontrerons, aux entrées gratuites, un autre M. Clos, lieutenant général de la Prévôté de l'hôtel du Roi, demeurant quai des Théatins, au coin de la rue de Beaune.

TIMBALES N° 1, 5 places.

M. AMELOT (totalité).

Le ministre de la maison du Roi ou l'un de ses fils. Il en avait deux, l'un maître des requêtes et intendant de Bourgogne, l'autre conseiller au Parlement. Ce dernier figure dans une anecdote racon-

tée par les *Mémoires secrets* (1780), qui donnera une idée des mœurs de la jeunesse dorée de l'époque :

La famille de M. de Clugny a bien de la peine d'obtenir du roi qu'il revienne de son exil, et même qu'il ne perde pas son état, car on dit toujours que sa charge de maître des requêtes est à vendre. C'est à la suite d'une folie de jeunesse, qui lui est arrivée il y a deux mois, et qui lui a été commune heureusement avec deux fils de ministres, ce qui devoit le sauver.

Un des beaux jours de cet été, ils avoient fait la partie d'un souper au bois de Boulogne avec des filles. Une des trois, la seule dont il soit question, est une demoiselle Ville dont M. de Clugny étoit passionnément amoureux. Cette demoiselle Ville avoit pour amant en sous-ordre le sieur Nivelon, joli danseur de l'Opéra, et qu'elle préféroit infiniment au fils de l'ancien contrôleur général. Le danseur, non moins amoureux, instruit de la partie, ne perd point de vue l'infidelle, l'atteint au bois de Boulogne où elle s'étoit déjà rendue avec la demoiselle Orbain et l'autre courtisane qui devoit figurer au souper, et la harangue si bien qu'il la détermine à ne point aller au rendez-vous. Il avoit de son côté avec lui Vestris et un autre de ses camarades, qui n'avoient pas voulu l'abandonner dans son désespoir. On trouve très plaisant de faire croquer le marmot aux trois fils de ministres (les deux autres étoient MM. de Sartines et Amelot), tandis qu'on soupera et qu'on s'amusera dans le bois. La gaieté renaît, et voilà les histrions qui engagent aussi la demoiselle Orbain et sa compagne de rester avec eux. On commande le souper à Passy, pour n'être pas en concurrence avec les robins qui s'étoient arrêtés à la porte Maillot, et après le repas on se rend dans le bois et l'on se met à folâtrer sur l'herbe.

Cependant MM. de Clugny, de Sartines et Amelot

s'impatientoient, surtout l'amoureux : les deux autres voyant l'heure passée ont faim et font toujours servir ; ils cherchent à distraire le premier et se moquent de lui. Le souper fait, les convives vont prendre le frais dans le bois : tout en cheminant, ils entendent des éclats de rire qui excitent leur curiosité ; ils approchent de l'endroit : quel coup de poignard pour M. de Clugny ! Il croit reconnoître la voix de Mlle Ville ; il ordonne à son laquais et aux autres qui suivoient d'allumer leurs flambeaux, puis, cernant bien le lieu de la scène, on enveloppe et l'on reconnoît les trois groupes. M. de Clugny, furieux, apostrophe Mlle Ville des termes les plus durs et les plus méprisants. Nivelon veut s'en mêler et faire l'insolent ; le robin ordonne à ses gens de le saisir et lui casse sa canne sur le corps... MM. de Sartines et Amelot applaudissent, tandis que Vestris et l'autre restent dans le tremblement d'en éprouver autant. Mais les deux membres du parlement n'étoient pas amoureux et ne s'embarrassoient guère des filles. Nivelon ne perd pas la tête ; tout éreinté il remonte en voiture avec ses camarades ; il vient faire sa déposition chez le commissaire, et Vestris et l'autre servent de témoins. Affaire grave, qu'on assoupit cependant à force d'argent, mais qui fit tant de bruit qu'elle parvint aux oreilles du roi, et a eu les suites dont on a parlé. Quant aux deux camarades de M. de Clugny, moins coupables, les ministres, leurs pères, parent le coup et les semoncent vigoureusement. Ces deux-ci sont conseillers au Parlement, et la compagnie auroit trop à faire si elle prenoit garde aux étourderies scandaleuses de tous ses membres, dont il y a soixante environ de cette espèce ; il y en a bien quarante parmi les maîtres des requêtes.

M. Amelot, le conseiller, demeurait rue des Lions-Saint-Paul. Le ministre et le maître des requêtes avaient leur hôtel rue de l'Université, 135.

TIMBALES N° 2, 6 places.

M. LE MARQUIS D'AUMONT (totalité).

Le marquis d'Aumont était fils du duc d'Aumont, pair de France, mort en 1799. Le marquis, devenu duc, fut pair de France en 1815, lieutenant général, et l'un des premiers gentilshommes de la chambre de Louis XVIII et de Charles X.

Rue de Grenelle-Saint-Germain, 99.

TIMBALES N° 3, 5 places.

M. LE MARQUIS DE POLIGNAC (moitié.

François-Camille, marquis de Polignac, premier écuyer du comte d'Artois, gouverneur du château royal de Chambord, directeur général des Haras, et, en survivance, directeur général des Postes aux chevaux, relais et messageries de France.

Il était l'oncle du duc de Polignac et avait sa

large part dans les faveurs qu'une amitié royale répandait sur sa famille.

Rue d'Anjou-Saint-Honoré, 132.

M. MYONS (moitié.)

M. Pupile de Myons, que l'*Almanach de Paris* qualifie de marquis de Myons, était un ancien premier Président de la cour des monnaies de Lyon. Il vint s'établir à Paris et se fit construire une maison, rue de Bondy. Cet établissement fut pour lui la cause des plus vifs désagréments.

Sa maison fut taxée pour le logement des gens de guerre. Il réclama contre cet impôt, d'abord parce que c'était un impôt non enregistré, et ensuite parce que, étant ancien magistrat, il devait jouir du privilège de sa robe.

Sa réclamation était fondée en droit. La ville de Paris s'était rédimée de cet impôt, mais, peu à peu, l'usage s'en était rétabli et consolidé malgré les remontrances du parlement et de la cour des aides.

M. de Myons refusa donc de payer sa cote fixée à 75 livres, et reçut une garnison qui lui fut envoyée avec éclat par le maréchal de Biron. Il se plaignit, et l'affaire ayant été portée devant M. Amelot, ministre de Paris, celui-ci jugea que la réclamation n'était pas fondée et que M. de Myons ne pouvait jouir de l'exception qu'il demandait que dans sa ville natale.

L'affaire fut instruite en second lieu devant le

Prévôt des marchands, qui chercha à l'étouffer, et poussa l'amour de la conciliation jusqu'à envoyer à M. de Myons la quittance en blanc pour la remplir de telle et si petite somme qu'il voudrait. Mais celui-ci, qui n'était pas médiocrement entêté, répondit qu'il ne voulait rien payer du tout, alléguant toujours le défaut d'enregistrement.

Enfin le Parlement fut à son tour saisi du litige par une dénonciation de M. d'Epremesnil; mais il arrêta qu'il n'y avait lieu à délibérer, tout en chargeant son premier Président de porter au roi les plaintes des habitants de Paris à propos d'une taxe de pure tolérance.

Tout ce bruit ne réussit qu'à aggraver la situation de M. de Myons, qu'un ordre du roi exila dans ses terres, au mois de septembre 1783.

Au mois de novembre suivant, l'infortuné propriétaire était encore dans sa terre, où une maladie épidémique enleva quatre de ses domestiques et mit sa vie en danger. Il demanda à résider dans la ville de Lyon. On lui accorda seulement de se retirer à Villefranche.

L'année suivante, son exil durait encore.

Quant aux lettres de cachet, surtout celle de M. de Myons, disent les *Mémoires secrets* (24 mai 1784), comme le sort de celui-ci paroît s'aggraver à mesure que le Parlement remontre en sa faveur, il a cru, par humanité pour cet exilé, devoir rester dans le silence en ce moment, et éprouver si la situation de M. de Myons en deviendra meilleure.

Ce n'est qu'au mois de septembre de la même

année que la lettre de cachet fut levée et que M. de Myons put revenir à Paris. L'histoire ne dit pas s'il paya ses 75 francs, mais il est certain que son héroïque résistance ne décida point le gouvernement à abandonner son impôt.

TIMBALES N° 4, 4 places.

M. D'ALIGRE (moitié.)

Messire Étienne-François d'Aligre, premier Président du Parlement, depuis 1768.

Dans un pamphlet à propos de la question des épices qui s'agitait alors, et où l'on passe en revue les principaux personnages du Parlement, on représente le Président d'Aligre comme « un avare, un escroc, un homme sans mœurs, joignant l'indécence à l'incapacité, se laissant mener par son secrétaire Dufour, dont il tolère et autorise les friponneries qu'il ne peut ignorer. »

Le portrait est peu flatté.

En 1784, le Président d'Aligre avait laissé la présidence effective du Parlement à Lefebvre d'Ormesson. Il donna définitivement sa démission en 1788, à la suite de remontrances contre la convocation des États généraux.

Il mourut en 1798, dans l'émigration.

Le Président d'Aligre logeait au Palais. Il y avait un hôtel d'Aligre rue de Bondy, 30.

M. DE BEAUJON (moitié).

Nicolas Beaujon, receveur général des finances de Rouen, ancien banquier de la cour sous le règne précédent, avait une immense fortune dont il faisait un très noble usage. On sait qu'il fonda, en 1784, l'hospice qui a conservé son nom.

Son hôtel, rue du faubourg Saint-Honoré, avait été bâti en 1718, pour le comte d'Évreux, par l'architecte Molet. Il avait ensuite appartenu à la marquise de Pompadour. Racheté par Louis XV au marquis de Marigny, frère et héritier de la favorite, il avait successivement servi d'hôtel pour les ambassadeurs extraordinaires et de garde-meuble de la couronne. Le financier l'avait acheté en 1775, et y avait fait des changements et des embellissements considérables. On y voyait une riche collection de tableaux, au nombre desquels étaient quatre portraits donnés à Beaujon, par Louis XVI, Monsieur, le comte d'Artois et le roi de Suède. La bibliothèque était des plus intéressantes, ayant été en grande partie formée par d'Hemery, lorsqu'il était inspecteur de la librairie, et contenant tous les ouvrages dont la circulation avait été interdite en France.

Beaujon, comme banquier de la cour, avait eu fort à faire lors de la faveur de la comtesse Du Barry.

Un pamphlet scandaleux de cette époque, *les Anecdotes sur madame la comtesse Dubarri*, le représentent même comme ayant joué parfois un rôle assez ridicule.

7 mai 1771. Il est beaucoup question dans le public de l'espièglerie d'un juif vis-à-vis de M^{me} la comtesse Dubarri. Cette dame lui devoit 20,000 écus depuis longtemps, dont il ne pouvoit se faire payer. Un de ces jours derniers, il s'est présenté chez elle avec un bijou qu'il a jugé propre à la contenter; il n'a point fait le difficile sur le prix et s'est contenté de deux mille écus. Elle a voulu d'abord le remettre à quelque temps pour toucher cette somme; il a fait entendre qu'il ne pouvoit accepter de délai et qu'il avoit un besoin d'argent urgent. Il n'a pas même fait mention de celui qui lui étoit déjà dû. « Eh bien ! lui a dit la comtesse, faites un mandat de cette somme sur Beaujon, que je signerai. » C'est où le drôle attendoit la dame. Il dresse à la hâte un chiffon, et fait un mandat de 66,000 livres qu'elle signe aveuglément dans son lit. Le sieur Beaujon, accoutumé à cette signature, paye; mais la première fois qu'il voit la favorite, il se plaint vaguement que ses mandats deviennent fréquents. Comme elle comptoit que celui-ci n'étoit que de deux mille écus, elle traita cela de misère, de bagatelle. Le lourd financier prétend qu'une somme de 66,000 livres n'est pas si peu de chose. Il s'en suit une explication, qui fait rire la comtesse, comme une folle, et, bien loin de s'en fâcher, elle trouve que le juif a bien fait; elle l'applaudit et n'a rien de plus pressé que de conter le tour au roi et de l'en amuser.

Il est probable qu'en fin de compte, Beaujon n'y a rien perdu.

Une autre anecdote, rapportée par la *Correspon-*

dance secrète (1780), ne lui fait pas faire plus brillante figure. Il recommandait un protégé à Necker. « Qui sera sa caution ? demanda le ministre. »

— Moi ! reprit le financier en frappant sa grosse panse.—Diable ! lui dit le sieur Necker, vous parlez comme Corneille ! »
Il survient alors du monde avec qui s'entretient le ministre des finances. Beaujon, étonné du peu d'importance qu'on a mis à son *moi*, sort et rentre chez lui en donnant tout au diable. « Eh bien ? lui demanda son protégé, fort inquiet de la réponse du ministre. — Eh bien ! repart Beaujon, avec humeur, rien !... que diable voulez-vous que je dise à un homme qui me dit que je parle comme *une corneille !* » Le récit de cette anecdote toute récente a fait partir le roi et toute la cour d'un grand éclat de rire aux dépens du pauvre banquier.

On ne dit point qu'il ait joué à l'Opéra le rôle que son opulence semblait lui permettre. Du moins, les récits du temps sont-ils muets à cet égard. A peine lui attribue-t-on dans les *Mémoires secrets* (1772) quelques velléités galantes à l'égard de Mlle Raucourt, qui débutait alors au Théâtre-Français :

Quoique ce lourd financier n'ait jamais été homme de lettres, il veut présider aux leçons de cette jeune débutante et fait faire les répétitions chez lui. On présume qu'il en veut plus à la personne qu'au talent. On souhaite fort qu'elle dégraisse un peu ce Turcaret, aujourd'hui le Plutus à la mode et qui a pensé être pendu en 1748.

Si nous en croyons une autre indiscrétion du même chroniqueur, Beaujon, pour les besoins de son cœur, aurait eu mieux que des femmes de théâtre.

Le sieur Beaujon se couche ordinairement sur les neuf heures ; alors il admet ce qu'il appelle ses *berceuses*. Ce sont de jeunes et jolies femmes qui viennent le caresser, lui faire des contes et l'endormir. Elles sont au nombre de cinq ou six, toutes femmes comme il faut, mais bien payées pour cela, et cette dépense coûte peut-être au financier 200,000 livres de rentes. Quand il est assoupi, on descend, on sert un splendide souper, et l'on s'amuse quelquefois jusqu'au réveil du sieur Beaujon, qui se lève à quatre ou cinq heures du matin.

M^me Vigée-Lebrun, dans ses *Souvenirs*, nous le montre sous un aspect moins enviable :

Je le trouvai seul, dit-elle, assis sur un grand fauteuil à roulettes, dans une salle à manger. Il avait les pieds et les jambes tellement enflés qu'il ne pouvait se servir ni des uns ni des autres. Son dîner se bornait à un triste plat d'épinards ; mais, plus loin, en face de lui, était dressée une table de trente à quarante couverts où se faisait, dit-on, une chère exquise.

Terminons ces notes par deux traits de bienfaisance du célèbre banquier. Ayant appris l'état de gêne où se trouvait le poète du Belloy, l'auteur du *Siège de Calais*, il lui offrit sa bourse :

Le littérateur mourant lui fit répondre qu'il le prioit d'être persuadé de sa reconnoissance et ne lui demandoit, pour toute grâce, que de vouloir employer les secours qu'il lui destinoit, à faire faire son buste en marbre, et à le faire placer dans les foyers du Théâtre-François, à coté de celui de Racine.

La *Correspondance secrète* ne dit pas si ce vœu

fut exaucé. C'est à cette même source que nous empruntons un autre fait du même genre. L'acteur Carlin, de la Comédie-Italienne, avait perdu 50,000 francs dans la faillite du sieur Rolland, ancien Trésorier de M. Watelet, receveur général des finances.

Il y a quelques jours qu'il alloit avec sa femme chez le financier Beaujon, qui le fait venir de temps en temps pour dissiper l'ennui de l'opulence. En y allant, il avoit bien recommandé à sa femme de ne point parler de leur aventure à M. de Beaujon, de peur d'avoir l'air de lui demander une espèce d'aumône. Mais il ne fut pas possible au pauvre Carlin d'être aussi gai qu'à son ordinaire. M. de Beaujon s'en aperçut, le remarqua, et lui en demanda la cause. Après bien des excuses vagues, il ne put se défendre de la lui expliquer. — Soyez tranquille, lui dit M. de Beaujon; vous avez une fille bonne musicienne, mais aveugle; je me charge de sa dot, de ses dépenses, et, dès ce moment-ci, vous pouvez la regarder comme n'étant plus à votre charge. Je tâcherai de faire à son égard ce que vous auriez fait avec vos cinquante mille francs. — Ce trait fait beaucoup d'honneur à M. de Beaujon.

Beaujon mourut en 1786, sans postérité. Son testament contenait pour plus de trois millions de legs particuliers.

TIMBALES N° 5, 6 places.

M. LE PRINCE DE CONTY (totalité).

Louis-François-Joseph de Bourbon, prince de Conti, connu jusqu'à la mort de son père (1776) sous le nom de comte de la Marche, prince du sang, lieutenant général en 1758, gouverneur du Berry, né en 1734, mort en 1814. Après avoir émigré, au commencement de la Révolution, il rentra en France où il fut arrêté en 1793, et détenu à Marseille jusqu'en 1795. Le Directoire l'exila et il mourut à Barcelone.

Son hôtel était rue de Grenelle-Saint-Germain, au-dessus de celle Hillerin-Bertin.

Il présidait à l'assemblée des notables le bureau qui se fit remarquer par sa fougue libérale, et que l'on appelait *les grenadiers des notables*.

Son père, le prince de Conti, mort en 1776, lui avait laissé, en matière de galanterie, un brillant exemple à suivre :

On remarque, dans son mobilier immense, disent les *Mémoires secrets,* une quantité de bagues qu'on fait monter à plusieurs milliers. On assure que sa manie étoit de constater chacune de ses conquêtes amoureuses par cette légère dépouille, qu'il payoit bien sans doute et qu'il étiquetoit du

nom de l'ancienne propriétaire... Il n'est aucune fille d'Opéra qui n'ait une pension de lui, sans compter les autres. C'est cette générosité immense qui fait qu'en ce moment la recette dans les biens de la succession égale à peine la dépense.

C'est la mère de ce dernier qui disait à son mari : « Je puis faire des princes du sang sans vous et vous n'en pouvez pas faire sans moi. »

TIMBALES N° 6, 6 places.

M. THOINET (moitié).

M. Thoynet, trésorier général des ponts et chaussées de France, turcies[1] et levées et pavés de Paris. Rue de Richelieu, 75, Hôtel de Caumont.

M. LE MARQUIS DE SÉGUR (moitié).

Le marquis de Ségur, maréchal de France, de 1783, ministre de la guerre, gouverneur de Foix, Donezan et Andorre, était un brillant officier gé-

1. *Turcie*, levée ou chaussée de pierre, en forme de digue, pour empêcher le débordement d'une rivière.

néral. Il avait perdu un bras à la bataille de Lansfeldt. Il fut ministre de 1780 à 1788.

Il fut emprisonné sous la Terreur, mais évita l'échafaud. Réduit à la misère, il reçut du premier Consul une pension de 4,000 francs, et mourut en 1801.

ENTRE-COLONNES C, 8 places.

M. LE DUC D'ORLÉANS (moitié).

Louis-Philippe d'Orléans, premier prince du sang, gouverneur du Dauphiné, lieutenant général, avait fait la guerre avec distinction. A l'époque où nous sommes, il n'était plus qu'un comédien de société très distingué, jouant sur son théâtre de Bagnolet les pièces grivoises de Collé.

On sait qu'il était marié à la comtesse de Montesson, qui jouait aussi la comédie et faisait des pièces de théâtre de société. Elle en risqua même une au Théâtre-Français, mais sans succès.

Le duc d'Orléans mourut en 1785, d'une maladie d'estomac. Il était très gros mangeur; on cite, comme un de ses tours de force en ce genre, vingt-sept ailes de perdreau absorbées en un repas.

Il habitait le Palais-Royal.

On raconte que, lorsqu'il vint prier M^me Du Barry d'obtenir du roi la permission de rendre son mariage public, elle lui répondit : « Épousez toujours, gros père, nous verrons après. »

M. LE DUC DE CHOISEUL (moitié).

Le duc de Choiseul, l'ancien ministre de Louis XV, qui n'avait pas alors renoncé à toute idée de revenir au pouvoir.

Il mourut en 1785.

L'hôtel du duc de Choiseul, rue Grange-Batelière, 3, construit pour Bouret, avait appartenu successivement à de la Borde et à de la Reynière. On peut supposer qu'il était riche et élégant après avoir passé par les mains de ces financiers.

L'hôtel de la duchesse de Grammont, sœur du duc de Choiseul, était contigu au précédent.

CHAISE DE POSTE, 6 places.

M. LE PRÉVOST DES MARCHANDS (totalité).

Il y eut deux prévôts des marchands pendant l'année théâtrale 1783-84, mais le locataire de cette

loge, qui continua de l'être les années suivantes, était messire Lefèvre de Caumartin, conseiller d'État. Il était en fonctions depuis 1778. Il fut remplacé en 1784, par Pelletier de Mortfontaine, intendant de Soissons, qui resta en fonctions jusqu'en 1789.

Pendant l'hiver de 1783, on avait failli manquer de bois à Paris, et l'on s'en était pris au prévôt des marchands, M. de Caumartin. Quand il fut remplacé par M. Pelletier de Mortfontaine, on fit sur cet événement une épigramme, dont voici la partie qui regarde ces deux personnages :

> Caumartin...
> L'hiver nous laisse grelottants.
> Le successeur de celui-ci
> N'aura pas un pareil souci ;
> Car, pour cette place éminente,
> Briguant depuis longtemps le choix,
> Il a pris femme intelligente,
> Qui l'a déjà fourni de bois.

Nous retrouverons plus loin Le Pelletier de Mortfontaine.

PREMIÈRES LOGES

CÔTÉ DE LA REINE

LOGE N° 4, 6 places.

M^me LA BARONNE DE BORRKE (totalité).

Nous ne connaissons de cette abonnée, la baronne de Bork, — suivant l'orthographe de l'*Almanach de Paris*, — que son domicile. Elle demeurait Chaussée-d'Antin, n° 8. Cette rue commençait alors à se garnir d'élégants hôtels, habités surtout par le monde de la finance et du plaisir.

LOGE N° 5, 6 places.

M^me BASOMPIERRE (quart).

Les listes des années suivantes, plus explicites,

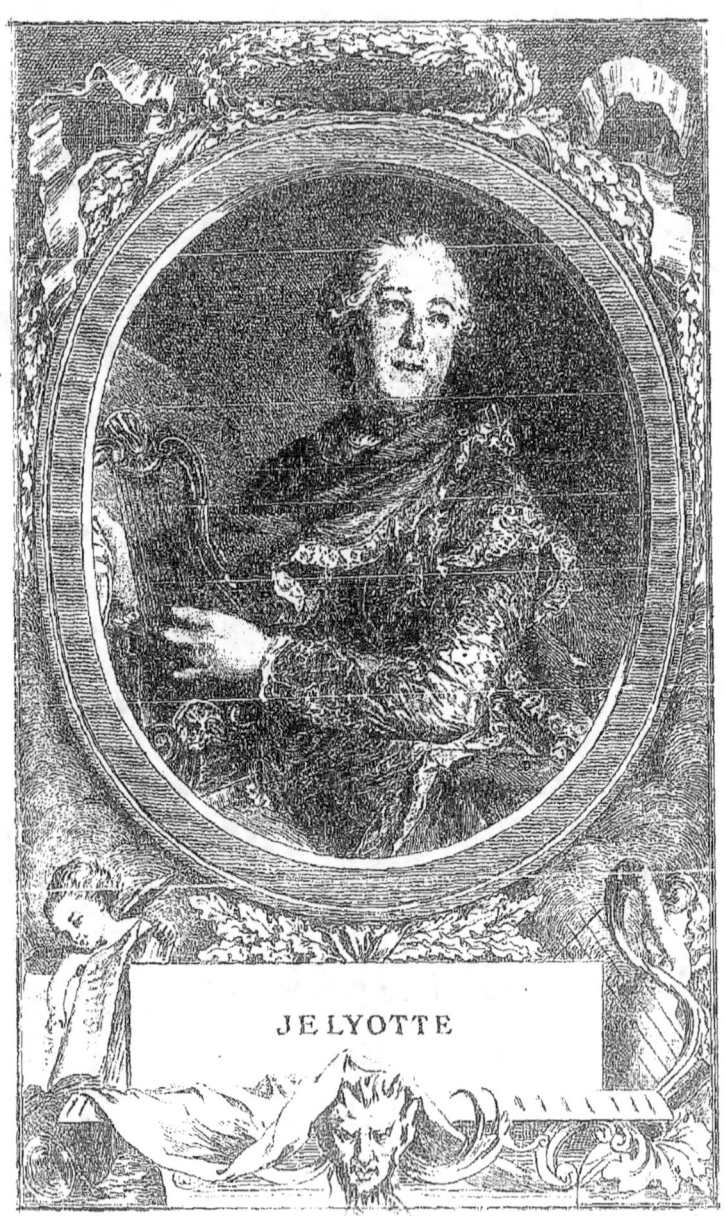

nous font voir qu'il s'agit ici de la comtesse de Bassompierre.

Le comte de Bassompierre était brigadier de cavalerie, de la promotion de 1781.

Rue Coq-Héron, 4.

M^me LAFONTAINE (quart).

M^me (de) Lafontaine, rue d'Anjou-Saint-Honoré, 17.

M^me AUGEARD (quart).

M^me Augeard, femme de M. Augeard, fermier général et l'un des secrétaires des commandements de la reine. Elle mourut cette année même.

M. Augeard, raconte la *Correspondance secrète* (1784), avoit acheté la belle terre de Buzonces en Lorraine. Le château de cette terre, qui avoit coûté plus de trois millions à bâtir, vient d'être détruit par le feu. Ce malheur est d'autant plus cruel pour M. Augeard, qu'en moins d'un an il a été précédé de la perte de sa femme très aimable et d'un fils qui faisoit sa plus douce espérance. Quand on lui a annoncé l'incendie de son château, il étoit dans une salle où se trouvoient les portraits de son épouse et de son fils. Il a levé sur eux ses yeux mouillés de larmes en disant : « Voilà les objets que je dois pleurer plutôt que mon château. »

Ce trait est d'un financier sensible.

M. Augeard demeurait boulevard Montmartre.

M^me DEVEAUX (quart).

M^me Deveaux. — Il y a un grand nombre de personnes de ce nom dans les almanachs de l'époque. Nous y trouvons, notamment, une M^me Deveaux, rue Pastourelle, 26.

LOGE N° 6, 6 places.

M^me LA COMTESSE DE PIGNEUX (quart).

M^me la comtesse de Pigneux, rue des Francs-Bourgeois, 8.

M^me LA BARONNE DHALLET (quart).

M^me la baronne d'Hallet, probablement du Halay, rue de Miromesnil.

M. LE MARQUIS DE MONTMORIN (quart).

Louis-Victor-Luce, marquis de Montmorin, était gouverneur et capitaine des chasses de Fontainebleau. Il fut traduit, après le 10 août, devant le

tribunal criminel extraordinaire, dit du 17 août, qui l'acquitta ; mais la populace, présente à l'audience, força les juges à le faire reconduire à la Conciergerie, et envoya une députation à l'Assemblée nationale pour demander un nouveau jugement. Il périt quelques jours après, dans les massacres de septembre.

Rue de la Ville-Lévêque, 46.

M^{me} LENORMAND (quart).

M^{me} Lenormand est la seconde femme de Lenormand, mari de M^{me} de Pompadour, receveur des finances de la Rochelle. Il est question d'elle dans le passage suivant des *Mémoires secrets* :

M. Lenormand d'Estioles, ayant épousé depuis quelque temps une fille d'opéra dont il avoit fait sa maîtresse appelée M^{lle} Rem, de fort mauvais plaisants ont ainsi joué sur le mot :

> Pour réparer *Miseriam*
> Que Pompadour laisse à la France,
> Son mari, plein de conscience,
> Vient d'épouser *Rem publicam*.

Il mourut en 1799.

Sa femme mourut en 1810, à Saint-Prix, près Montmorency, où elle s'était retirée.

M^{me} Vigée-Lebrun a fait son portrait.

M. Lenormand demeurait place Vendôme, 6.

LOGE Nº 7, 6 places.

M. LE COMTE DE BAUDOUIN (quart).

Le comte de Beaudouin, maréchal de camp, de la promotion de 1780.
Rue de Bondy, 36.

M^me LA COMTESSE DE BUSSY (quart).

La comtesse de Bussy mourut dans le courant de cette année même, 1783. Voici l'oraison funèbre que lui consacrent les *Mémoires secrets :*

> M^me la comtesse de Bussy (d'Agonau) vient de mourir. On a eu plusieurs fois occasion de parler du mari, homme de beaucoup d'esprit, poète libertin, et l'un des plus aimables roués qu'il soit possible de voir. Sa femme le valoit dans son genre. Elle périt victime d'une maladie cruelle qu'on ne gagne point dans le cloître ou dans le célibat. On trouve dans les journaux des pièces de poésie de sa façon. C'est elle qui a formé M. Roucher à la galanterie et au commerce des Muses. On prétend même qu'il a composé les vers qui passoient dans les recueils périodiques sous le nom de la comtesse, et en étoient mieux accueillis.

On trouve, en effet, beaucoup de ses vers dans l'*Almanach des muses*.

Elle avait d'autant plus de facilité de se livrer à la galanterie que son mari était prisonnier à Pierre-Encize, où il passa plusieurs années.

Elle demeurait rue Notre-Dame de Nazareth, 6.

M. LE COMTE D'ARGENTAL (quart).

Le comte d'Argental, neveu du cardinal de Tencin, l'ami et le confident de Voltaire, était ministre de la cour de Parme à Paris. Sa correspondance diplomatique est à la bibliothèque de Parme. Il mourut en 1788.

Marmontel l'appelait « l'âme damnée de Voltaire et l'ennemi de tous les talents qui menaçaient de réussir. »

Le duc de Levis cite, parmi les habitués de l'hôtel de Richelieu :

> Ce comte d'Argental dont il est si souvent question dans la correspondance de Voltaire qui, pendant quarante années, l'appela son ange : finissant toutes ses lettres par se mettre à l'ombre de ses ailes. Cette longue plaisanterie alloit mal avec l'extérieur d'un personnage de la plus épaisse construction et dont la conversation n'étoit pas plus légère.

Il demeurait quai d'Orsay.

Le quatrième quart était vacant.

LOGE N° 8, 6 places.

M. LE MARQUIS DE LAFERRIÈRE (quart).

Le marquis de Laferrière était lieutenant général de la promotion de 1759.
Rue Grange-Batelière, 50.

M{me} DEJARS (quart).

M{me} Dejars, probablement M{me} de Jarre.
Rue Louis XV.

M. LE MARQUIS DE LAFERRIÈRE (quart).

Seconde location.

<center>Le quatrième quart n'a pas de locataire.</center>

LOGE N° 9, 6 places.

M. LE DUC DE PRASLIN (moitié).

César-Gabriel de Choiseul, duc de Praslin, pair

de France, lieutenant général de la promotion de 1740, avait été ministre avec le duc de Choiseul dont il était le cousin, et disgracié avec lui. Il fut, comme ministre de la marine, l'instigateur du voyage de Bougainville autour du monde. Il était membre honoraire de l'Académie des sciences. Il mourut en 1785.

Il avait pour sobriquet le nom de *Merle*. « C'est pourquoi, dit Marmontel dans ses *Mémoires*, lorsqu'il avait pris pour maîtresse la Dangeville, Grandval, qui l'avait eue et qu'elle voulait conserver pour suppléant, lui répondit :

> Le merle a trop souillé la cage,
> Le moineau n'y veut plus rentrer.

Les *Mémoires secrets* annoncent ainsi sa mort :

M. le duc de Praslin vient de mourir. Mlle Dangeville est inconsolable de cette perte. Ils vivoient ensemble depuis près d'un demi-siècle. Il étoit honoraire de l'Académie des sciences. On ne sait s'il laisse des monuments de son savoir; mais on lui a trouvé un million cent mille livres en or. Du moins, c'est le bruit public.

Rue de Bourbon, 54.

M. DARVELAY (quart).

M. Micault d'Harvelay, garde du Trésor royal, nommé directeur de la caisse d'amortissement en

1784, par un arrêt du Conseil d'État fort élogieux pour sa personne.

> Informé, dit cet arrêt, que le sieur Micault d'Harvelay est dans l'intention de transmettre, sous le bon plaisir de S. M. au sieur de La Borde, son neveu, sa charge de garde du Trésor royal, qu'il exerce depuis longtemps avec honneur, et dans laquelle, en toutes circonstances, il a su rendre utiles à l'État sous le règne précédent, et sous celui de S. M., les forces d'un crédit soutenu par des opérations exactes, il a voulu, en agréant sa retraite pour l'époque indiquée, lui donner un nouveau témoignage de la satisfaction qu'il a toujours eue de ses bons services, et en même temps les perpétuer dans un autre genre non moins essentiel, quoique plus tranquille..., etc.

Une caisse d'amortissement, en 1784, pouvait passer pour une agréable sinécure.

M. d'Harvelay demeurait rue d'Artois.

M^{me} DESFOURNEILLES (quart).

Nous manquons de renseignements sur cette abonnée. Marmontel, dans ses *Mémoires*, raconte qu'il composa quelques-uns de ses *Contes moraux*, à la Malmaison, qui appartenait alors à M. Desfourniels. Peut-être est-ce là le nom que nous cherchons.

LOGE N° 10, 4 places.

M. DUVIVIER (quart).

M. Duvivier, graveur général des monnaies de France et des médailles du roi, ou M. Duvivier, secrétaire du comte de Maillebois, commissaire des guerres des maréchaux de France, qui épousa M^{me} Denis, la nièce de Voltaire, plus jeune que lui de vingt-cinq ans.

Ce mariage, qui eut lieu en 1780, fit scandale. La *Correspondance secrète* en dit son mot :

De tous les actes de courage que nos fastes présentent depuis quelque temps, celui-ci n'est pas le moins curieux. M. Duvivier, commissaire des guerres, âgé de quarante-cinq ans, vient d'épouser M^{me} Denis, nièce de Voltaire. Je ne la garantis pas nubile, mais je peux assurer qu'elle a pour le moins soixante-huit bonnes années. On assure qu'elle a donné, par contrat de mariage, la plus grande partie de son bien à son généreux époux qui, par reconnaissance, a déjà fait lit à part.

On ne sauroit, disent à leur tour les *Mémoires secrets*, rendre l'indignation qu'excite le mariage de M^{me} Denis avec Nicolas Toupet, sobriquet resté au sieur Duvivier, depuis qu'il est parvenu, parce qu'il étoit frater de son métier et que c'est lui qui accommodoit, étant soldat, ceux de la chambrée. Comme il est fort insolent, on n'a pas oublié cette

dénomination. Il avoit été envoyé à Saint-Domingue commissaire des guerres, du temps que M. de Clugny y étoit intendant; il s'étoit lié avec lui, et il passe pour avoir porté souvent le caducée, ce qui l'a fait parvenir, et lui a valu les bienfaits de ce ministre pendant le peu de temps qu'il a été contrôleur général. Tel est l'homme dont Mme Denis s'est engouée.

M. Duvivier demeurait rue de Richelieu.

Voici un portrait de Mme Denis à quarante-sept ans. Il est de Mme d'Épinay, qui la vit à Ferney.

La nièce de Voltaire est à mourir de rire : c'est une petite grosse femme, toute ronde, d'environ cinquante ans, femme comme on ne l'est point, laide et bonne, menteuse sans le vouloir et sans méchanceté; n'ayant pas d'esprit et en paraissant avoir; criant, décidant, politiquant, versifiant, raisonnant, déraisonnant; et tout cela sans trop de prétentions, et surtout sans choquer personne; ayant par-dessus tout un petit vernis d'amour masculin qui perce à travers la retenue qu'elle s'est imposée.

On a vu où cet amour masculin l'avait conduite à soixante-cinq ans.

Mme BOURBOULON (quart).

Mme Bourboulon, femme de Bourboulon, trésorier général du comte d'Artois, ancien intendant des menus.

Bourboulon écrivit, lors du ministère de Necker,

une brochure contre le fameux compte rendu de ce ministre. C'est à propos de cet écrit que nous trouvons dans la *Correspondance secrète* la note suivante :

On s'est étonné que M. Bourboulon, ancien premier commis des finances, n'ait pas augmenté le nombre des gens que l'on punit pour avoir trop d'esprit et de bon sens. D'abord petit clerc de notaire, et maintenant intendant des finances de Monsieur, frère du roi, M. Bourboulon a, dans les divers degrés qu'il a parcourus pour parvenir d'une de ces extrémités à l'autre, acquis une grande expérience des affaires. Il se seroit bien gardé de se déclarer l'auteur d'une critique du compte rendu de M. Necker, s'il n'avoit été assuré de l'appui d'un protecteur respectable. On prétend même que Monsieur, dont on connaît les lumières et le goût pour l'étude, a coopéré à cet ouvrage.

Après la disgrâce du ministre, Bourboulon fut conspué par les promeneurs du Palais-Royal.

Il finit par faire banqueroute. Cet événement, qui arriva en 1787, est annoncé dans *les Mémoires secrets* :

M. Bourboulon, trésorier général de M. le comte et de Mme la comtesse d'Artois, vient de prendre la fuite. Sa banqueroute a éclaté ce matin à la Bourse ; on la dit de quatre à cinq millions. C'étoit un grand insolent que personne ne plaint. C'est lui qui avoit écrit contre M. Necker et son compte rendu.

Il était inscrit sur la liste des entrées gratuites.
Rue de la Chaussée-d'Antin, 34.

M. DE VEMERANGE (quart).

M. de Veimerange, chevalier de Saint-Louis, commissaire honoraire des guerres, intendant des postes aux chevaux, relais et messageries de France.

Les *Mémoires secrets* nous apprennent dans quelles circonstances il fut appelé à ces fonctions.

Le sieur de Veimerange, qui figure depuis quelque temps dans les pamphlets contre M. de Calonne, comme un de ceux qui participent le plus à la confiance et aux opérations secrètes du contrôle général, vient d'en obtenir la récompense par la place d'*intendant des postes aux chevaux, relais et messageries de France,* créée pour travailler sous le duc de Polignac.

Ce Veimerange étoit un commissaire des guerres, gros joueur et si gros qu'on en porta des plaintes au duc de Choiseul, encore ministre de la guerre. M. de Choiseul lui ôta son département; depuis il s'étoit raccroché, car il avoit été nommé en 1779 intendant de l'armée qui devoit passer en Angleterre.

Nous empruntons au même recueil une autre historiette sur son compte.

Longchamp a été très brillant cette année (1786); mais on a surtout été frappé de la magnificence de l'équipage, de la richesse des harnois, de la beauté des coursiers de la demoiselle Adeline, de la Comédie-Italienne; ce luxe subit et excessif a excité la curiosité générale, et l'on a su bientôt que c'était le sieur de Veimeranges, l'intendant actuel des

postes et chevaux de France, qui avoit donné mille louis à cette actrice pour son Longchamp.

C'était bien le moins que la maîtresse de l'intendant des postes eût un bel attelage.

Il demeurait rue Neuve-des-Mathurins, 46, où était le bureau de la direction générale.

Voici une dernière anecdote sur ce financier; elle vient de la même source :

La demoiselle Adeline de la Comédie-Italienne étoit entretenue par M. de Veymeranges, à raison de 10,000 livres par mois; mais il vient de la quitter. Une petite anecdote assez plaisante n'a pas peu contribué à cette cessation d'appointements. Le magnifique entreteneur avoit marchandé un superbe attelage pour sa maîtresse, sur lequel le maquignon faisoit le difficile quant au prix. Le différend ne s'ajustant pas, le marchand de chevaux, qui avoit ses vues, se rend chez M{lle} Adeline, et lui dit qu'il aime mieux traiter avec elle, et que, si elle veut avoir quelque complaisance pour lui, les chevaux seront à elle sans contestation, et qu'il les fera conduire dès ce soir dans son écurie. M{lle} Adeline, qui prend volontiers de toutes mains, a consenti au marché fidellement acquitté des deux parts. Mais le maquignon, en sortant de chez M{lle} Adeline, s'est tout de suite transporté chez M. de Veymeranges. Ayant bataillé encore quelque temps, il a paru acquiescer, quoique à regret, aux conditions, et, après avoir pris avec lui un des cochers de M. de Veymeranges, qui a bien certifié à son maître que les chevaux étoient dans l'écurie de M{lle} Adeline, et que c'étoient les mêmes, il est revenu toucher son argent, sans se vanter alors du pot de vin. La courtisane vraisemblablement auroit aussi volontiers gardé le silence, si, quelques jours après, le

marchand de chevaux n'avoit eu la petite vanité de conter son espièglerie. Le bruit en est bientôt venu aux oreilles de M. de Veymeranges, qui a pris ce prétexte pour rompre un entretien trop lourd, surtout en ce moment, où il est menacé d'une disgrâce prochaine.

Il avait, en effet, des ennemis puissants, et M. de Calonne, dont il était le protégé et l'auxiliaire, avait beaucoup de peine à le maintenir en place.

<p style="text-align:center">M^{me} DUVIVIER (quart).</p>

Madame Duvivier. — On a vu plus haut ce que nous en disons.

PREMIÈRES LOGES

CÔTÉ DU ROI

LOGE N° 4, 6 places.

M. DE VILLEROND (quart).

Merault de Villeron, maître des requêtes, depuis 1739, doyen du quartier de Janvier.
A Villeron, près Louvres.
Il y a aussi de Villerond, secrétaire du roi.
Rue du Gros-Chenet, 14.

M^{me} DE BLAIR (quart).

M^{me} de Blaire ou de Blair, femme d'un ancien intendant d'Alsace, dont l'administration laissa quelque peu à désirer, si l'on en croit le récit suivant emprunté à la *Correspondance secrète* (1777) :

La semaine dernière, soixante paysans arrivant d'Alsace se sont jetés aux pieds du roi, au moment qu'il partoit pour

Saint-Hubert. Ils lui ont présenté un mémoire que Sa Majesté a reçu avec bonté en ordonnant qu'on le portât chez M. de Saint-Germain pour lui en rendre compte. Ce qui me paroît plaisant dans cette scène, dont j'ai été le témoin, c'est que le mémoire étoit écrit en allemand...

Les plaintes regardent M. de Blair, intendant d'Alsace. M. de Saint-Germain a fait arrêter quelques heures après, comme séditieux, tous ceux de ces paysans qu'on a pu trouver ici, mais ils seront élargis aujourd'hui. On ne sait point encore le fond de l'affaire, mais on dit que ces paysans étoient suivis de deux cents autres qui, ayant appris le sort de leurs camarades, ont suspendu leur marche.

M. de Blair fut, en effet, remplacé en 1777, dans son intendance, et nous ne le trouvons plus tard, ni parmi les conseillers d'État, ni parmi les maîtres des requêtes.

Rue Neuve-des-Mathurins, 8.

<center>Les deux autres quarts sont vacants.</center>

LOGE N° 5, 6 places.

M. L'AMBASSADEUR DE DANEMARK (moitié).

C'est le baron de Blôme, qui représentait alors le Danemark à la cour de France.

Rue de Choiseul.

M#### M^me^ DE MONTAUD (quart).

M^me^ de Montault, de Montaud, ou de Montane, suivant la fantaisie du copiste. Nous trouvons M^me^ de Montault, rue du Grand-Chantier, 11, et la comtesse de Montaut, rue Louis XV, 23.

<p style="text-align:center">Le quatrième quart est vacant.</p>

LOGE N° 6, 6 places.

M^me^ LA MARQUISE DE CHATENOIS (quart).

La marquise de Chastenois, ou Chastenoye, avait son hôtel faubourg Saint-Honoré, 61. Le jardin, placé sur le côté, était orné d'une colonnade dorique, soutenant un balcon, qui formait terrasse sur la rue.

Il eut, plus tard, pour habitants, le baron Rœderer, M^me^ Le Hon et le comte Molé.

M. LE COMTE DE TALARU (quart).

Le marquis de Talaru (d'après la liste de 1785-86),

lieutenant général, premier maître d'hôtel de la reine.

La vicomtesse de Talaru était dame pour accompagner Madame Adélaïde.

L'hôtel Talaru était rue Vivienne, 27, à côté de la Bibliothèque royale.

Tout à côté de la bibliothèque, le grand et le petit hôtel Talaru sont debout encore; mais qu'ils ont été une hôtellerie autre que Talaru n'avait rêvé, les construisant! M. de Talaru s'était retiré, à la révolution, dans le petit hôtel Talaru; il avait loué le grand à un nommé Gence, restaurateur, qui se proposait d'en faire une maison garnie. Comme bientôt il y eut à Paris plus grand besoin de prisons que d'hôtels, Gence proposa l'hôtel Talaru à la section Le Pelletier comme maison d'arrêt, — et cette porte, Talaru lui-même, et Laborde et Boutin, tous les magnifiques Crésus de la monarchie française, l'ont franchie pour aller mourir. (De Goncourt. *Le Directoire*.)

M. DESPINOLA (quart).

Le marquis de Spinola, envoyé de la République de Gênes.

Rue de Grenelle-Saint-Germain, 248.

M. DE VILLEROND (quart).

M. de Villeron, déjà locataire d'une loge au même étage.

LOGE N° 7, 6 places.

M. DE SANTERRE (quart).

M. Drouet de Santerre succéda à M. Bourboulon comme trésorier du comte d'Artois.

Rue des Fossés-Montmartre, 41.

On connaît aussi M. Lourdet de Santerre, conseiller-maître ordinaire à la Cour des comptes, conseiller du roi à l'Hôtel de Ville, auteur dramatique plus fécond qu'estimé, grand ami du ménage Favart. On l'appelait Lourdet *sans tête*. Il avait donné à l'Opéra l'*Embarras des richesses*, dont la scène se passait à Athènes et où il était question du dimanche et d'écus. Il fallut changer les costumes et transporter l'action en France.

Rue Chapon, 6.

Il y avait enfin M. Gallet de Santerre, banquier, rue Sainte-Croix-de-la-Bretonnerie.

M^{me} LA COMTESSE D'ÉMERY (quart).

La comtesse d'Émery, d'Esmery, ou d'Ennery, suivant les listes.

L'adresse, rue du Faubourg-Montmartre, 9, se rapporte à ce dernier nom.

M. DE LA GARENNE (quart).

M. Taillepied de La Garenne, secrétaire des commandements de Monsieur.
Rue de Richelieu, 86.
C'est le fils d'un financier qui s'est anobli en prenant un nom de terre. Le père, fermier général, s'appelait Taillepied tout court, et demeurait rue Neuve-des-Mathurins, près celle Thiroux.

Le quatrième quart est vacant.

LOGE N° 8, 6 places.

M. FOUCAULT (quart).

M. Foucault. — Il y a plusieurs personnes de ce nom dans les almanachs du temps : deux marquis de Foucault, rue Basse-du-Rempart, 19, et rue des Saints-Pères, 5; un M. Foucault, rue des Vieilles-Audriettes, 6; un autre rue Croix-des-Petits-Champs, 62, enfin un notaire et un procureur au parlement.

Dans cette foule, nous ne pouvons découvrir quel était notre abonné.

M. LE PRINCE DE MONACO (quart).

Honoré III, duc de Valentinois, prince de Monaco, né en 1720, maréchal de camp depuis 1748.

La princesse de Monaco était séparée de son mari depuis 1771. Elle était très avant dans les bonnes grâces du prince de Condé. De son côté, le prince de Monaco ne se refusait point les distractions :

Les *Mémoires secrets* racontent, à propos de la mort de Carlin, acteur de la Comédie-Italienne, une aventure dont le prince ne fut pas le héros :

> On se rappellera toujours avec quelle présence d'esprit et quelle fermeté en même temps, il répondit au prince de Monaco, qui, dans les jours de licence du théâtre, osa l'interrompre en scène pour lui reprocher la situation indécente où il laissoit trop longtemps Caroline à ses genoux. Il faut savoir que le prince de Monaco entretenoit alors cette actrice dont Carlin était amoureux. Celui-ci profitoit de la situation pour mêler adroitement à la scène les épanchements de sa propre jalousie. Sans se déconcerter, il fit sentir au prince que c'étoit lui qui manquoit en ce moment au public, et le parterre de huer le petit souverain, et de témoigner à l'acteur sa satisfaction par des applaudissements réitérés.

Le prince demeurait rue de Varenne, 75, et la princesse, rue Saint-Dominique, 105, dans un hôtel

qu'elle devait à la munificence du prince de Condé.

La *Correspondance secrète* (1774) raconte que « la princesse ayant fait demander à la reine la permission de lui être présentée, S. M. a répondu : « Je ne vois point de femmes séparées de leurs maris. » Un de nos princes n'a pu cacher sa sensibilité à ce refus. »

M. DELAHAYE (quart).

La famille de La Haye comptait plusieurs de ses membres dans la haute finance. Nous en voyons un fermier général, et l'autre receveur général des finances, tous deux domiciliés rue Vendôme, au Marais.

Le chef de la famille, de La Haye des Fossés, existait encore à cette époque et habitait également rue Vendôme.

Nous ne savons auquel de ses fils doit s'appliquer l'anecdote suivante, empruntée aux *Mémoires secrets* (1781) :

> On parle beaucoup d'une perte énorme faite au jeu par le fils de M. de la Haye : on la porte à 800,000 livres. Il étoit tellement ivre, que le lendemain il ne s'en souvenoit pas. On dit que c'est chez M. de Genlis que s'est passée la scène et que M. de Fénelon est un des gagnants.

Le fermier général fut condamné à mort le 19 floréal, an II, « comme complice d'un complot contre le peuple françois, en mettant de l'eau dans le

tabac et des ingrédients nuisibles à la santé des citoyens qui en faisoient usage. »

M. DESPINOLA (quart).

Le marquis de Spinola, seconde location.

LOGE N° 9, 6 places.

M. LE VICOMTE DE BOULAINVILLIERS (moitié).

Le vicomte et, sur les listes suivantes, le marquis de Boulainvilliers.
Messire Aimé-Gabriel-Henri Bernard, chevalier, marquis de Boulainviller, conseiller du roi en ses conseils, prévôt de la ville, prévôté et vicomté de Paris, conservateur des privilèges royaux de l'université.
Rue Bergère, 28.

M. LE COMTE DE PILLOT (quart).

Le comte de Pillot.
Rue Sainte-Apolline, 31.

Mᵐᵉ DE SERILLY (quart).

Mᵐᵉ de Serilly, femme de M. de Serilly, trésorier de l'extraordinaire des guerres.
Rue du Temple, 13.

LOGE N° 10, 4 places.

M. DE SERILLY (totalité).

M. Maigret de Serilly, trésorier-payeur général des dépenses du département de la guerre pour les exercices passés, administrateur de la caisse d'escompte, a été mêlé un moment à des intrigues qui avaient pour but de déposséder Dauvergne de la direction de l'Opéra. Le compositeur Sacchini, le chef d'orchestre Rey et le maître de ballets Gardel étaient dans ce complot, et devaient se partager la direction. M. de Serilly devait être un des commanditaires de l'entreprise, qui fut éventée par Dauvergne et n'aboutit pas.

Il fit banqueroute en 1787.

M. Maigret de Sérilly, trésorier-payeur général des

dépenses du département de la guerre, dont le crédit étoit fort ébranlé depuis la banqueroute de M. de Sainte-James, vient enfin de donner son bilan. Dimanche dernier, il a payé les appointements de tous ses commis, les gages de ses domestiques, puis il est parti. On assure que son déficit est de vingt-six à trente millions. On prétend que son avoir est au moins égal et qu'il n'y a qu'un engorgement dans ses affaires, mais c'est toujours ce qu'on dit en pareil cas.

Il demeurait rue du Temple, 13.

Il fut condamné à mort par le tribunal révolutionnaire, le 21 floréal, an II. Il avait quarante-huit ans.

Sa femme fut également traduite devant le même tribunal et condamnée à mort le même jour que son mari. Mais elle se déclara enceinte, et fut reconduite en prison d'où elle sortit après le 9 thermidor.

SECONDES LOGES
CÔTÉ DE LA REINE

LOGE N° 1, 6 places.

M^me DE MONTSAUGÉ (quart).

M^me de Montsaugé. — M. de Montsaugé était l'un des directeurs généraux des postes.
Rue Basse-du-Rempart, 9.

M^me LA MARQUISE DE GENLIS (quart).

La marquise de Genlis. — Son mari était attaché à la maison d'Orléans et un des familiers du duc. Sa belle-sœur, la comtesse de Genlis, fait un portrait intéressant de ce personnage, qui fut surtout un joueur effréné, mais elle ne donne point de détails sur la marquise.

Il court, lisons-nous dans la *Correspondance secrète* (1779), au sujet de la marquise de G... (Genlis), plusieurs bons mots

et épigrammes; entre autres sur ce que le marquis a donné la grosse galanterie à sa femme. Le duc de N... (Nivernois) toujours en possession de dire les meilleures plaisanteries, a dit : — Voilà ce qui s'appelle mettre un bon suisse à sa porte.

Rue Montmartre, 142.

M^{me} DE MONTSAUGÉ (quart).

C'est une seconde location.

M^{me} DE LAMBALE (quart).

La princesse de Lamballe, fille de Victor de Savoie Carignan, avait épousé en 1767 le prince de Lamballe, fils du duc de Penthièvre, qui mourut l'année suivante, épuisé de débauches. Elle était chef du conseil de la reine et surintendante de sa maison. On sait la fin tragique de cette charmante femme, que l'amitié de la reine désigna l'une des premières aux fureurs de la populace.

Elle habitait l'hôtel de Toulouse, rue de la Vrillière. C'était l'hôtel du duc de Penthièvre, son beau-père. C'est aujourd'hui celui de la Banque de France.

On dit que c'est la princesse de Lamballe que Moreau a représentée dans la *Grande dame du palais de la Reine,* une des gravures les plus exquises du *Monument du costume.*

LOGE N° 2, 8 places.

M. LE COMTE DE MORTON CHABRILLANT (total.).

Le comte Moreton de Chabrillant, lieutenant général (de 1781), capitaine des gardes du corps de Monsieur.

Il eut, en 1782, une affaire qui fit beaucoup de bruit avec un procureur du nom de Pernot, qu'il avait fort maltraité au Théâtre-Français, le jour de l'ouverture de la nouvelle salle. Supposant sans doute que ce procureur lui avait pris sa place, il le fit arrêter et conduire chez un commissaire de police comme un malfaiteur. Il s'adressait mal. Le procureur mit en œuvre tous les ressorts de la justice; Châtelet, Tournelle, Parlement, et réussit à faire condamner le comte Chabrillant à six mille livres de dommages-intérêts, applicables aux pauvres, et à l'affichage de l'arrêt.

Rue de Grenelle-Saint-Germain, 108.

LOGE N° 3, 6 places.

M. LE COMTE D'APREMONT (quart).

Le comte d'Apremont, brigadier de cavalerie (de 1780).
Rue Couture-Sainte-Catherine, 70.

M. DE LA BORDE (quart).

Il y avait alors deux de la Borde, l'un fermier général, ancien valet de chambre de Louis XV, compositeur fécond, et surtout connu par son *Recueil de chansons,* illustré par Moreau. L'autre était le marquis de la Borde de Méréville, ancien banquier de la Cour sous le ministère Choiseul, dont la fortune et le crédit avaient été mis souvent à contribution pour les besoins de l'État. Tous deux moururent sur l'échafaud révolutionnaire.

Il s'agit probablement ici du second, le premier figurant, à titre de compositeur, sur la liste des entrées gratuites.

Le marquis de la Borde de Méréville demeurait rue d'Artois, avec un de ses fils, garde du trésor royal. Il possédait aussi l'hôtel de la Grange-Bate-

lière, où fut installée plus tard l'administration de l'Opéra.

Comme presque tous les financiers, il est fort maltraité dans les pamphlets du temps : *L'Espion anglais* dit de lui :

> C'est un personnage cacochyme, vaporeux, dévot, superstitieux, avare et n'ayant peut-être jamais goûté la plus douce satisfaction des riches, celle de faire le bien.

La *Correspondance secrète* lui attribue, au contraire, un acte d'une grande délicatesse. Il avait reçu du médecin Bordeu quatre-vingt mille livres placées en viager. Bordeu mourut quelques semaines après ce placement, et le banquier renvoya l'argent aux héritiers. Il fut membre de l'Assemblée nationale pour la sénéchaussée d'Étampes.

Deux de ses fils périrent dans l'expédition de La Peyrouse.

M. HALLER (quart).

M. Haller, banquier, associé de Necker.
Rue Vivienne, 25.

M. LE COMTE D'APREMONT (quart).

C'est une seconde location.

LOGE N° 4, 6 places.

M. MARQUET (quart).

M. Marquet de Monbreton, receveur général des finances de Rouen.
Son fils était receveur des finances de Bordeaux.
Rue Saint-Honoré, près la place Vendôme.

M. DOSEMBRAY (quart).

Nous ne connaissons de cet abonné que son adresse. Il demeurait rue de Bourbon, 106.

M. MARQUET (quart).

C'est une seconde location.

M^{me} DEUSE (quart).

M^{me} Deuse. — Les listes suivantes rectifient ce nom, qui est celui de M^{me} de Caze.
M. de Caze avait été fermier général. L'*Espion*

anglais lui consacre, ainsi qu'à sa femme, une piquante notice :

M. Caze est extrêmement fastueux ; il s'est ruiné par ses prodigalités excessives. Il avoit une terre nommée Forey, à quelques lieues de Paris, où il avoit fait des dépenses énormes. On en vantoit surtout les potagers qui lui avoient coûté des sommes considérables. Il a fallu vendre tout cela.

La chambre à coucher des deux époux étoit singulière : les deux lits se rapprochoient quand ils vouloient, au moyen de ressorts arrangés exprès. Se boudoient-ils, il s'élevoit une séparation entre les deux lits qui s'éloignoient.

La femme surtout est une des plus frivoles et des plus ridicules de France. Elle se nommoit Lescarmontier étant fille, et l'on la couroit à Paris pour sa beauté. M. Caze en devint amoureux et l'épousa sans fortune.

Elle avoit la manie de faire des visites à onze heures du soir, à minuit, de veiller beaucoup ; elle a fait périr à ce métier plusieurs jeunes femmes qui n'avoient pas sa vigoureuse santé. Quelquefois on les trouvoit s'ennuyant, dormant au coin du feu ; mais elles ne vouloient pas déroger à l'étiquette de ne se coucher que le matin.

Ils demeuraient rue des Champs-Élysées.

LOGE N° 12, 8 places.

M^me LA COMTESSE DE BRIENNE (quart).

La comtesse de Brienne, femme du comte de Brienne, lieutenant général, qui fut ministre de la guerre de 1787 à 1788, et fut guillotiné en 1794, avec plusieurs membres de sa famille.

L'hôtel de Brienne était rue Saint-Dominique, 73. L'archevêque de Sens, Loménie de Brienne, frère aîné du ministre de la guerre et premier ministre à la même époque, habitait cet hôtel. Il mourut également sur l'échafaud.

M^me DENOUSSEAU (quart).

M^me de Noussau. — Ce nom est écrit Descoussau sur la liste de 1784-85, et d'Écoussans sur celle de 1785-1786. Nous trouvons une M^lle Descoussant, rue des Filles-du-Calvaire, 20.

M. DE BRÉQUIGNY (quart).

M. de Bréquigny, membre de l'Académie française et de celle des inscriptions et belles-lettres,

a laissé des travaux considérables d'histoire et de jurisprudence. Il mourut en 1795.

Rue Saint-Honoré, 452.

M^{me} DERVIEUX (quart).

M^{me} Dervieux débuta à l'Opéra en 1767 avec un certain succès :

> L'on ne sauroit assez s'étonner, disent les *Mémoires secrets*, du succès de M^{lle} d'Ervieux, qui joue le rôle de Colette du *Devin du village*. Cette jeune personne, qui n'a pas quatorze ans, et très distinguée dans le genre de la danse, mais qui n'avoit encore paru comme chanteuse qu'à Chantilly, chez M. le prince de Condé, attire les amateurs en foule ; elle n'a qu'un filet de voix, mais elle le ménage avec tout le goût et tout l'art possibles ; elle est d'ailleurs actrice.

Ce succès excita sans doute la jalousie de M^{lle} Guimard, ou peut-être des rivalités d'un autre genre se produisirent-elles entre ces deux sujets, toujours est-il qu'en 1770, les habitués de l'Opéra furent mis en émoi par une querelle qui, pour affecter la forme poétique, n'en fut pas moins violente. Ce fut la Guimard qui commença par un *Cantique en l'honneur de M^{lle} Dervieux* qui commençait ainsi :

> J'suis un milord,
> Tout cousu d'or,
> Arrivant d'Angleterre...

Le reste ne peut se reproduire. Au *Cantique*, un

poëte anonyme répondit par une *Épître à M^{lle} Dervieux à l'occasion des vers que M^{lle} Guimard avoit fait faire contre elle.* De ces vers aussi, on ne peut citer que le commencement :

> Sur ton compte un mauvais fragment,
> O Dervieux, court en ce moment ;
> Crois-moi, ris d'une âcre furie
> Qui de ta douceur se prévaut,
> Auprès d'elle ton vrai défaut
> Est de plaire lorsqu'on l'oublie.
> Monotone et sans grand talent,
> Ses pas ne sont que des grimaces,
> Qu'un admirateur ignorant
> Prend pour d'inimitables grâces.
> Nymphe chantant à bon marché,
> Sa voix, qui sent la quarantaine,
> Cette voix de chat écorché
> Ose parfois glacer la scène.
> Actrice au pays des Pantins,
> Dévote et courant l'aventure,
> Buvant du vin outre mesure,
> Devant à Dieu, comme à ses saints,
> Elle se fait bâtir un temple..., etc.

Bientôt M^{lle} Dervieux abandonna le théâtre et se lança dans la carrière de la galanterie, où elle ne réussit pas moins. Elle dut une grande part de sa fortune à un juif portugais nommé Peixotto, dont la laideur égalait la richesse.

Bien que marié, raconte M. Castil Blaze, dans son intéressante histoire de l'*Académie de musique*, il voulut épouser

M^lle Dervieux ; sa femme était un obstacle, et Sara Mendez vint à Paris s'opposer à l'hymen projeté. Le code hébraïque permet le divorce. Peixotto réclame l'exécution de sa loi nationale ; un arrêt du Parlement, rendu le 9 avril 1778, déclare le mariage valable et devant ressortir tous ses effets civils. L'enragé financier abjure alors sa religion, se fait chrétien, et prétend que sa conscience lui défend d'habiter avec une juive. On lui permit de s'en séparer, pour l'acquit de sa conscience, mais non pas d'en épouser une autre.

Comme toute grande et rapide fortune attire nécessairement des envieux, M^lle Dervieux n'échappa pas à cette loi du monde. Dans la liste des « Curiosités de la foire Saint-Germain ou qui se voient à Paris » (1775), elle est dépeinte avec quelque malveillance :

.... La jolie guenon, animal venant des Indes. M^lle d'Hervieux, à qui elle appartient, la laisse voir très facilement. Elle est très vive et très intéressante ; elle a de très jolies manières, elle ne connoît point de maître ; aujourd'hui c'est l'un, demain c'est l'autre. Elle a un goût très vif pour les pierres brillantes ; par leur moyen on peut se l'attacher quelques moments ; elle entend l'anglois à merveille et semble préférer cette langue à toutes les autres. Une maladie a mis cet animal dans le cas de ne pouvoir en tirer race ; mais ses petites façons et ses grâces dédommagent de cette perte. On ne peut s'empêcher d'admirer surtout combien elle se sert adroitement de ses petites mains, etc.

L'aventure suivante que raconte la *Correspondance secrète* (1779) a d'autant plus d'intérêt pour

nous qu'elle a pour théâtre la salle même de l'Opéra :

> Un étranger fort élégant se trouvoit dernièrement à l'Opéra, dans la loge voisine de la reine. Sa contenance indécente lui a valu le conseil charitable qu'un exempt est venu lui donner de changer de place. Il est allé se réfugier à l'amphithéâtre, où sa présence a fait changer de couleur un homme très richement vêtu, qui le croyoit, ce jour-là, bien loin de l'Opéra. C'étoit son valet de chambre qui faisoit, de son coté, l'agréable près de Mlle d'Hervieux. La reconnaissance a été assez douce, grâce à l'intercession de la nymphe, qui avoit pourtant un peu de dépit de l'erreur où l'avoit jetée la vive passion que lui inspire au premier coup d'œil tout étranger qui paroît opulent. Le véritable amphitryon a pris sur le champ la place de son valet de chambre, et a fait un chemin très prompt dans le cœur de la belle. Depuis deux jours que cette intrigue est en l'air, les diamants, les voitures, les chevaux, les contrats vont déjà un train à faire croire que le séjour de l'étranger dans la capitale ne sera pas plus long que l'ordonnance ne le porte.

Parmi ses amants de marque, il faut citer l'acteur Volange qui faisait, vers 1780, courir tout Paris aux Variétés-Amusantes où il jouait les Jeannots. On assure même qu'elle sacrifia de solides affections à ce comédien de bas étage, qui échoua misérablement quand il voulut s'élever et parut sur la scène de la Comédie-Italienne.

Elle eut une autre liaison qui lui fit plus d'honneur et dont la *Correspondance* (1785) nous fait connaître le dénouement, où notre abonnée joua un rôle tout à fait chevaleresque.

On sait que ce prince de Conty a un fils, le chevalier de Vauréal, qui vit depuis sept ans avec M{lle} Dervieux. Il est parti pour son régiment. L'ancienne danseuse a pris ce moment pour écrire au prince que le chevalier lui devoit 50,000 livres. Le prince a chargé MM. Montboissier et Fragnier de vérifier cette prétention. La demoiselle a rappelé de mémoire les divers prêts; on a écrit et l'on n'a trouvé que 17,000 livres. Un homme digne de confiance a assuré qu'il avoit fait payer une dette de 11,100 livres du chevalier, sous la garantie de sa maîtresse. Le prince a fait offrir à la demoiselle 30,000 livres pour solder cette créance de 28,000 livres. Celle-ci, qui en avoit demandé cinquante, a cru sa délicatesse compromise, et a écrit insolemment au prince qu'il étoit indifférent à sa fortune de perdre vingt ou cinquante mille livres et qu'elle refusoit les 10,000 écus. Le prince de Conty lui a fait répondre qu'il alloit distribuer cette somme aux pauvres, ce qui a été exécuté.

Un peu plus tard, quelque peu revenue des orages de ce monde, elle songe à se créer une position tranquille et sérieuse :

La demoiselle Dervieux, qui a été très jolie, a donné dans la magistrature. Les robins de haut rang vont jouer chez elle; elle a le meilleur cuisinier de Paris, et tous les jours une nuée de gourmands se rend chez elle, où, avant et après le souper, on use beaucoup de cartes et de dés. Cette spéculation lui donne un revenu d'au moins cinquante mille livres.

On ne s'étonnera pas qu'avec de pareilles ressources, jointes à un peu d'ordre, elle ait pu se faire construire un hôtel. Ce ne fut pas le premier venu

qui en dirigea les travaux, mais bien Brongniart, architecte du roi.

Cet hôtel, situé rue Chantereine, est ainsi décrit dans le *Guide des amateurs et des étrangers à Paris* (1787).

> Cette maison, située entre cour et jardin, est décorée sur les deux faces : celle du côté de la cour est d'ordonnance corinthienne, celle du côté du jardin a dans son milieu un avant-corps de forme sphérique, dont l'attique est orné d'un bas-relief. Le jardin, disposé dans le genre pittoresque par M. Bellanger, premier architecte de Mgr le prince d'Artois, offre des sites agréables.

MM. de Goncourt, que l'on peut consulter, pour tout ce qui touche au xviii^e siècle, avec la même sécurité que les auteurs contemporains, nous introduisent dans l'intérieur de cette fastueuse demeure :

> C'était rue Chantereine que Dervieux avait son salon rond, rayonnant entre la chambre à coucher, le cabinet de toilette, le *boudoir sous la clef*, cette petite demeure, chef-d'œuvre de la science des dégagements, la plus splendide de toutes ces miniatures d'hôtel, avec sa salle de bain à décoration étrusque, sa salle à manger à arabesques d'argent, à figures peintes où l'acacia et le citronnier se mariaient, précieusement travaillés.

M^{lle} Dervieux fut incarcérée sous la Terreur et eut le poète Roucher pour compagnon de captivité. Elle finit par épouser l'architecte Bellanger, l'ancien amant de Sophie Arnould.

MM. de Goncourt ont publié quelques lettres

écrites, pendant la Révolution, par la vieille et pauvre Sophie, au ménage Bellanger. Une des dernières, du 15 brumaire an X, est adressée à la femme et commence ainsi :

> Bonjour, ma sensible et spirituelle amie ; comment vous va ? Comment se porte ce bon compagnon de votre vie, mon éternel ami, celui que je n'oublierai que lorsque je disparaîtrai de ce monde pour aller dans celui où l'on dit que l'on est insensible...

Sophie n'avait pas de rancune.

LOGE N° 13, 8 places.

M. LE COMTE D'ANGEVILLIERS (totalité).

Le comte de la Billarderie d'Angevillers, pensionnaire vétéran de l'Académie des sciences, de celle de peinture et de sculpture et de celle d'architecture, était directeur et ordonnateur général des bâtiments du roi, arts, manufactures, académies, etc. C'était un des hommes les mieux pourvus du royaume. Il était en outre conseiller du roi, mestre de camp de cavalerie, chevalier de l'ordre militaire de Saint-Louis, commandeur de l'ordre Saint-Lazare, ancien gentilhomme de la manche des enfants de France,

et intendant du jardin du roi en survivance. C'était bien le moins, avec tout cela, qu'il eût la jouissance d'une loge gratuite. Son hôtel était situé rue de l'Oratoire.

M. d'Angevillers avait fait planter du gazon dans la cour du Louvre devant la salle des séances de l'Académie française. On fit à ce propos une épigramme assez plaisante :

> Des favoris de la muse française
> D'Angevillers rend le sort assuré,
> Devant leur porte il a fait mettre un pré
> Où, désormais, ils pourront paître à l'aise.

Il avait épousé M^me Marchais qui était, dit M^me Vigée-Lebrun qui l'a connue et qui l'a peinte, ce qu'on appelle un bel esprit.

Elle avait un tel ascendant sur son mari qu'il ne parlait pas en sa présence, quoiqu'il eût de l'esprit, du goût et des connaissances qu'on pouvait apprécier aisément partout où n'était pas sa femme.

La *Correspondance secrète* (1781) parle aussi de ce mariage :

M. d'Angevillé, directeur des bâtiments du roi, vient d'épouser, pour l'acquit de sa conscience, M^me Marchais, que la chronique scandaleuse a placée quelquefois dans son lit du vivant de son commode époux. Elle a soixante mille livres de rente et son nouveau mari n'est pas riche, mais une belle figure, un beau poste, du crédit à la cour. C'est un contrepoids suffisant dans la balance pour une douairière qui n'est plus jeune.

M. de Marchais, le défunt, avait été l'un des premiers valets de chambre du roi.

Marmontel, qui a connu d'Angevillers avant son mariage, nous le montre sous l'aspect d'un amoureux transi, mais récompensé :

Son jeune ami (de M^me Marchais) était d'autant plus intéressant qu'avec tout ce qui rend aimable et tout ce qui peut rendre heureux, une belle figure, un esprit cultivé, le goût des lettres et des arts, une âme élevée, un cœur pur, l'estime du roi, la confiance et la faveur intime de M. le Dauphin, et, à la cour, une renommée et une considération rarement acquises à son âge, il ne laissait pas d'être ou de paraître, au moins intérieurement, malheureux. Inséparable de M^me de Marchais, mais triste, interdit devant elle, d'autant plus sérieux qu'elle était plus riante, timide et tremblant à sa voix, lui dont le caractère avait de la fierté, de la force et de l'énergie, troublé lorsqu'elle lui parlait, la regardant d'un air souffrant, lui répondant d'une voix faible, mal assurée et presque éteinte, et, au contraire, en son absence, déployant sa belle physionomie, causant bien et avec chaleur, et se livrant, avec toute la liberté de son esprit et de son âme, à l'enjouement de la société, rien ne ressemblait plus à la situation d'un amant traité avec rigueur et dominé avec empire. Cependant ils passaient leur vie ensemble dans l'union la plus intime ; et, bien évidemment, il était l'homme auquel nul autre n'était préféré. Si ce personnage d'amant malheureux n'eût duré que peu de temps, on l'aurait cru joué ; mais, plus de quinze ans de suite, il en a été de même ; il l'a été depuis la mort de M. de Marchais comme de son vivant, et jusqu'au moment où sa veuve a épousé M. d'Angivillers. Alors la scène a changé de face ; toute l'autorité a passé à l'époux ; et ce n'a plus

été, du côté de l'épouse, que déférence et complaisance, avec l'air soumis du respect. Je n'ai rien observé en ma vie de si singulier dans les mœurs, que cette mutation volontaire et subite qui fut depuis, pour l'un et pour l'autre, un sort également heureux.

Le duc de Lévis cite parmi les habitués du salon de M^{me} d'Angevillers, le poëte Ducis, de La Clos, l'auteur des *Liaisons dangereuses,* le chevalier de Chatellux, le marquis de Bièvre, célèbre par ses calembours. Elle avait, ajoute le duc, « un esprit supérieur, un jugement aussi sain que prompt, de la chaleur sans enthousiasme, du piquant sans aigreur, du savoir sans pédanterie, enfin une amabilité égale et soutenue. »

LOGE N° 14, 7 places.

M^{me} LA COMTESSE DE LA MASSAYE (quart).

La comtesse de la Massaye demeurait rue de Choiseul.

M. DUET (quart).

M. Duet, ou plutôt Douet, fermier général.
Rue Bergère, 29.

Il y a aussi un maître des requêtes de ce nom, à la même adresse. C'est le fils du financier.

M. DE BRANCAS (quart).

M. de Brancas. — La liste de l'année suivante nous fait voir que ce locataire est le marquis de Brancas, grand d'Espagne, lieutenant général de 1759.

Il avait goûté aux filles d'Opéra, car, en 1778, il maria au fils du gouverneur de M. Amelot, une fille naturelle qu'il avait eue d'une danseuse appelée Pouponne. Il lui donna en dot douze mille livres de rente.

Il était homme d'esprit, si l'on en juge par l'anecdote suivante que rapportent les *Mémoires secrets*. C'était au temps de la grande vogue de Volange qui jouait les Jeannots aux boulevards :

On raconte que le marquis de Brancas ayant voulu en régaler ses convives à un grand souper, l'avoit invité à venir : on avertit le maître qu'il est arrivé, il va le prendre, l'amène à l'assemblée et dit :— Mesdames, voilà Jeannot, que j'ai l'honneur de vous présenter. — Monsieur le marquis, dit l'histrion en se rengorgeant, j'étois Jeannot aux boulevards, mais je suis à présent M. Volange. — Soit, répond M. de Brancas, mais, comme nous ne voulions que Jeannot, qu'on mette à la porte M. Volange.

A tout cela, il ne paraît pas avoir beaucoup augmenté sa fortune. Dans la parodie des *Affiches,* du

13 février 1784, à l'article *Biens seigneuriaux à vendre*, nous trouvons :

> Les biens du marquis de Brancas ne tarderont pas à être vendus ; il annonce qu'il se dispose à faire une banqueroute la plus considérable qu'il pourra ; mais à tout seigneur tout honneur : elle n'approchera pas de celle du prince de Guéméné.

M. LE COMTE DE MAILLEBOIS (quart).

Yves-Denis Desmarets, comte de Maillebois, lieutenant général, membre honoraire de l'Académie des sciences, mourut en 1791, dans l'émigration. Il eut avec le maréchal d'Estrées une querelle qui occupa vivement l'opinion publique. On l'accusa d'avoir empêché le maréchal de profiter de la victoire d'Hastembeck (1757) et de ne s'être point opposé à la convention de Closter-Seven, afin de compromettre Richelieu. Il publia un mémoire justificatif auquel d'Estrées fit une réponse fort vive. L'affaire fut portée devant le tribunal des maréchaux. Maillebois, déclaré calomniateur et disgracié, fut enfermé pendant plusieurs années dans la citadelle de Doullens.

L'hôtel Maillebois était rue de Grenelle-Saint-Germain, 91.

LOGE N° 15, 12 places.

MM. LES PREMIERS GENTILSHOMMES (totalité).

Les premiers gentilshommes de la chambre du roi étaient, à cette époque :

Le duc de Fleury.
Le maréchal duc de Richelieu.
Le duc de Fronsac.
Le maréchal duc de Duras.
Le duc de Villequier.

Le duc de Fleury, pair de France, lieutenant général de 1748, gouverneur de Lorraine et Barrois, neveu du ministre de Louis XV.
Rue Notre-Dame-des-Champs.

Le maréchal duc de Richelieu, pair de France, doyen des maréchaux de France, gouverneur de Guyenne et de Gascogne, membre de l'Académie française, honoraire de l'Académie des sciences. On peut dire qu'il résuma en lui les qualités et les vices de son siècle. Né en 1696, il venait de se remarier, à l'âge de 84 ans, avec M{lle} de Lavaux, et l'on sait qu'il menaçait son fils, le duc de Fronsac, de lui donner un cohéritier. Il s'en fallut de peu. La nouvelle duchesse fit une fausse couche.

Le duc de Richelieu mourut en 1788.

L'hôtel Richelieu était à l'extrémité de la rue Neuve-Saint-Augustin, en face de celle d'Antin. Le Pavillon de Hanovre existe encore, au coin de la rue Louis-le-Grand et du boulevard.

Toutes les anecdotes dont il fut le héros ne peuvent se reproduire. En voici une des plus inoffensives, mais qui peint assez son grand seigneur :

> Le maréchal de Richelieu, comme les élégants de l'époque, portoit deux montres. Un jour qu'il s'habilloit et que les deux montres étoient sur la cheminée, survint un visiteur qui les prit pour les examiner. L'une s'échappa de ses mains et, dans le mouvement qu'il fit pour la retenir, l'autre tomba également par terre et se brisa. Comme il se confondoit en excuses, le maréchal lui dit : « Pourquoi vous désespérer? je ne les ai jamais vues aller si bien ensemble. »

Dans sa jeunesse il avait été amoureux de la Maupin et, manquant d'argent, il mit, pour la satisfaire, son crachat en gage au Mont-de-Piété. On fit alors ce couplet.

> Judas vendit Jésus-Christ,
> Et s'en pendit de rage ;
> Richelieu, plus fin que lui,
> N'a mis que le Saint-Esprit
> En gage, en gage, en gage.

Sa jeunesse, on ne l'ignore pas, se prolongea très tard sous le rapport de la galanterie. En 1773, il avait près de quatre-vingts ans ; Dorat pouvait,

sans être ridicule et sans rendre son héros ridicule, lui adresser les vers suivants :

> Entre les palmes de Mahon,
> Pour vous seul reverdit encore
> La couronne d'Anacréon :
> Et, sans vieillir comme Titon,
> Vous fêterez plus qu'une Aurore.
> Votre automne est un long printemps
> Que l'on admire et qu'on envie;
> Vous cueillez à tous les instants
> Les fleurs du printemps de la vie;
> Et l'Amour amuse le Temps
> Pour qu'à jamais il vous oublie.
> Ah! conservez ces goûts charmants,
> Cette aimable philosophie,
> Cette fleur de galanterie,
> Qui vaut bien les beaux sentiments
> De la gothique bergerie.
> Rendez Ovide à ma patrie,
> Et laissez un code aux amants.
> Voltigez de belles en belles;
> Vos lauriers toujours florissants
> Doivent tenter les plus cruelles.
> Amusez-les par les serments;
> Pour les fixer, gardez vos ailes,
> Et puissiez-vous, grondé par elles,
> Entendre encore, après cent ans,
> Tout ce qu'on dit aux infidèles.

Le duc de Fronsac, pair de France, lieutenant général de 1789, était premier gentilhomme en survivance de son père, dont il imitait, d'ailleurs, la

vie peu édifiante. Il fut le père du duc de Richelieu qui honora la Restauration par son caractère et par ses talents. C'est assurément son meilleur ouvrage.

Comme son père, il eut beaucoup d'aventures galantes. Une note de la *Correspondance* (1780) nous fait connaître deux actrices de la Comédie-Italienne qui furent successivement l'objet de ses attentions :

Adeline Colombe, actrice italienne, après avoir été abandonnée pour Carline par le duc de F. (Fronsac), tomba entre les mains d'un maître des requêtes que les aventures de tripot ont déjà rendu célèbre. J. (de Jonville), c'est son nom, veut avoir deux maîtresses, et Adeline deux amis (c'est le terme d'art). Dimanche dernier, dans un accès de jalousie, il cassa toutes les glaces de Colombe. Colombe alla froidement chez J. (Jonville) et lui brisa les siennes. En s'en allant, elle écrivit sur une carte.

> Ce beau crystal que j'ai rompu
> Te montre souvent un cocu.

Le lendemain J. (Jonville) lui fit présent d'un contrat de deux mille écus.

C'est au duc de Fronsac que s'appliquent ces vers de Gilbert :

> Cependant une vierge, aussi sage que belle,
> Un jour à ce sultan se montra plus rebelle ;
> Tout l'art des corrupteurs auprès d'elle assidus,
> Avoit, pour le servir, fait des crimes perdus.
> Pour son plaisir d'un soir que tout Paris périsse !
> Voilà que dans la nuit, de ses fureurs complice,
> Tandis que la beauté, victime de son choix,

Goûte un chaste sommeil sous la garde des loix,
Il arme d'un flambeau ses mains incendiaires,
Il court, il livre au feu les toits héréditaires
Qui la voyoient braver son amour oppresseur,
Et l'emporte, mourante, en son char ravisseur.
Obscur, on l'eût flétri d'une mort légitime,
Il est puissant, les loix ont ignoré son crime.

Les *Mémoires secrets* (1783) lui prêtent un mot qui est d'un homme spirituel, sinon d'un homme reconnaissant :

M. le duc de Fronsac a eu une maladie très grave, il n'y a pas longtemps, dont il est rétabli. Il avoit pour médecins les docteurs Bouvart et Barthès. Ces messieurs, un jour que le malade étoit décidément hors d'affaire, se complimentoient entre eux du succès et s'en renvoyoient réciproquement la gloire avec modestie. Le malade, qui les entendoit de son lit, s'écrie : *Asinus asinum fricat.* Les docteurs indignés firent leur révérence et ne sont pas revenus.

Il demeurait boulevard de la Madeleine.

Emmanuel-Félicité de Durfort, duc de Duras, maréchal et pair de France, gouverneur de la Franche-Comté, membre de l'Académie française. Il avait servi avec distinction et passait pour un gentilhomme accompli. Il mourut en 1789.

Il fut longtemps dans les fers de M{me} Vestris, de la Comédie-Française, qui abusa quelque peu de son crédit pour régenter ses camarades, et dont il soutint la querelle contre M{lle} Sainval. Cet épisode de l'histoire du Théâtre-Français donna lieu à beaucoup

de brochures et de quolibets où le duc fut fort maltraité.

Ce fut à la même époque (1775) que le duc de Duras fut fait maréchal de France et devint membre de l'Académie française. On fit, sur les titres littéraires et militaires qui lui avaient valu ce double honneur, l'épigramme suivante :

> Duras invoquoit à la fois
> Le dieu des vers et le dieu de la guerre ;
> Il réclamoit le prix de ses vaillants exploits,
> Et de son savoir littéraire.
> Tous deux par un suffrage égal,
> Ont satisfait sa noble envie :
> Phébus lui dit : Je te fais maréchal ;
> Mars lui donna place à l'Académie.

Il était de la même promotion que le duc d'Harcourt, le duc de Noailles (que nous avons rencontrés plus haut) et quatre autres lieutenants généraux. On compara alors les sept nouveaux maréchaux aux sept péchés capitaux. Le duc d'Harcourt figurait la paresse, le duc de Noailles l'avarice, et le duc de Duras la luxure.

L'hôtel Duras était situé rue du Faubourg-Saint-Honoré, entre la rue de Duras et la rue d'Aguesseau.

Le duc de Villequier, maréchal de camp de 1770, gouverneur du Boulonnais. Il fut membre de l'Assemblée nationale.

Rue Neuve-des-Capucines, 18.

SECONDES LOGES
CÔTÉ DU ROI

LOGE N° 0, 6 places.

M. LE COMTE D'ARTOIS (totalité).

Le comte d'Artois, second frère du roi, depuis Charles X.

On sait que la jeunesse de ce prince fut assez orageuse. En voici un épisode qui se recommande aux amateurs de raretés bibliographiques. Nous l'empruntons aux *Mémoires secrets* (1780) :

M. le comte d'Artois fait imprimer au Louvre un *Sottisier*, ou recueil de toutes les pièces grivoises en prose et en vers, que les amateurs avoient jusqu'ici gardées dans leur portefeuille. On invite en même temps de sa part les auteurs modernes, qui ont de ces sortes de morceaux non imprimés, de contribuer, en les livrant au grand jour, aux plaisirs de Son Altesse Royale. M. Robé est sollicité de confier son poème sur *la Vérole*, M. Marmontel sa *Neuvaine*, M. Guichard ses *Contes*, etc. Il ne sera tiré que soixante exem-

plaires de cette collection qui n'a point de censeur et au bas de laquelle on lit : *Par ordre.*

Autre épisode pris à la même source :

Il y a à la Comédie-Française une demoiselle Contat, jeune et jolie. M. le comte d'Artois en est devenu épris et lui a fait faire des propositions. Cette actrice, en répondant avec beaucoup de respect, a témoigné qu'elle craignoit l'inconstance de Son Altesse Royale ; que si Monseigneur ne sentoit pour elle qu'un goût passager, elle le supplioit de porter ses vues ailleurs. Le prince a voulu voir de près cette singulière courtisane. Elle lui a dit la même chose : qu'elle ne pouvoit consentir à son désir, si ce n'étoit pas pour vivre avec elle : à quoi le prince a répondu qu'il ne savoit pas vivre. Cependant, plus amoureux que jamais, il est revenu et lui a juré une passion durable. Il a été écouté, mais, rassasié dès le lendemain, il lui a envoyé cent cinquante louis. Elle les a rejetés avec hauteur et a prétendu qu'elle avoit eu des amants qui la mettoient dans le cas de se passer d'un pareil cadeau.

L'histoire raconte que le prince lui revint et ajoute même qu'il la rendit mère.

Dans une autre circonstance, il se montra, avec la même actrice, plus spirituel que généreux :

M^{lle} Contat, de la Comédie-Française, se flattant qu'un grand prince avoit des vues sur elle, enorgueillie de cette conquête, avoit quitté M. de Maupeou qui la combloit de biens. Cependant, ne trouvant pas que ce prince répondît aux vues de haute fortune auxquelles elle s'étoit portée, pour exciter sa curiosité, elle se permit une petite ruse. Elle fit fabriquer sur un papier timbré une assignation pour payer une somme

de dix mille livres, et la laissa, comme par oubli, sur la cheminée. Son Altesse Royale arrive, voit ce papier et veut le lire la comédienne fait semblant de s'y opposer, et de ne céder qu'à regret à la curiosité de l'auguste amant. Le prince lui dit qu'elle a tort, qu'il se charge de la dette, et emporte l'assignation.

Le lendemain il lui envoie un arrêt de surséance pour un an. On ne doute pas que cette plaisanterie ingénieuse, et digne punition de la supercherie, n'ait été suivie de quelque cadeau consolateur, mais qui n'a pas pu la dédommager de voir sa cupidité démasquée et frustrée. Elle a voulu retourner à M. de Maupeou, qui lui a répondu qu'il étoit trop tard. Heureusement sa figure et son état lui feront bientôt trouver une autre dupe.

Ce fut le rôle de Suzanne, dans le *Mariage de Figaro*, qui établit la réputation de cette charmante actrice. Elle épousa le poëte Parny, et mourut en 1813.

LOGE N° 0, 8 places.

M. LE COMTE D'ARTOIS (totalité).

C'est une seconde location du prince, qui disposait ainsi de seize places à chaque représentation de l'Opéra.

Il ne prévoyait pas à cette époque que, sous son

règne, un surintendant des beaux-arts, le vicomte Sosthènes de La Rochefoucauld, imposerait aux danseuses de l'Opéra les vertueux pantalons dont l'histoire a conservé le souvenir.

LOGE N° 1, 6 places.

M. LE MARÉCHAL DE BIRON (totalité).

Louis-Antoine de Gontaut, duc de Biron, pair de France, maréchal de France depuis 1757, colonel des gardes françaises, gouverneur du Languedoc, né en 1700, mort en 1788.

Il avait 71 ans quand il se sépara de sa femme.

Le maréchal de Biron, écrit M^{me} Du Deffant à Walpole, vient, après trente et un ans de mariage, de mettre à la porte M^{me} sa femme par raison d'incompatibilité. Il lui rend tout son bien, et, comme il est considérable, on lui donne une gratification annuelle de quatre mille livres, en attendant un grand gouvernement.

Ce fut, comme on vient de le voir, celui du Languedoc.

En 1786, il donna quelques espérances à ceux qui convoitaient les places qu'il gardait depuis très longtemps. Mais il se tira d'affaire et revint à la santé.

Le curé de Saint-Sulpice, ajoutent les *Mémoires secrets*, ne manque pas de visiter souvent ce vieux pécheur : il le reçoit poliment, mais ne parle de rien, fait même la sourde oreille aux insinuations du pasteur ou des dévotes qui voudroient entrer en matière. Le curé est fort embarrassé de savoir comment s'y prendre pour espérer cette conversion, car le maréchal a parfaitement sa tête.

L'hôtel Biron, rue de Varenne, avait un jardin magnifique. M^me Vigée-Lebrun raconte qu'ayant obtenu la permission de le visiter, elle se rendit un matin chez le maréchal avec son frère :

Malgré son grand âge et ses infirmités, le maréchal, marchant avec peine, vint au-devant de moi ; il descendit son large perron pour me donner la main, quand je sortis de ma voiture, et s'excusa beaucoup de ne pouvoir me faire les honneurs de son parc. Ma promenade finie, je revins au salon, où le maréchal me retint longtemps, et me parla du temps passé de manière à m'intéresser beaucoup. Quand je retournai à ma voiture, il voulut absolument me donner la main jusqu'au bas de son perron, et, le corps droit, la tête nue, il attendit, pour rentrer dans la maison, qu'il m'eût vue partir.

LOGE N° 2, 6 places.

Seconde location du maréchal de Biron.

LOGE N° 8, 7 places.

M. DE LÉTANG (quart).

M. Rouillé de Létang, trésorier général des dépenses diverses.
Place Louis XV, du côté des Champs-Élysées.

M. BOYER (quart).

M. Boyer de Morin, maître des comptes.
Rue Sainte-Avoye, 57.

M^{me} NECKER (quart).

M^{me} Necker, femme du banquier, ancien ministre disgracié en 1781, et qui devait être rappelé aux affaires en 1788. De religion protestante, elle était fort apprêtée aussi bien dans ses manières que dans ses écrits. Elle avait fondé en 1778 l'hôpital qui porte son nom. On fit à propos de cette fondation le quatrain suivant :

> De ce couple admirez la rare intelligence ;
> Dans leur zèle, l'une établit

Partout des hôpitaux en France ;
L'autre d'habitants les remplit.

C'était mal récompenser un acte de philanthropie ; mais il faut reconnaître que cette philanthropie affectait une certaine pompe et prêtait par là le flanc à la critique.

Sur son origine, les *Mémoires secrets* donnent les détails que voici :

M^me Necker, Curchaud de son nom, est fille d'un ministre de village qui lui donna une excellente éducation. Elle fut destinée par la République de Genève à l'instruction de la jeunesse. M^me d'Anville, passant par Genève, la connut, la goûta, l'amena à Paris ; elle devint gouvernante des enfants de la sœur de M. Thélusson, et on la maria à M. Necker.

Un passage des *Mémoires* de M^me de Genlis la peint admirablement :

M^me Necker était une personne vertueuse, calme, sèche et compassée, sans imagination ; elle avait pris de ses liaisons avec M. Thomas un langage emphatique qui contrastait singulièrement avec la froideur de ses sentiments et de ses manières. Elle était étudiée en tout ; elle se composait un rôle pour toutes les situations, pour le monde, et pour le commerce intime de la vie.

Voici une anecdote que je tiens de l'homme le plus incapable de faire un mensonge, le marquis de Chastellux. Dînant chez M^me Necker, il arriva le premier et de si bonne heure que la maîtresse de la maison n'était pas encore dans le salon. En se promenant tout seul, il aperçut par terre, sous le fauteuil de M^me Necker, un petit livre ; il le ramassa et l'ouvrit ; c'était un petit livre blanc, qui conte-

nait quelques pages de l'écriture de M^me Necker. Il n'aurait certainement pas lu une lettre ; mais, croyant ne trouver que quelques pensées spirituelles, il lut sans scrupule. C'était la *préparation* du dîner de ce jour, auquel il était invité ; M^me Necker l'avait écrite la veille. Il y trouva tout ce qu'elle devait dire aux personnes invitées les plus remarquables : son article y était et conçu en ces termes : « Je parlerai au chevalier de Chastellux de la *Félicité publique* et d'*Agathe*. » M^me Necker disait ensuite qu'elle parlerait à M^me d'Angevillers sur *l'amour*, et qu'elle élèverait une *discussion littéraire* entre MM. Marmontel et de Guibert. Il y avait encore d'autres préparations que j'ai oubliées. Après avoir lu ce petit livre, M. de Chastellux s'empressa de le remettre sous le fauteuil. Un instant après, un valet de chambre vint dire que M^me Necker avait oublié, dans le salon, ses tablettes ; il les chercha et les lui porta. Ce dîner fut charmant pour M. de Chastellux, parce qu'il eut le plaisir d'entendre M^me Necker dire mot à mot tout ce qu'elle avait écrit sur ses tablettes.

La maison Necker paraissait être une véritable société d'admiration mutuelle, qui justifiait assez les plaisanteries des chroniqueurs de l'époque. Le ministre, dans son compte rendu, document officiel qui eut le plus grand retentissement, parle ainsi de sa femme :

En retraçant à Sa Majesté une partie des dispositions charitables qu'elle a prescrites, qu'il me soit permis, Sire, d'indiquer, sans la nommer, une personne douée des plus rares vertus, et qui m'a tant aidé à remplir les vues de Votre Majesté ; — et, tandis qu'au milieu des vanités des grandes places, ce nom ne vous a jamais été prononcé, il est juste que vous sachiez, Sire, qu'il est connu et souvent invoqué dans les

asyles les plus obscurs de l'humanité souffrante. Sans doute il est précieux pour un ministre des finances d'avoir pu trouver dans la compagne de sa vie un secours pour tant de détails de bienfaisance et de charité qui échappent à son attention et à ses forces ; entraîné par le tourbillon immense des affaires générales, obligé souvent de sacrifier la sensibilité de l'homme privé aux devoirs de l'homme public, il doit se trouver heureux que les plaintes particulières de la pauvreté et de la misère puissent aboutir près de lui à une personne éclairée qui partage le sentiment de ses devoirs.

Enfin, dans *la Galerie des dames françoises*, que nous avons déjà citée, M^me Necker a son portrait sous le nom de *Statira*. Le portrait n'est pas bienveillant :

…Statira n'est ni sans mérite, ni sans esprit, ni sans vertus ; c'est une femme qui rira au dernier jour, mais personne ne s'enthousiasme pour elle ; on la loue sous condition ; son élévation choque, et son opinion, dans les affaires, paroît aussi déplacée que sa personne, sans maintien, l'est dans un salon…

Sa fille épousa M. de Staël, ministre de Suède à la cour de France.

M^me Necker mourut en 1794. Elle demeurait rue Bergère, 15.

L'historien Gibbon, qui la connut jeune fille et qui en fut amoureux, a laissé d'elle, dans ses *Mémoires*, un portrait séduisant qui sera la contre-partie des médisances qu'on vient de lire :

Les attraits personnels de M^lle Curchod étaient embellis

par les vertus et par les talents de l'esprit. Sa fortune était médiocre, mais sa famille était respectable. Sa mère, native de France, avait préféré sa religion à son pays. La profession de son père ne contrastait point avec la modération et la philosophie de son caractère ; et, dans l'obscure situation de ministre de Crassi, livré à des fonctions pénibles, il vivait content d'un médiocre salaire. Dans la solitude où il s'était retiré, il s'appliqua à donner une éducation littéraire, savante même, à sa fille unique. Elle surpassa ses espérances par ses progrès dans les sciences et les langues, et, dans ses courtes visites à quelques-uns de ses parents, à Lausanne, l'esprit, la beauté, l'érudition de M^lle Curchod furent le sujet des applaudissements universels. Les récits d'un tel prodige excitèrent ma curiosité. Je la vis et je l'aimai. Je la trouvai savante sans pédanterie, animée dans la conversation, pure dans ses sentiments et élégante dans ses manières.

Gibbon fit sa cour et ajoute qu'il put se « flatter d'avoir fait quelque impression sur un cœur vertueux. » Mais sa famille s'opposa à ses projets de mariage. « Je soupirai comme amant, j'obéis comme fils », dit-il. Un Français aurait pris les choses moins philosophiquement.

M. BOYER (quart).

Seconde location de M. Boyer de Morin, maître des comptes.

LOGE N° 9, 7 places.

Mme VASSAL (quart).

Mme Vassal, femme du receveur général des finances de Riom.
Rue Blanche, près la barrière Blanche.

M. DÉPRÉNINVILLE (quart).

M. Dépréninville. — Ce nom est écrit de trois manières dans les trois listes que nous avons sous les yeux : Dépréninville, d'Epremenil et de Freminville. Ce dernier est probablement le bon. Boullongne de Freminville était fermier général. Il fut condamné à mort, le 19 floréal, an II, à l'âge de quarante-cinq ans, « comme convaincu d'être complice d'un complot contre le peuple françois, notamment en exerçant toutes sortes de concussions contre le peuple, en mettant dans le tabac de l'eau et des ingrédients nuisibles à la santé. »
Chaussée d'Antin, n° 7.

M. DE BEAUJON (moitié).

M. de Beaujon. — C'est une seconde location de ce financier.

LOGE N° 10, 8 places.

M^me DE RONCHEROLLES (quart).

La marquise de Roncherolles était la fille de M. Amelot. Les *Mémoires* du duc de Luynes nous apprennent qu'elle fut mariée en 1752 à M. le chevalier de Port-Saint-Pierre, qui prit le nom de Roncherolles en se mariant. Elle était assez grande et d'une figure fort agréable.

Elle fut l'amie de M^me du Deffand, qui parle souvent d'elle dans ses lettres, surtout dans celles adressées à Craufurt.

Dans une de ces lettres de 1779, se trouve ce passage assez énigmatique :

> J'ai fait vos compliments à M^me de Roncherolles par un billet; il y a plus de deux mois que je ne l'ai vue; elle se dit malade, mais ceux qui sont au fait de ce qu'elle fait disent qu'elle se porte bien, qu'elle est seulement retirée comme le chat ermite. Le fromage n'est pas de Hollande, il

est, dit-on, de Berlin. J'en suis étonnée, il me semble qu'ils ne sont pas assez bons : à la vérité, il y a bien deux ans qu'il n'en est entré chez moi.

M^me de Roncherolles demeurait rue de l'Université, 8.

M^me PREVOST (quart).

M^me Prevost.
Place Royale, 30.
Il y a un M. Paul Prevost, caissier de la ferme de Sceaux et de Poissy.

M^me LECLERC (quart).

M^me Leclerc. — Il y avait eu, une quinzaine d'années auparavant, une femme galante de ce nom, très lancée et qui échangea avec l'auteur Poinsinet une correspondance rapportée par les *Mémoires secrets*, toujours soigneux à enregistrer des documents de ce genre. Nous en citerons quelques extraits :

Paris, le 29 août 1767.

Vous avez raison, mon cher maître : malheur aux jolies femmes qui établissent leur réputation sur leurs charmes; elle est fragile comme eux. Heureuses celles que la nature a douées de quelques talents; je suis bien résolue à faire valoir les miens, et à mériter une gloire que je ne dois jusqu'à présent qu'à des attraits passables... je compte donc

travailler sérieusement et entrer au spectacle cet hiver. Je me suis dégrossie l'hiver dernier chez M^me la duchesse de Villeroy; je me suis exercée depuis, et je profiterai de mes protections pour débuter aux François le plus tôt possible. C'est à vous, mon cher maître, à me guider et à me dire de quels rôles vous me croyez plus susceptible. J'ai, sans me flatter, les grâces des amoureuses, l'ingénuité des Agnès; je puis prendre à mon gré l'air malin des soubrettes, et je n'aurai pas de peine à en développer toute la malice. Je sais jouer la sévérité des duègnes et des mères; je monterois, s'il le falloit, à la dignité des coquettes; j'en aurois les manières folâtres... Vous avez des lumières, vous me connoissez depuis longtemps; décidez-moi afin que je me fixe. Arrachez-vous un peu aux grandeurs qui vous environnent. Hélas! il fut un temps où vous m'auriez sacrifié tout cela! mais ne rappelons point des jours trop heureux... Vos conseils, cher maître, ne me les refusez pas.

Poinsinet répondit à cette consultation par une lettre où, après avoir félicité M^lle Leclerc « de sa façon de penser philosophique, » il l'engage à prendre l'emploi de soubrette.

Le caractère bien connu de Poinsinet, qui fut victime de tant de mystifications, se peint dans la fin de cette lettre, vraie ou supposée, qui répond aux derniers mots de celle de sa correspondante :

...Est-ce à vous de regretter le temps passé? Ce seroit à moi; mais il faut suivre ses destinées. La fidélité en amour n'est pas ma vertu. J'en suis à ma quatre-cent-quatre-vingt-cinquième maîtresse, et Mlle Arnoux, toute Arnoux qu'elle est, n'a pu me fixer. Avec ce caractère de légèreté dont mon tempérament a besoin, je n'en suis pas moins le très hum-

ble serviteur de toutes celles qui le méritent et pour lesquelles j'ai conservé de l'estime au lieu d'amour; vous êtes de ce nombre, ma belle voisine...

C'est à la même personne que fait allusion le passage suivant de la *Correspondance secrète* (1776) :

Tous les étrangers qui viennent ici ne voient pas avec les mêmes yeux les beautés qui font l'objet de leurs spéculations. Un prince souverain d'Allemagne faisoit une pension de six mille livres à une demoiselle Le Clerc qu'il avoit honorée de sa couche. Le paiement a été interrompu par la mort du prince et la demoiselle a essayé d'en obtenir la continuation d'un bien aimable neveu qui se trouve à Paris. N'ayant pu réussir à lui faire entendre à demi-mot ce qu'elle désiroit, elle s'est avisée d'employer près de ce jeune et digne prince un de ces entremetteurs dont les étrangers à leur arrivée ont bientôt autour d'eux une cour nombreuse. « Mon prince, dit le négociateur, après avoir fait l'éloge de M^{lle} Le Clerc, elle mérite que la pension que vous savez lui soit continuée, et elle vous promet, en reconnoissance de cette faveur, de fermer sa porte à tout le monde. » Le prince ne s'est pas laissé tenter. « Qu'on ne m'en parle plus, a-t-il répondu, et que M^{lle} Le Clerc ouvre tant qu'elle voudra sa porte. »

M^{me} PERA (quart).

Ce nom doit probablement se lire : M^{me} Peyrac. Rue Poissonnière.

LOGE N° 11, 8 places.

M. LE MINISTRE (totalité).

Le ministre de la maison du roi fut d'abord M. Amelot, qui resta en fonctions jusqu'en novembre 1783. Il était membre honoraire de l'Académie des inscriptions et belles-lettres. Sa mauvaise santé fut, dit-on, cause de sa retraite. On fit à ce moment courir l'épigramme suivante :

> Depuis trois mois toujours inaccessible,
> En son hôtel Amelot retranché
> Est travaillé de maladie horrible
> Que l'on ne nomme. Experts en son péché
> Le jugent fort de virus entaché.
> Un postulant que cet état désole
> Au suisse dit d'un air de connaisseur :
> Seroit-ce point la petite vérole ?
> Eh quoi ! repart le rustre avec humeur ;
> Pour un enfant prenez-vous monseigneur ?

M. Amelot demeurait rue de l'Université, n° 135.

Le duc de Chartres, de retour de sa campagne navale, n'eut rien de plus pressé que de se rendre à l'Opéra. On va voir un compte rendu piquant de

cette soirée dont un épisode se passa dans la loge même de M. Amelot :

Comme le parterre, lisons-nous dans la *Correspondance secrète* (1778), est dans l'habitude d'applaudir tous les princes du sang lorsqu'il les aperçoit au spectacle, M. de Chartres a reçu cet honneur, mais on a bien remarqué que les battements de mains n'étoient que très ordinaires et on a dit plaisamment : — C'est un prince qui revient de la campagne et non de faire campagne. — Comme ce fut précisément au moment où Legros, notre premier acteur, entroit en scène que M. le duc fut aperçu et applaudi, une voix assez forte du parterre dit : — Eh ! messieurs, c'est l'acteur qu'on applaudit et non le prince. — La sentinelle ayant entendu ce propos, s'est approchée pour tâcher de connoître celui qui l'avoit lâché, mais tout le monde s'est tu et a paru écouter attentivement la scène.

Le nouvelliste nous conduit du parterre dans une des loges.

M. le comte de Maurepas étoit ce même soir à l'Opéra dans la loge de M. Amelot, ministre, et étoit tapi, suivant son usage, tout au fond de la loge pour ne point être vu. Mme de Maurepas, qui s'y trouvoit aussi avec Mme Amelot, dit à son mari : — Voilà le duc de Chartres qui entre ; c'est lui qu'on applaudit. — M. de Maurepas, toujours gai, toujours plaisant, répondit par ces deux vers :

> Jason partit, je le sais bien,
> Mais que fit-il ? il ne fit rien.

Continuons notre voyage et passons dans une autre loge :

On a eu la méchanceté d'observer que le duc de Chartres, ayant à peine dit quelques mots à son adorable épouse, étoit sorti de sa loge pour aller papillonner de loge en loge, et ensuite se fixer dans celle du prince de Soubise, toujours remplie de danseuses et autres nymphes de son sérail, auxquelles le prince baisa les mains en entrant, etc. etc., car, pour votre édification, il faut vous dire que le prince de Soubise a vraiment un sérail très bien garni, et même un vieux sérail de maîtresses réformées comme invalides et suffisamment pensionnées par lui.

A propos du changement ministériel qui amena M. le baron de Breteuil à la maison du roi, on lit dans les *Mémoires secrets*, à la date du 21 novembre 1783 :

La famille de M. Amelot, qui a senti la nécessité de l'engager à donner sa démission, avant qu'on la lui demandât, pour jouir du traitement favorable qu'on lui fait, l'y a enfin déterminé ! C'est M. le baron de Breteuil qui lui succède et a été nommé par le roi avant-hier.

Le vœu public appeloit à cette place M. Le Noir, qui remplit depuis longtemps avec distinction celle de lieutenant général de police, dont l'autre devroit naturellement être la récompense. Au reste, bien des gens pensent que M. le baron de Breteuil, que ses talents distingués dans une autre carrière semblent y appeler, n'est là qu'en dépôt.

Quoi qu'il en soit, M. de Breteuil n'a, dit-on, accepté le département de Paris, qu'à condition qu'il y réuniroit de nouveau plusieurs parties qui en avoient été distraites et qu'il seroit rétabli dans toute son intégrité.

La *Correspondance secrète* (1783) raconte qu'en s'installant dans son département, il a trouvé fort

plaisant que, depuis le ministère de M. Amelot, il y eût douze volumes in-folio de lettres respectivement écrites entre ce ministre et l'administration de l'Opéra.

Il a bien assuré que, tel long que pût être son règne, il ne laisseroit jamais dans les archives ministérielles des dépôts aussi complets de son attention à cette partie, et c'est ce que tous ceux qui connoissent la gravité respectable de M. de Breteuil ne balancent point à croire. Il y a bien quinze ans qu'on ne l'a vu au spectacle.

On peut dire qu'il répara le temps perdu. Il fit en effet de nombreux règlements pour l'Opéra. On lui doit notamment la création de l'École royale de chant et de déclamation, qui devint plus tard le Conservatoire. L'arrêté est du 1er avril 1784.

Le baron de Breteüil, ancien diplomate, était membre honoraire de l'Académie des sciences, membre de l'Académie d'architecture. Après une première retraite, il fit encore partie du ministère qui vit tomber la Bastille. Il était très aimé de Louis XVI. Resté fidèle à la cause royale, il émigra et mourut en 1807.

Il demeurait rue du Dauphin, 1.

TROISIÈMES LOGES

CÔTÉ DE LA REINE

LOGE N° 1, 8 places.

M{me} DE MASSIAC (quart).

M{me} de Massiac était-elle une des héritières de la marquise de Massiac dont les *Mémoires secrets* (1778) signalent le testament bizarre?

Un grand objet de curiosité et d'amusement aujourd'hui pour les femmes de Paris, c'est l'inventaire de M{me} la marquise de Massiac, commencé depuis peu et qu'on compte devoir durer six mois. Le mobilier de cette dame est une chose à voir; il est évalué à deux millions. On ne connoît point de magasin de marchand d'étoffes, de porcelaines ou de bijoux de toute espèce mieux garni. Cela vaut bien la peine de s'entretenir de la défunte, singulière en tout. Née d'une famille honnête, mais sans fortune, elle étoit devenue femme d'un premier commis de la marine, appelé Gourdon. Restée veuve avec un bien considérable, elle avoit épousé M. de Massiac, lieutenant général des armées du roi, et secrétaire d'État de la marine pendant quelques mois. Elle lui a survécu

et, par une vanité dénaturée, elle n'a laissé à ses parents que vingt sous de rente pour chacun, et a institué pour son légataire universel un garde de la marine, parent de M. de Massiac, qui se trouve tout à coup investi d'une succession de plus de cent mille livres de rente, à laquelle il ne pouvoit avoir la plus légère prétention.

L'hôtel de Massiac, place des Victoires, 13, faisait l'angle de la rue des Fossés-Montmartre.

La *Correspondance secrète* (1778) raconte que le marquis de Mesnard, ayant acheté à vie cet hôtel, y fit faire des réparations considérables :

> En démolissant, on y a trouvé environ deux millions en or qui ont été rendus au petit-neveu de Mme de Massiac, qu'elle avoit fait son héritier universel au préjudice de beaucoup d'autres parents.

M. DUTHEIL (quart).

M. de La Porte du Theil, gentilhomme de la chambre de Monsieur.

Quai et place Conti, 6.

M. DE SAINT-MARTIN (quart)

Il y a un grand nombre de Saint-Martin, parmi lesquels nous ne pouvons découvrir lequel est notre abonné.

Mme CAVANAC (quart).

La marquise de Cavanac était une demoiselle de Romans qui avait eu un fils de Louis XV. Ce fils était entré dans les ordres sous le nom d'abbé de Bourbon, et semblait devoir y faire une carrière brillante, si l'on en juge par ses débuts, qui sont ainsi racontés dans les *Mémoires secrets* (1776) :

Mercredi 24, M. l'abbé de Bourbon a soutenu à Saint-Magloire un exercice en présence de plusieurs cardinaux et de vingt évêques. Ce jeune candidat, âgé de treize à quatorze ans, s'y est singulièrement distingué. Sa mère, Mme de Cavanac, y étoit et a joui de toute la gloire de son fils. Il est à merveille de figure ; c'est le vivant portrait du feu roi. Il a, d'ailleurs, une taille svelte et il est très bien fait. Il a sa maison dans le séminaire et son entrée par dehors ; il tient déjà un état de maison considérable pour son âge, et n'a aucune communication avec les séminaristes.

Mlle de Romans avait épousé un mauvais sujet qui la ruinait, et justifiait, de sa part, certaines représailles. On en jugera par l'anecdote suivante :

Il se répand une aventure si publique qu'elle fait l'entretien de tout Paris. On raconte que M. de Cavanac, le mari de Mlle de Romans, mauvais sujet, joueur, abusant des bontés de sa femme au point de la ruiner, avoit obligé celle-ci de se resserrer, et de lui refuser de l'argent ; qu'outré de ne pouvoir plus satisfaire à sa passion pour le jeu, il avoit résolu de faire un esclandre. Mme de Cavanac, à raison de son fils

l'abbé de Bourbon, est dans le cas de voir beaucoup de prélats et de membres du clergé de toute espèce. Un abbé de Boisgelin, grand vicaire d'Aix, agent général du clergé, beau brun et superbe cavalier, faisoit la cour à cette dame. Un soir, après avoir soupé seul avec elle, il s'étoit retiré dans la chambre de Mme de Cavanac : le mari affecte de rentrer brusquement, de vouloir entrer chez sa femme, et, trouvant quelque résistance à la porte, il fait grand bruit ; il l'enfonce avant qu'on ouvre ; il apostrophe durement Mme de Cavanac et l'abbé. Dans sa rage, il paroît en vouloir à celui-ci et le frapper ; l'abbé, fort et vigoureux, le prévient, et de la pelle du feu le marque au front. Mme de Cavanac ouvre la fenêtre, appelle la garde, ce dont il résulte un scandale effroyable. La garde et le commissaire arrivent ; on verbalise. Le lendemain, le ministère est instruit. M. de Maurepas mande l'abbé de Boisgelin et le réprimande sur ce qu'il se trouve à pareille heure en tête à tête avec une jolie femme. Il s'excuse, il dit qu'il ne croyoit pouvoir mieux faire que de suivre l'exemple de tel ou tel prélat qu'il nomme. « Point du tout, lui observe le ministre plaisant ; attendez que vous soyez évêque. » La chose en est restée là.

Elle n'en resta pas là. Le mari fut exilé à quarante lieues de Paris.

L'abbé de Bourbon, malheureusement, ne vécut pas longtemps. Il mourut, en 1787, de la petite vérole, comme son père.

Mme de Cavanac demeurait Chaussée d'Antin, n° 8.

LOGE N° 2, 10 places.

M. DHARVELAY (quart).

M. d'Harvelay, garde du Trésor royal. — C'est sa seconde location.

M. DE CHALUS (quart).

M. Chalut de Verin, fermier général. Les *Mémoires secrets*, qui ne tarissent point sur les financiers, nous offrent une anecdote piquante sur celui-ci :

M. de Jean est un petit maître, un agréable débauché, tel qu'on en trouve beaucoup parmi nos jeunes gens d'aujourd'hui ; il est abymé de dettes et ne sachant de quel bois faire flèche : en attendant les bienfaits de deux oncles fermiers généraux qu'il a, il s'est imaginé de jouer une farce dont il a trouvé le modèle dans le *Légataire universel*.

M. de Chalut, un de ces oncles, a une campagne à Saint-Cloud, limitrophe de Surène. Pendant cette saison (au mois de mars) où son oncle n'y va point, M. de Jean ayant arrangé sa comédie avec des libertins comme lui, chacun fait son rôle, les uns de domestiques, les autres de médecins,

de garde-malades, un plus hardi, celui du malade même, qui avoit fait venir des notaires de Paris par l'entremise de son neveu. Ces messieurs arrivés, il dicta un testament, par lequel il léguoit deux cent mille livres à M. de Jean. Il déclara ne pouvoir signer. Le neveu régala magnifiquement les officiers de justice, suivant les ordres de son oncle, et l'on se sépara fort content.

Quelques jours après, M. de Jean, pressé, fut chez le notaire qui devoit être dépositaire du testament, lui emprunter une somme à compte des deux cent mille livres dont il ne pouvoit ignorer que son oncle, qui alloit de plus mal en plus mal, le faisoit légataire. Le notaire, amorcé par le gros intérêt que le jeune homme lui offrit, lui prêta la somme. Au bout de quelque temps, ne voyant pas mourir l'oncle, il s'impatiente, il s'informe de la demeure de M. de Chalut et va le trouver... Il lui témoigne sa satisfaction de le voir aussi bien revenu de la cruelle maladie qu'il a eue... Celui-ci ne sait ce que cela veut dire, lui déclare qu'il se porte à merveille depuis longtemps... Embarras de ces deux hommes qui ne s'entendent point. Le notaire proteste à M. de Chalut qu'il a reçu son testament avec un de ses confrères, qu'il l'a chez lui; il lui en détaille toutes les circonstances. Bref, l'on reconnoît la fourberie de M. de Jean. Il est arrêté par lettre de cachet et conduit dans une maison de force, pour économiser, en attendant qu'il puisse jouir de la succession de ses deux oncles.

Il faut reconnaître que les lettres de cachet avaient du bon dans des circonstances analogues.

M. Chalut de Verin demeurait place Vendôme, 17.

M. LE PRINCE DE NASSAU-OUSINGEN (quart).

Charles-Guillaume, prince de Nassau-Ousingen, né en 1735, est une des figures les plus étranges de ce temps.

C'était, dit M. de Ségur, un vrai phénomène au milieu d'un temps et d'un pays où l'effet d'une longue civilisation est de donner à tous les esprits une ressemblance uniforme.

Le Prince de Nassau, dit, de son côté, le duc de Lévis, avait la plupart des qualités qui composent les héros, leur caractère entreprenant, leur prodigieuse activité, l'amour de la gloire et un souverain mépris pour la vie. Il a recherché les occasions de se signaler et ces occasions ne lui ont pas manqué; cependant il n'a laissé que la réputation d'un aventurier, et, pendant sa vie, il a eu plus de célébrité que de considération.

Il fit, en effet, la guerre sur tous les points de l'Europe, sur terre et sur mer, de la façon la plus brillante, et avec des traits d'un héroïsme antique.

Le passage suivant de la *Correspondance secrète* (1780), donnera une idée de sa conduite privée :

On avoit répandu le bruit que le prince de Nassau Siegen, après avoir perdu une somme considérable sur sa parole à Spa, s'étoit brûlé la cervelle. Il paroît, au contraire, qu'il en fait un excellent usage. Sa médiocre fortune, ses dépenses excessives, et les dettes qui en ont résulté, ne lui laissoient, en effet, d'autre alternative que de fuir dans l'autre monde ou de faire fortune dans celui-ci. Ce dernier parti lui a paru

le meilleur. Il a fait une cour si assidue à la princesse San-gouska, divorcée d'avec son mari, qu'il l'a épousée, ou plutôt ses biens immenses.

M. de Loménie fait, dans *Beaumarchais et son temps*, un intéressant récit des relations du prince avec l'auteur du *Mariage de Figaro*. Celui-ci remplissait auprès du prince et de sa femme le rôle d'un tuteur affectionné et quelquefois un peu grondeur. Il venait à leur aide dans les très nombreux moments de gêne où leur incurable desordre les jetait.

Le prince était maréchal de camp de 1762. Il mourut en 1809.

Rue de la Planche, 103.

Au physique, le voici dépeint par M^{me} Vigée-Lebrun :

Rien dans la figure et dans tout l'aspect du prince de Nassau n'annonçait le héros d'une histoire aventureuse : il était grand, bien fait, avait des traits réguliers avec une grande fraîcheur de carnation ; l'extrême douceur et le calme habituel de sa physionomie ne laissaient présumer ni tant de hauts faits, ni cette valeur intrépide qui le signalait entre tous.

LOGE N° 3, 6 places.

M. DE CHALUS (moitié).

Nous venons de parler de M. Chalut de Verin, qui avait quatre locations différentes.

M. PERENI (quart).

Nous ne trouvons nulle part ce nom, qui est vraisemblablement défiguré par le copiste.

Le quatrième quart était vacant.

LOGE N° 4, 4 places.

M. DE BEAUVAIS (quart).

M. de Beauvais, conseiller au grand Conseil. Rue des Gravilliers, 16.

Les trois autres quarts sont vacants.

LOGE N° 5, 5 places.

M. DE BEAUVAIS (quart).

Seconde location.

Les trois autres quarts sont vacants.

LOGE N° 6, 5 places.

M. LE MARQUIS DE CHAPT (quart).

Nous ne trouvons que le comte de Chapt.
Rue Saint-Guillaume, 23.

M. VIDEAU (quart).

M. Vidaud de la Tour, conseiller d'Etat, ancien intendant de Grenoble.
En 1785, il fut directeur de la librairie. La *Cor-*

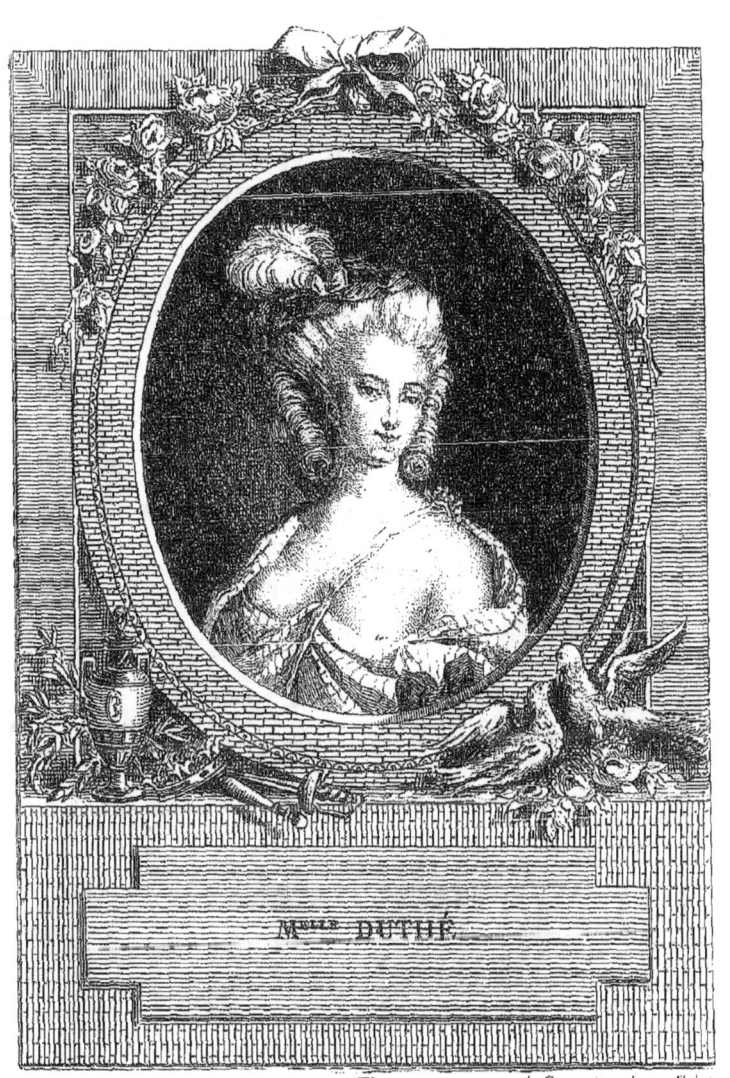

respondance secrète fait connaître en ces termes sa nomination :

On sait que le choix du ministre s'est arrêté sur M. Vidaud de la Tour, conseiller d'État, qui jouit de la plus haute considération. Ce magistrat réunit à la réputation d'un homme très intègre, celle d'un esprit orné des plus belles connaissances.

Il fut membre de l'assemblée des notables.

M^{me} DE LA PORTE (quart).

M^{me} de la Porte, femme de M. de la Porte, conseiller d'État, ou de M. de la Porte de Meslay, fils de ce dernier, maître des requêtes, intendant de Lorraine et Barrois.
Rue Saint-Honoré, 330.

Le quatrième quart est vacant.

LOGE N° 7, 6 places.

M^{lle} DUTHÉE (quart).

M^{lle} Duthé a beaucoup occupé les nouvellistes de la fin du xviii^e siècle par sa beauté, son luxe et ses

aventures galantes. Ce fut des planches de l'Opéra qu'elle se lança sur la scène du monde où elle eut la chance de rencontrer une de ces aventures qui posent une femme et assurent son avenir. Elle fut la première maîtresse du duc de Chartres.

Après cette liaison éclatante, la *Correspondance secrète* nous la montre, en 1774, partant pour la conquête de l'Angleterre.

Elle alla ruiner à Londres deux ou trois milords, puis revint à Paris où elle fait à tout venant beau jeu, mais à condition qu'on apportera force argent. C'est une de nos Messalines les plus âpres et les plus intéressées. Un jeune mousquetaire en est devenu amoureux et, faute d'espèces, il a tâché de l'attendrir par le couplet suivant :

> Du Thé, tu cherches à plaire
> A qui peut t'enrichir,
> Moi qui suis mousquetaire
> Je n'ai rien à t'offrir.
> Mais je sais faire usage
> D'un moment de loisir,
> Un homme de mon âge
> Ne paie qu'en plaisir.

On ne dit point quel fut le résultat de cette requête dont la platitude égalait l'outrecuidance.

La Duthé fait belle figure à Longchamps, en 1774. Les *Mémoires secrets* y signalent complaisamment sa présence :

Un spectacle curieux a réjoui les amateurs à Longchamp, et indigné les gens austères. On avoit vu précédemment la demoiselle Du Thé briller dans un pompeux équipage à six chevaux; Mlle Cléophile s'est piquée d'émulation, et s'y est

rendue le vendredi saint de la même manière, pour faire assaut de magnificence avec sa rivale. On est resté indécis, non sur la figure, mais sur le luxe et la richesse des habillements, des diamants, du cortège, sur la beauté des chevaux, l'élégance des voitures, etc.

M^{lle} Cléophile, quoique beaucoup plus jeune, n'a qu'un minois de fantaisie, et ne peut lutter avec l'autre, beauté régulière, mais fade. La première appartient aujourd'hui au comte d'Aranda, ce qui la met dans le cas de représenter convenablement à cette dignité.

L'année suivante, même étalage. Cette fois, c'est l'auteur de la *Correspondance secrète* qui a la parole :

M^{lle} Duthé, le jeudi, s'y est fait voir dans une voiture élégante, attelée de six chevaux, dont les harnois étoient en maroquin bleu, recouverts de plaques d'acier poli, qui réfléchissoient les rayons du soleil de toutes parts. Quelques jeunes gens, soit pour s'amuser, soit pour venger les bonnes mœurs, ont entouré le carrosse de la belle, l'ont accablée de huées, et la vitesse de ses coursiers a pu seule lui en épargner la durée. Le lendemain, M^{lle} Duthé s'est montrée plus modeste, avec une voiture à quatre chevaux beaucoup moins ornée. On a prétendu que cet acte de modestie provenoit moins d'un repentir que d'un conseil donné par la police.

Ce fut vers cette époque que, si l'on en croit l'indiscret nouvelliste des *Mémoires secrets*, on fit d'elle deux portraits :

Un peintre, nommé Perrin, peu connu, cherche à se signaler par le portrait de M^{lle} Duthé, la courtisane à la mode. Il en a fait deux qu'il montre aux amateurs; l'un très grand,

où il la représente en pied, parée de tout le luxe des vêtements, et dans le costume à la mode; l'autre plus petit, où il la met nue, avec tous les détails de ce beau corps, si connu, malheureusement, que le peintre ne fait rien voir de nouveau à personne.

C'est encore dans l'année 1775 que la *Correspondance secrète* place une mystification dont elle fut l'objet et qui ressemble à une scène de Marivaux un peu épicée :

Un équipage pompeux s'arrête à sa porte; un jeune homme en descend, entouré de valets superbement habillés. Le jeune homme monte et s'annonce pour un étranger de la plus haute distinction; il hasarde un tendre aveu et l'appuie d'une promesse très séduisante. La belle, touchée par le singulier de l'aventure et plus encore par la somme offerte, cède aux tendres sollicitations de l'étranger, qui, lorsqu'il s'en sépara, eut soin de déposer sur la tablette une bourse très pleine. A peine étoit-il parti que la demoiselle Duthé ouvre la bourse et n'y trouve que des jetons de cuivre. On a su le lendemain que le prétendu étranger étoit un valet de chambre qui avoit pris le carrosse de son maître, et avoit engagé les laquais ses amis à le servir dans cette galante supercherie.

L'année suivante, dans une facétie intitulée « les Curiosités de la foire de Saint-Germain », elle était ainsi dépeinte :

N° 6, machine. — Un très bel automate curieux. Il représente une belle créature qui fait tous les actes physiques, mange, boit, danse, chante et agit comme une personne naturelle, comme un corps animé, doué d'intelligence.

Il dépouille un étranger proprement. On serait flatté de le faire parler. Les connaisseurs y ont renoncé ; les amateurs aiment mieux le faire mouvoir.

Un auteur des boulevards, appelé Landrin, s'imagina de tirer de cette facétie une pièce pour le théâtre d'Audinot.

Le titre piquant, lisons-nous dans l'*Espion anglais*, avoit attiré beaucoup de monde à la première représentation. La princesse en question, qui se montre à toutes les nouveautés de ce genre, y étoit. Elle fut cruellement attrapée de se trouver dépeinte de façon à ne pouvoir s'y méprendre : elle en tomba en pamoison, en syncope. Cette aventure fit un bruit du diable parmi ses partisans et le duc de Durfort, en qualité de son ancien chevalier, crut devoir en prendre la défense. Il s'arme de pied en cap pour sa dame, et, moderne Don Quichotte, va trouver le directeur forain. Il veut absolument savoir quel est l'insolent qui a osé jouer Mlle Du Thé. Heureusement pour le poète menacé de la dangereuse ire du paladin, le sieur Audinot tient bon. Alors elle retombe tout entière sur celui-ci ; il lui est enjoint d'être plus circonspect, et surtout de s'abstenir de mettre en scène la courtisane, à peine de voir son théâtre mis en pièces, réduit en poudre. Il s'est tenu pour dûment averti, et a fort bien fait de ne pas se jouer à cet étourdi.

Plus loin, dans un dialogue supposé entre le comte de Lauraguais et Milord All-Eye, se promenant au colysée, l'auteur fait apparaître Mlle Duthé.

Le comte. — Ah ! je vois la Du Thé... Admirez cette tête magnifique.

Milord. — C'est une beauté froide et muette, une figure moutonnière qui n'inspire rien.

Le comte. — Vous avez raison. Il y a beaucoup plus de vanité que d'autre sentiment de la part de ceux qui achètent ses faveurs.

Milord. — Mais comment cette fille a-t-elle fait fortune ?

Le comte. — Comme beaucoup de marchands, par la vogue; et cette vogue lui est venue d'avoir donné les premières leçons du plaisir à M. le duc de Chartres. Elle étoit simple *espalier d'opéra*, sous le nom de *Rosalie*. Il étoit question de former le jeune prince avant son mariage aux exercices de Vénus. Rosalie fut acceptée et mérita de recevoir les compliments de M. le duc d'Orléans. On a cru pendant quelque temps que M. le comte d'Artois avoit du goût pour elle, ce qui a donné lieu aux rieurs de dire que Son Altesse Royale ayant eu une indigestion de gâteau de Savoie, venoit prendre du thé à Paris. Le quolibet a été bientôt répandu et a excité la rumeur générale. Le public en a conçu une si forte indignation contre cette impure, qu'à Longchamps, s'étant montrée dans un carrosse à six chevaux, avec tout l'appareil d'une femme de la plus haute qualité, elle a été tellement entourée et huée, qu'elle n'a pu entrer en file et que son carrosse a été obligé de rétrograder. Au fait, je crois bien que ce prince en a essayé, mais cela n'a jamais été loin; cependant elle voudroit le faire accroire. Pour le persuader, elle plaisante depuis quelque temps sur un sylphe à ses ordres, qui lui fait tous les cadeaux qu'elle désire. Elle montre une infinité de bijoux venus ainsi d'une manière invisible, et, par des réticences affectées, elle donne à entendre que ce génie bienfaisant et son esclave est cet auguste amant.

Vers la même époque, paraissait un livre intitulé *Mémoires turcs*, que l'auteur dédiait à M^{lle} Duthé.

Cette dédicace, qui était ce qu'on appelait alors un *persiflage*, présentait une apologie des mœurs du temps et de l'empire des courtisanes. Citons-en quelques lignes :

C'est à vous et à vos amis, charmante Duthé, que l'on doit cette heureuse révolution dans nos mœurs; à vous toutes en est la gloire et vous en jouissez. Soit que, traînées dans des chars élégants, vous embellissiez les boulevards poudreux; soit que, nymphes emplumées, la tête échafaudée et couverte de mille pompons, vous éclipsiez, dans une première loge, la modeste citoyenne, ou qu'au monotone Colysée, le front levé, l'œil assuré, vous étaliez vos grâces, et fixiez sur vos pas la foule empressée, tous les regards ne sont-ils pas fixés sur vous..., etc.

En 1776, on signale son départ pour l'Angleterre, à la grande satisfaction de ses rivales.

Nos Laïs respirent un peu, dit la *Correspondance secrète*, dans l'absence de M^lle Duthé, qui les écrasoit par la comparaison de ses charmes. M. F... l'a emmenée à Londres, ayant fait marché de trente-six mille livres pour le voyage. Vous voyez que la demoiselle ne vend pas mal ses coquilles; aussi le monsieur, pour ne pas être dupe de son argent, prend-il le parti de ne pas la quitter d'un instant. On raconte que cet Anglais dit fort plaisamment : « M^lle Duthé l'être fort jolie, mais les amants qu'elle a eus l'avoir tous été cocus pendant qu'ils étoient dehors; moi ne le vouloir pas être, moi rester toujours avec. »

Elle ne tarde pas à revenir avec son amant. « On croit qu'il n'a fait cette course que pour emprunter de l'argent, car le revenu de cet Anglais ne sauroit

suffire à la dépense d'une princesse comme M^lle Duthé. » Elle avait, d'ailleurs, d'autres ressources et savait faire marcher de front les amours et les affaires. Nous en trouvons la preuve dans l'anecdote vraiment extraordinaire que raconte la *Correspondance secrète* (1777) :

Il s'en est peu fallu que la fameuse courtisane Duthé n'ait été la cause d'une nouvelle crise dans la magistrature. Voici le fait. Un particulier, qui avoit de riches possessions près d'Orléans, avoit si bien dérangé sa fortune qu'il en étoit aux expédiens pour exister. Il s'étoit adressé à des courtiers qui lui avoient fait prêter différentes sommes, dont moitié en argent et l'autre moitié en marchandises, sur la revente desquelles il avoit dû grandement perdre. Ce particulier, réduit à voir tous ses biens saisis par des créanciers, alla informer de sa déplorable situation M. le garde des sceaux avec lequel il étoit fort lié. Ce magistrat donna ordre à la justice d'Orléans d'examiner avec soin la nature des créances de son ami. Elles se trouvèrent toutes plus ou moins usuraires. Tous les créanciers, sans en excepter un seul, furent jugés très sévèrement, et plus de cinq cents, tant négociants qu'habitants de la ville, furent condamnés comme usuriers. Ils en appelèrent au Parlement de Paris, qui confirma l'arrêt de la justice d'Orléans. Les condamnés, effrayés, sentirent qu'il falloit faire le sacrifice d'une partie de leurs biens pour sauver l'autre ; ils se déterminèrent à aller implorer la protection de la Duthé, en lui offrant cent mille livres. Cette fille parla de l'affaire à un grand seigneur et le prince au garde des sceaux, de manière que ce magistrat fut obligé de donner ses ordres au Parlement, à l'effet que son arrêt ne fût point publié, ni même exécuté en ce qu'il contenait de rigoureux. Semblable à ce fameux usurier qui

exhortoit un prédicateur à convertir tous les prêteurs sur gages, afin d'avoir seul leurs pratiques, notre Parlement, dont plusieurs membres sont connus pour se mêler du même commerce, suspendit l'exécution complète de son arrêt. M. de Miromesnil, poussé par le grand seigneur, insista; le Parlement résista, enfin il fallut que le roi, importuné lui-même, s'en mêlât, menaçât même vivement, et messieurs, pour éviter un scandale plus éclatant, plièrent, à condition pourtant que quelques-uns des condamnés subiroient la rigueur de l'arrêt.

Au mois de novembre de la même année 1777, elle a disparu de l'horizon parisien. Elle est retournée en Angleterre. Les bruits les plus sinistres courent sur son compte : la *Correspondance secrète* les enregistre, en laissant deviner que ces rumeurs n'étaient qu'un moyen de pousser à la vente de son mobilier, et, comme on dit aujourd'hui, une adroite réclame.

Les papiers publics ont prétendu que la célèbre Mlle Duthé s'étoit jetée dans la Tamise et avoit été noyée; ils ont dit ensuite qu'elle s'est précipitée dans cette rivière, mais que les prompts secours qu'on lui a administrés l'ont rappelée au jour. Quoi qu'il en soit, elle fait vendre tous les meubles, équipages et effets qu'elle avoit laissés à Paris. Les moindres choses y ont été vendues à des prix fous. Plusieurs dames se sont récriées sur la cherté de ses effets. C'est ce qui a fait dire à Mlle Arnoult qui étoit présente : — Ces dames voudroient sans doute acquérir les bijoux de Mlle Duthé au même prix qu'elle les a obtenus. — Cette vente a produit cent vingt mille livres. Elle tenoit tout cela des bienfaits de mylord d'Égremont. Elle a placé cette

somme en rentes viagères. M^lle Duthé se propose, dit-on, de se marier à Londres et d'y faire le bonheur de l'honnête homme qui voudra lui donner sa main.

Avant ou après ce voyage, — il est permis de s'y tromper, — elle avait coûté beaucoup d'argent au marquis de Genlis qui, disent les *Mémoires secrets*, « marié à une des plus jolies femmes de la cour, trouve plus doux de se ruiner avec cette fille ». Le marquis de Genlis, abonné à l'Opéra, et qui figurera plusieurs fois dans cette galerie, n'était pas arrêté par beaucoup de scrupules.

Cependant la guerre avec l'Angleterre éclate. Le monde parisien se demande si la Duthé ne sera point retenue en otage à Londres. La *Correspondance secrète* se fait l'écho de ces inquiétudes patriotiques. (Juillet 1779.)

Les amis de la demoiselle Duthé, qu'on a gravée et regravée, comme on a fait le roi de Prusse et Voltaire, sont passablement inquiets sur son retour d'Angleterre, où elle est actuellement aux trousses, dit-on, des nobles Lords qu'elle est allée détrousser en brave citoyenne. Genre de guerre assez neuf dont les patriotes doivent lui savoir gré. Le fait est que mylord d'Égremont est toujours à son char et que notre marquis de G. (Genlis) se meurt d'inquiétude depuis qu'on dit qu'il ne passera plus de paquebot. On l'attendoit ces jours-ci avec une sorte d'impatience qui tenoit du délire dans toutes les allées du Palais-Royal, mais les inquiétudes vont croissant, depuis que le dernier paquebot n'a point ramené cet auguste individu.

Elle était alors en possession d'une renommée si

bien établie que le pamphlétaire Morande, réfugié à Londres, se servit du nom de la courtisane pour donner du véhicule à une brochure dirigée contre M. de Sartines, ministre de la marine. Cette brochure avait pour titre : *la Cassette verte, trouvée dans les papiers de M^lle Duthé.* Elle parut vers le milieu de l'année 1779. Surveillée de très près par les agents du ministre à qui Morande en avait adressé un exemplaire avec des propositions d'achat de toute l'édition, elle perça difficilement. Toutefois l'auteur de la *Correspondance secrète* eût manqué à tous ses devoirs s'il ne s'en fût procuré un exemplaire. Il put donc en donner une analyse. Voici de quelle manière on y fait intervenir la Duthé :

Deux jacobins font leur ronde un matin. Il leur prend fantaisie de frapper chez M^lle Duthé. Une femme de chambre, petite brune piquante, ouvre. Père Anselme, l'un des deux (l'autre est anonyme), s'amuse avec la femme de chambre. L'autre plus collet monté, apparemment, pénètre jusqu'à l'appartement de la princesse. Il entre dans son cabinet de toilette, et, sous le voile qui couvre le miroir, il est bien étonné de trouver une *cassette verte*. (Il faut savoir, dit l'historien, que M. de Sartines, qui n'étoit sorti que fort tard de chez le roi, étoit alors dans les bras de M^lle Duthé). Il se saisit de ce trésor, et l'emporte sous son manteau. Tel est le cadre de la brochure dont je vous ai parlé.

La prétendue cassette contient des lettres, des mémoires adressés au ministre et qui sont une satire amère de ses opérations. La dernière lettre est attri-

buée à la Duthé. Elle ne manque pas d'agrément.

A M. de Sartines, lundi matin, 11 heures. — Ma chère âme, le jour n'est-il donc pas assez long pour vaquer aux affaires de l'État ? Faut-il encore y sacrifier la nuit ? Cruel ! Ne craignez-vous pas que je ne sois jalouse de X... X... X..., ou au moins de M^{me} de Sartines ? De grâce, mon cher, venez demain au soir chez moi à la campagne, nous y ferons un petit souper délicieux. Le duc de Chartres et le comte d'Artois doivent en être ; et j'ai invité le prince de Nassau, le marquis de Genlis, la jolie d'Ervieux, M^{lle} Michelot et bien des beautés spirituelles. Tout cela ne vous tente-t-il pas ? Laissez là le grand homme et soyez pour le moment l'homme du plaisir. On s'assemblera à minuit. Mais ne pourrez-vous pas venir un quart d'heure auparavant pour nous tranquilliser ? Adieu. Ne me faites pas languir.

Du Thé.

Les craintes des habitués du Palais-Royal ne s'étaient pas réalisées. L'oiseau voyageur était revenu à son nid parisien, mais en continuant à voir le peu d'Anglais qui étaient restés chez nous malgré la guerre. Il paraît qu'on lui en faisait quelques reproches. Elle y répondit spirituellement en disant : « Qui voulez-vous donc que je mette à contribution, si ce ne sont les ennemis de ma patrie ? »

Le rédacteur des *Mémoires secrets*, signalant aussi son retour, dit qu'elle a fait plus de conquêtes sur nos ennemis que les généraux de la marine française. « Mais, ajoute-t-il, modeste dans sa gloire, elle se montre peu jusqu'à présent, n'affiche plus le

luxe si insolent qu'elle étaloit autrefois et vit dans une sorte de retraite philosophique. »

Cette note est de 1782. L'année suivante, elle a repassé la Manche. Même absente, elle continue d'occuper les faiseurs de nouvelles, et notamment celui de la *Correspondance secrète* :

On écrit de Londres que la Duthé, notre fameuse courtisane, y fait par ses mœurs, sa modestie et son économie, l'exemple, l'honneur et l'admiration de la bourgeoisie de la Cité. Il seroit assez extraordinaire qu'après l'avoir disputé en luxe aux femmes de la plus haute qualité et en libertinage aux Messalines les plus outrées, elle ait eu le courage de se vouer à une vie simple et réglée qu'elle mène. On raconte qu'un marchand de Londres a été séduit par ses richesses, ou peut-être a reconnu que cette courtisane n'avoit pas perdu le germe des qualités morales qui pouvoient rendre un hymen heureux. Il l'a épousée et a produit cette étonnante métamorphose. Duthé est devenue, dit-on, uniquement occupée du soin de son ménage et de son commerce ; elle recherche l'estime des gens honnêtes avec autant d'ardeur qu'elle avoit affiché de mépris pour l'opinion publique et de goût pour les jouissances et les hommages que l'on achète au prix du déshonneur.

On pense bien que ce mariage et cette résolution de vie modeste et calme étaient autant de fausses nouvelles. Nous la retrouvons à Paris, munie d'un amant anglais qui porte un nom illustre :

La Duthé, qui a aujourd'hui trente-six ans, et à qui l'on fait de temps en temps l'honneur de la dire morte, comme il est d'usage à l'égard des personnages, jouit délicieusement

du plaisir de vivre avec une société agréable et trente mille livres de rente. Sa maison est un temple de volupté, où tous nos aimables diseurs de riens vont passer de charmantes soirées. Duthé inspire encore des passions, mais elle n'y répond pas. Son amant, un jeune Anglais nommé Fox, a cependant su la rendre fidèle. Avant ce tenant, lord Sh......, qui avoit une très jolie femme, a dépensé pour elle six à sept mille guinées en quatre semaines. Milady voyant, pendant cette intrigue, Mlle Duthé passer devant elle au sortir de la Comédie-Italienne, se contenta de dire en souriant à son mari : « Oui, elle n'est pas mal ! »

Les hommes qui sont nés au commencement de ce siècle ont pu la connaître, car elle ne mourut qu'en 1820.

Elle demeurait rue Basse-du-Rempart.

M. LE CHEVALIER DE MONDÉTOUR (quart).

Le chevalier de Mondétour.
Rue du Parc-Royal, 7.

Mme DE LA MÉNARDIÈRE (quart).

Madame de la Monardière.
Rue Saint-Martin, 342.

Le quatrième quart est vacant.

LOGE N° 8, 6 places.

M^me DE ROUGEOLE (quart).

M^me de Rougeal est le seul nom qui se rapproche de celui de notre liste, probablement défiguré par le copiste.
Rue de Bondy, 24.

M. LE PRINCE DE SALIN (quart).

Le prince de Salin est ici pour le prince de Salm Kirburg, dont nous trouvons le nom correctement écrit sur une liste suivante.

Frédéric-Jean-Othon, prince de Salm-Kirburg, né en 1745, était un des plus effrénés viveurs de l'époque. Il avait, toutefois, une réputation équivoque sous le rapport de la bravoure, ayant eu une conduite peu brillante dans une affaire d'honneur.

Nous le voyons encore, en 1785, compromis dans un fâcheux procès où il est accusé de manœuvres qui frisent l'escroquerie, et où il est condamné à rembourser à des négociants de Londres une somme de 500,000 livres, plus à leur payer 40,000 livres à titre de dommages-intérêts.

Il donna dans les idées révolutionnaires et fut chef de bataillon de la garde nationale. Ce titre ne le sauva pas de l'échafaud. Il fut condamné à mort, le 5 thermidor, an II, « comme complice d'une conspiration dans la maison d'arrêt des Carmes où il étoit renfermé. »

Son hôtel, rue de Bourbon, 92, était celui qui fut depuis l'hôtel de la grande chancellerie de la Légion d'honneur. Il avait été bâti par l'architecte Rousseau et la décoration intérieure en était aussi riche qu'élégante. On sait ce qu'il est devenu en 1871. Les fédérés, en le brûlant, ne se doutaient pas qu'ils incendiaient l'hôtel d'un chef de bataillon de la garde nationale de 1789.

Leurs ancêtres de 1793 l'avaient confisqué, mais respecté.

Rue de Bourbon, lisons-nous dans *la Société française pendant le directoire* de MM. de Goncourt, le fameux hôtel de Salm, ce palais bâti sur les dessins de Rousseau, dit Legrand *(Paris tel qu'il était)*, sur les dessins du prince, affirmait le concierge du prince en 1790; ce palais ridicule, bâti pour un souverain « dont l'armée ne s'élevoit pas à la moitié du quart de deux mille mâles ; » ce palais qui coûta au bâtisseur trois ou quatre villages qu'il possédait dans les Vosges; cet hôtel qui deviendra l'hôtel de la Légion d'honneur; ce palais triomphal est la demeure d'un ex-barbier de Corbigny, enrichi au jeu de l'agio; et pour voir, quand ce parvenu donne des fêtes, l'illumination de son hôtel, Paris accourt dans sa rue, jaloux de cet homme qui doit garder si peu de temps cette colonnade et son opulence.

M^{lle} RASTÈNE (quart).

La qualification de demoiselle accolée à ce nom permet de supposer qu'il ne s'agit pas ici d'une personne du meilleur monde.

M^{me} DUPIN (quart).

Il y a quatre locations distinctes au nom de M. et M^{me} Dupin. L'une porte le nom de M^{me} Dupin aînée.

M^{me} Dupin dont il s'agit ici est Marie-Aurore Dupin de Francueil, fille naturelle du maréchal de Saxe et veuve en premières noces du comte de Horn.

Elle devint veuve une seconde fois en 1787. Son fils fut le père de M^{me} Sand.

> Mon grand-père, dit celle-ci dans ses *Mémoires*, mourut dix ans après son mariage, laissant un grand désordre dans ses comptes avec l'État et dans ses affaires personnelles. Ma grand'mère montra la bonne tête qu'elle avait en s'entourant de sages conseils et en s'occupant de toutes choses avec activité. Elle liquida promptement et, toutes dettes payées, tant à l'État qu'aux particuliers, elle se trouva *ruinée*, c'est-à-dire à la tête de soixante-quinze mille livres de rente.

Voici comment elle parlait de son mari à sa petite-fille :

Votre grand-père a été beau, élégant, soigné, gracieux, parfumé, enjoué, aimable, affectueux, et d'une humeur égale jusqu'à l'heure de la mort. Plus jeune, il avait été trop aimable pour avoir une vie aussi calme, et je n'eusse peut-être pas été aussi heureuse avec lui. Je suis convaincue que j'ai eu le meilleur âge de sa vie, et que jamais jeune homme n'a rendu une femme aussi heureuse que je le fus. Nous ne nous quittions pas d'un instant, et jamais je n'eus un instant d'ennui avec lui. Son esprit était une encyclopédie d'idées, de connaissances et de talents qui ne s'épuisa jamais pour moi. Il avait le don de savoir toujours s'occuper d'une manière agréable pour les autres autant que pour lui-même. Le jour, il faisait de la musique avec moi ; il était excellent violon, et faisait ses violons lui-même, car il était luthier, outre qu'il était horloger, architecte, tourneur, peintre, serrurier, décorateur, cuisinier, poëte, compositeur de musique, menuisier, et qu'il brodait à merveille. Je ne sais pas ce qu'il n'était pas. Le malheur, c'est qu'il mangea sa fortune à satisfaire tous ces instincts divers et à expérimenter toutes choses ; et nous nous ruinâmes le plus aimablement du monde.

M°° Dupin demeurait rue du Roi-de-Sicile, n° 15.

TROISIÈMES LOGES

LOGE N° 9, 4 places.

M. DE KOLLY (quart).

M. de Kolly, fermier général, condamné à mort, le 3 mai 1793, « comme complice de Beauvoir. » Il avait quarante-deux ans.
Rue d'Anjou-Saint-Honoré, 133.

M. LE CHEVALIER D'ÉPINAY (quart).

Ce chevalier d'Épinay était, croyons-nous, le beau-frère de M^{me} d'Épinay, la célèbre amie de Grimm.

M^{me} LA COMTESSE DE CHABANOIS (quart).

La comtesse de Chabanois.
Rue de Richelieu, 80.

M^{me} TRINQUALIE (quart).

La marquise de Trinqualie.
Rue de Ménars, 8.

LOGE N° 10, 4 places.

M^me DUTILLY (quart).

M^me Dutilly. — Nous ne trouvons pas ce nom. Peut-être faut-il lire de Tilly. C'est le nom d'un écrivain royaliste, né en 1764, qui fut l'un des pages de la reine et qui, outre plusieurs ouvrages de polémique, a laissé d'intéressants *Mémoires*.

M. FRÉMONT (quart).

M. de Guyon de Frémont, grand maître des eaux et forêts pour la généralité de Caen.
Faubourg Saint-Denis, 28.

M. DESTOUCHES (quart).

M. Hersant Destouches, l'un des régisseurs généraux des aides et droits y réunis, et intendant général de la maison et finances de la comtesse d'Artois.
Il avait une belle collection de tableaux flamands

et hollandais, dont partie a été gravée par Le Brun, des porcelaines et des bronzes.

Rue Royale, près la barrière Blanche.

M. LE CHEVALIER LAMBERT (quart).

Le chevalier Lambert, opulent financier, banquier, possédait aussi une belle collection de tableaux.

Rue de Richelieu, 88, à l'angle du boulevard.

LOGE N° 11, 4 places.

M^{me} DE BELLEVILLE (quart).

M^{me} de Belleville, première femme de chambre de Madame.

Un M. de Belleville était lieutenant de la prévôté de l'hôtel du roi.

M. GIRARDEAU (quart).

M. Girardot de Marigny, ancien associé de la maison de banque de Haller et de Necker. Il possédait une très belle collection de tableaux. Il avait quitté les affaires avec une fortune de quatre millions, pour se livrer tout entier à son goût pour les arts.
Rue Vivienne, 25.

M. DE HUGUES (quart).

M. de Hugues, puis le comte d'Hugues, enfin le comte Hugues de Cesselay, c'est sous ces trois formes que se présente cet abonné sur trois listes différentes. Aucune ne paraît être la bonne et son vrai nom est comte Hugues de Cesselles.
Rue Popincourt, 14.

Le quatrième quart était vacant.

LOGE N° 12, 5 places.

M. VAUDELAN (quart).

Le marquis de Vaudeleau.
Au Gros-Caillou.

M. PARFAIT (quart).

M. Parfait. — Ce personnage nous est resté parfaitement inconnu.

M^{me} BEAUVOISIN (quart).

M^{me} Beauvoisin faisait partie de ce qu'on appelle aujourd'hui « la vieille garde ». Elle avait appartenu à l'Opéra. Sa carrière de femme galante fut assez longue, et non sans accidents. En voici un épisode que racontent les *Mémoires secrets* en 1770 :

M^{lle} Beauvoisin, courtisane d'une jolie figure, et qui avoit des parties de détail, mais sans taille, courte et ramassée,

avoit été obligée pour cette raison de quitter l'Opéra dont elle avoit été danseuse. Elle s'étoit livrée depuis quelques années à tenir une maison de jeu. Ses charmes, son luxe, et l'affluence de joueurs opulents qui s'y rendoient, avoient rendu sa maison célèbre; mais il s'y étoit glissé beaucoup d'escrocs, suivant l'usage; il s'y étoit passé des scènes qui avoient attiré l'attention de la police, et elle avoit été mandée chez M. de Sartines, et avoit reçu de ce magistrat une forte réprimande, avec injonction de fermer son tripot, ou du moins d'éviter le moindre éclat, à peine de punition exemplaire. Elle avoit cru se soustraire à la vigilance de la police, se faisant inscrire à Versailles comme danseuse surnuméraire pour les fêtes qu'on y prépare. Par un préjugé de ces demoiselles, elle croyoit avoir plus de consistance; mais sur de nouvelles plaintes que la maison de cette fille étoit un coupe-gorge effroyable, où se réunissoient des jeunes gens de distinction, elle a été enlevée aujourd'hui et conduite à Sainte-Pélagie, retraite destinée aux nymphes d'un certain ton et qu'on ne veut pas mettre à l'hôpital.

Elle n'est point ménagée dans les pamphlets du temps. Il est question d'elle dans une prétendue « liste des curiosités de la foire Saint-Germain, ou qui se voient à Paris (1775). » Elle figure au chapitre des « machines » :

Une belle statue en plâtre, peinte en couleurs, imitant le naturel, chez M^{lle} Beauvoisin; elle fait le plus bel effet à la lumière. Elle étoit connue depuis longtemps; mais, comme elle étoit un peu grasse, on en a fait refondre le modèle avec du vinaigre. A présent, elle est très mignonne, et n'a que les jambes et les cuisses endommagées par cette opération et par le grand nombre de copies qu'on en a tirées.

Dans une facétie, parodiant le journal des *Annonces, Affiches et Avis divers* (31 décembre 1779), à l'article *vente de meubles, tableaux et effets*, nous lisons sur notre abonnée, déjà plus que mûre :

Modèle d'antique, d'après M^lle Beauvoisin. Cette figure a pu représenter autrefois une assez jolie nymphe, mais les outrages des temps et des plâtres l'ont presque entièrement difigurée.

Enfin, à la date du 22 novembre 1784, les *Mémoires secrets* nous annoncent sa mort.

Il est mort, il y a peu de temps, une courtisane du vieux sérail, nommée M^lle Beauvoisin. Obligée de donner à jouer pour se tirer d'affaire, elle avoit, par ses charmes usés, eu l'art en dernier lieu de captiver M. Baudard de Sainte-James, trésorier des dépenses du département de la marine. Ce magnifique seigneur, ayant plus d'argent que de goût, avoit fait des dépenses énormes pour elle. On estime qu'il faut qu'il lui ait donné, en bijoux seuls et autres effets, environ quinze à dix-huit cent mille livres, outre vingt mille écus de fixe par an. Sa vente est aujourd'hui l'objet de la curiosité, non seulement des filles élégantes, mais encore des femmes de qualité. On y compte deux cents bagues plus superbes les unes que les autres; on y voit des diamants sur papier, comme chez les lapidaires, c'est-à-dire non montés; ses belles robes se montent à quatre-vingts; on parle de draps de trente-deux aunes, tels que la reine n'en a point.

On trouve l'annonce de la vente de M^lle Beauvoisin dans le n° 318 des *Petites affiches*, ou *Jour-*

nal général de France, du samedi 13 novembre 1784 :

VENTE DES MEUBLES ET EFFETS
De feu M{lle} Villemont de Beauvoisin.

1° Le 15, batterie de cuisine et d'office, jarres, fontaines, chaudières, mortiers de marbre et vanne garnie de deux fortes barres de fer et d'une bonne vis pour la faire monter et descendre.

2° Le 16, vins de Bourgogne, de Champagne, de Bordeaux, de Grave, du Rhin et de Malaga.

3° Le 17, lits de domestiques et meubles communs.

4° Le 18, livres de belles-lettres et d'histoire, dont les œuvres de J.-J. Rousseau, Voltaire, Le Sage et Prévost (40 volumes in-4°). *Encyclopédie, Collection académique, Recueil des arts et métiers*, etc.

5° Le 19 et le 20, boucles d'oreilles, boucles de ceintures, chatons et bagues en brillants, joncs de rubis et d'émeraudes, montres avec chaînes, glands et cordons garnis de brillants, montre et chaîne d'or émaillées, boîtes et bonbonnières garnies de brillants, flacons, tabatières, étuis, couteaux, croix d'or, nécessaire, boucles et autres bijoux, belles porcelaines de Sèvres et autres, flambeaux et vases d'albâtre et de porcelaine Celadon, montés en bronze doré, d'or moulu, sur des colonnes de marbre, figures et groupes de marbre, de terre cuite et de biscuit de Sèvres, baromètres, thermomètres, sceaux, verrières, plateaux de dessert montés, dessins sous verre et autres objets précieux.

6° Du 22 novembre jusqu'au 4 décembre, beau linge, belles robes de satin gros de Tours, Pékin et autres, peignoirs, camisoles, corsets, déshabillés et chemises de mousseline des Indes garnies de dentelles, appartements complets, coiffures et garnitures de dentelles, pièces et coupons

de mousseline des Indes, toiles de coton, basin, futaine, blondes, gazes et dentelles, bas de soie, mouchoirs, mantelets, voilettes, éventails, sacs à ouvrages, bonnets et chapeaux garnis de plumes et de fleurs.

Le tout de relevé, rue Feydeau.

M^{lle} Beauvoisin était une femme d'ordre et avait, comme on voit, fait prospérer son industrie.

M^{me} TASSART (quart).

M^{me} Tassart nous est restée inconnue.

LOGE N° 13, 6 places.

M. D'HAUTEVILLE (quart).

M. Caulet d'Hauteville, l'un des fermiers généraux des messageries.

Rue Notre-Dame-des-Victoires.

M. DELANTI (quart).

M. Frecot de Lanty, conseiller au grand Conseil. Rue des Saints-Pères.

M^me FURCY (quart).

Son état dans le monde nous est révélé par un passage d'une parodie, déjà citée, des *Annonces, Affiches et Avis divers*, etc. (1779).

Un locataire qui occupe un très grand appartenant sur le devant, chez M^lle Furcy, désireroit y faire, par entreprise, un retranchement ou des cloisons, pour y être moins à son aise. Il se tiendra seul sur le derrière pendant les réparations.

M. DELANTI (quart).

Seconde location.

LOGE N° 14, 4 places.

M^lle RASTÈNE (quart).

Nous avons vu plus haut le nom de M^lle Rastène.

Mme LA COMTESSE DE MONTAUSIER (quart).

La comtesse de Montausier, femme du comte de Montausier, colonel du régiment de royal-infanterie et dont le duc de Montausier, gouverneur du dauphin et mari de la célèbre Julie d'Angennes, était le trisaïeul.

En 1779, l'Académie ayant mis au concours l'éloge du duc de Montausier, le comte ajouta au prix une somme de 600 livres.

Rue Saint-Jacques, 177.

Mme DE VILLEMOMBLE (quart).

La baronne de Villemonble, ci-devant M^{lle} Marquise, de l'Opéra, longtemps maîtresse du duc d'Orléans, qui la rendit mère de plusieurs enfants. Collé a écrit pour elle plusieurs rôles de son *Théâtre de société*.

On trouve, dans les *Mémoires* de ce dernier, le récit intéressant de la petite révolution d'alcôve qui détrôna Marquise pour installer à sa place M^{me} de Montesson. Ce fut pendant un séjour à Villers-Cotterets, où l'on joua fort la comédie, que le duc d'Orléans s'éprit de M^{me} de Montesson :

> M. le duc d'Orléans, raconte Collé, m'a dit avec une espèce d'enthousiasme que cette femme jouoit aussi excel-

lemment dans le sérieux que dans le comique, qu'elle étoit étonnante dans les pièces à ariettes ; bonne musicienne, belle voix ; son goût de chant étoit encore au-dessus. C'est en me commandant une pièce à ariettes qu'il se répandit à plusieurs reprises en louanges sur Mme de Montesson ; et ce fut en ce moment que, dès lors, je lui soupçonnai du goût pour elle. Je ne sais si mes conjectures se vérifieront, mais voici ce qui est arrivé depuis ce temps-là : Monseigneur étoit à Bagnolet avec Marquise ; elle étoit habillée en homme ; ils étoient prêts à partir pour la chasse. Monseigneur le duc de Chartres arrive ; il vient surprendre son père et lui demande la permission d'aller tirer avec lui. Il fait des politesses et dit des choses obligeantes à Marquise ; il part, il chasse avec eux. Quelques jours après, son père écrivit à cette dernière que la surprise que lui a faite son fils à Bagnolet l'oblige, pour la décence, à la prier de vouloir bien qu'il ne la voie plus que chez elle, et qu'elle ne revienne plus, à l'avenir, ni à Bagnolet, ni au Palais-Royal. Cette lettre, que le prince montra à quatre ou cinq de ses courtisans, avant de l'envoyer à Marquise, qui m'a dit ce fait, est bientôt devenue presque publique ; pendant dix ou douze jours, l'on disoit tout haut à la cour et à Paris que Marquise étoit quittée, et que le prince s'étoit arrangé avec Mme de Montesson. Celle-ci, dit-on, s'est désolée et se désole encore de ces bruits cruels ; jure qu'elle ne remettra plus les pieds au Palais-Royal, pleure, gémit, et ne persuade personne. Le temps seul la justifiera. L'affaire en est là actuellement. Marquise se flatte toujours un peu : Monseigneur a retourné chez elle ; il y a même couché, avec affectation, pour faire cesser ces bruits ; mais toutes ces bonnes façons du prince, qui les lui doit et qui est assez équitable pour les avoir, ne prouvent encore rien en sa faveur... Je plains Marquise, dont je n'ai que du bien à dire ; elle est franche, serviable, la meilleure enfant du monde, du moins

à ce qu'il m'a toujours paru. Elle a beaucoup d'esprit naturel, du goût, un tact délicat ; elle s'est toujours très bien conduite depuis neuf ans qu'elle est maîtresse de Monseigneur ; elle en a une fille et deux garçons, et je suis très convaincu que si ce bon prince s'éloigne d'elle, parce que son goût est usé, il est encore plus éloigné de l'abandonner jamais, et qu'il mettra toutes les meilleures façons possibles à sa séparation.

Collé écrivait ce qu'on vient de lire en 1766. Relisant ses *Mémoires* en 1780, il ajoute en note les lignes suivantes :

Tout le bien que je dis ici de Marquise, tout le Palais-Royal l'a répété, même après sa retraite ; et on l'y regrette encore aujourd'hui : je dis les gens les plus sensés : M. de Belle-Isle, par exemple. En 1780, je l'ai entendu la louer sur sa conduite passée, dans le temps qu'elle vivoit avec Monseigneur, sur sa conduite présente et la manière prudente et honnête dont elle avoit élevé ses enfants et dont elle les tient encore, et finit par faire l'éloge de sa bonne tête. En un mot, les regrets du Palais-Royal sur ce qu'elle n'y est plus, ne font qu'augmenter tous les jours.

Il paraît que le joug de la grande dame bas bleu était moins léger que celui de l'actrice. On n'en doutera pas en lisant l'article suivant des *Mémoires secrets* (1770) :

Dans les petits soupers que fait M. le duc d'Orléans avec Mlle Marquise, aujourd'hui Mme de Villemomble, on se livre à cette aimable gaîté, à cette liberté franche qui fait l'âme de la société, et que les princes seroient trop malheureux de ne pas connoître. Les gens de lettres qui ont l'honneur

d'y être admis, excités par tout ce qui peut aiguiser l'esprit, y produisent d'ordinaire des bons mots, des saillies, des chansons délicieuses. On parle d'une, entre autres, faite dans un de ces festins, où l'on retrace d'une manière naïve les amours du héros de la fête.

Les enfants que Marquise avait eus du duc d'Orléans s'appelaient de Saint-Fare et de Saint-Albin. Ils étaient élevés au séminaire de Saint-Magloire, où se trouvait aussi (1778) l'abbé de Bourbon, fils de Louis XV et de Mlle de Romans, depuis Mme de Cavanac.

Mme de Villemonble demeurait rue de Grammont, 14.

Le quatrième quart est vacant.

LOGE N° 15, 6 places.

M. LE COMTE DE PEYRE (quart).

Le comte de Peyre, maréchal de camp de 1780, gouverneur général du Bourbonnais.
Rue de Grenelle-Saint-Germain, 44.

M^me^ LECLERC (quart).

M^me^ Leclerc, seconde location.

M. DE CORNY (quart).

M. de Corny.
Rue Neuve-Saint-Augustin, 18.

M^me^ DE SULLY (quart).

La duchesse de Sully. — Le duc de Sully, son mari, avait été enfermé, par lettre de cachet, au château de Doulens, à la requête de sa famille. C'était un des aimables viveurs de l'époque, et il est probable que l'on voulut, par cette détention, sauver les restes d'un patrimoine fort écorné.
Rue Saint-Guillaume, 34.

LOGE N° 16, 6 places.

M. LE BARON DE CRUSSOL (totalité).

Le baron de Crussol, maréchal de camp de 1781,

fut membre de l'Assemblée nationale pour le bailliage de Bar-sur-Seine.

La baronne de Crussol fut marchande de modes, à Londres, pendant l'émigration.

Rue Basse-du-Rempart, 7.

LOGE N° 17, 6 places.

M. LE COMTE DE GUICHE (quart).

Le comte de Guiche, fils du duc de Guiche, capitaine des gardes du corps du roi en survivance et lieutenant général.

Rue Saint-Dominique, 177.

M. DE PERREGAUX (quart).

M. de Perrégaux, un des gros banquiers de l'époque, était Suisse. Il était né à Neufchâtel en 1750. Il fut arrêté sous la Terreur, comme coupable d'accaparement. Il put se soustraire à la guillotine et, après la Révolution, il fut sénateur de l'Empire et associé de Jacques Laffitte. Il mourut en 1808.

Il demeurait rue du Gros-Chenet, 19. Il devint plus tard propriétaire de l'hôtel de La Guimard, rue de la Chaussée-d'Antin. Il l'acheta 500,000 livres.

Il y a une jolie page sur ce banquier dans *la Société française sous le Directoire*, par MM. de Goncourt :

> Dans ces temps de troubles pécuniaires, n'est-il pas le confesseur des besoins, la providence des artistes? Il les guide dans leurs placements; il leur donne son temps, il leur ouvre sa bourse; secourant les illustrations malheureuses, il met une pudeur dans ses services; c'est un Mécène, un protecteur généreux, qui ne semble faire que prêter quand il oblige. Cet homme de chiffres et d'argent n'a d'oreilles qu'aux choses de l'art, aux indiscrétions des coulisses, à l'événement des représentations; et ce bienfaiteur, cet amateur de l'art, dont le rôle et le goût ont commencé avant 1789, continue toute la révolution et tout le directoire, a être le *bon ami*, le conseil, le patron de la République dramatique désargentée, le banquier de ceux qui ont quelque chose, le recours de ceux qui n'ont rien et le correspondant de tous.

M. DE LA BALLUE (quart).

M. Magon de la Balue, banquier. Il possédait à Montrouge la maison du duc de la Vallière avec ses jardins magnifiques. Il demeurait à Paris, place Vendôme, n° 10.

Il était né à Saint-Malo et mourut à Paris en

1794, à quatre-vingt-un ans, sur l'échafaud révolutionnaire. Son crime était d'avoir « fourni des sommes énormes aux émigrés d'Artois, Condé, Breteuil, Montmorency, Barentin, Baleroy, Crussol, Bazencourt et autres, depuis 1789 jusqu'en 1792 ».

M. LE COMTE DE CARAMAN (quart).

Le comte de Caraman, lieutenant général de 1780, lieutenant général pour le roi en Languedoc, et commandant en second de la ville de Metz et des Trois-Évêchés.

Il avait fondé à Caraman une banque de crédit assez originale pour le temps.

L'établissement de M. le comte de Caraman, lisons-nous dans une lettre insérée dans les *Mémoires secrets* (1784), réussit très bien depuis 1781 qu'il est formé dans cette ville et peut servir de modèle à ceux du même genre qu'une bienfaisance éclairée désireroit créer. C'est une caisse d'avances en faveur de l'agriculture et dont le fonds est de dix mille francs.

Les prêts étaient faits pour deux ou trois années à un intérêt de 3 o/o.

L'hôtel de Caraman était rue Saint-Dominique, 94. Il est aujourd'hui l'hôtel de La Rochefoucauld d'Estissac. La reine Marie-Antoinette y fit une visite qui est racontée par M^{me} Du Deffand, dans une lettre à la duchesse de Choiseul du 26 juillet 1774 :

La reine vint samedi tout à côté de Saint-Joseph, chez

les Caraman pour voir leur jardin. Elle avoit avec elle Madame, M^{es} de Durfort et Pons. Les princesses Clotilde, Élisabeth et Mademoiselle l'accompagnèrent avec M^{es} de Marsan, de Bourdeilles et de Bonac. M^{me} de Beauvau, qui lui avait inspiré cette curiosité, l'attendit dans la maison, avec son mari, pour la recevoir. M. de Caraman, étant averti dès le matin, vint tout préparer, et, comme M^{me} de Beauvau avoit mandé que la reine ne vouloit voir personne, M^{me} de Caraman n'osoit pas se rendre chez elle. M^{me} de La Vallière jugea qu'elle devoit y venir et lui envoya un exprès pour l'y déterminer. Elle y arriva un quart d'heure avant la reine, qui la traita à merveille, ainsi que trois de ses filles, dont la plus jeune qui n'a que dix ans, étoit habillée en petite paysanne, comme fille du jardinier, et présenta des bouquets. La reine combla le père, la mère et les enfants de toutes les marques de bonté et de toutes les grâces imaginables. Elle y resta une heure et demie, y fit collation, et charma tout le monde.

LOGE N° 18, 6 places.

M. LE COMTE DE BISSY (quart).

Le comte de Bissy, lieutenant général des armées du roi, lieutenant général du Bas-Languedoc, gouverneur des ville et château d'Auxonne, était aussi

membre de l'Académie française depuis 1750. Son élection au fauteuil de l'abbé Terrasson parut peu justifiée par ses titres littéraires, et les mécontents allèrent jusqu'à prétendre qu'il ne savait pas l'orthographe.

Il était à coup sûr homme d'esprit, si l'on en juge par l'anecdote suivante. Le poëte Robé avait fait une satire contre lui. On en informa le comte de Bissy, qui répondit : « Eh bien ! amenez-le dîner chez moi, qu'il me la lise ! »

Il traversa la période révolutionnaire, retiré dans ses terres et sans être inquiété. Il fut en cela plus heureux que son frère, le comte de Thiard, brillant officier général, gentilhomme accompli et littérateur distingué, qui mourut sur l'échafaud.

Rue de Bourbon, faubourg Saint-Germain.

M. DE LA BALLUE (quart).

Nous parlons plus haut de M. Magon de la Balue.

M^{me} DENIS DE FOISSY (quart).

M^{me} Denis de Foissy. Sur les listes suivantes, M^{mes} Denis et de Foissy, co-locataires.

M^{me} de Foissy était la femme du receveur général des finances de Metz et d'Alsace.

M{me} Vigée-Lebrun a fait son portrait.
Rue de Cléry, 90.
M{me} Denis était la femme de M. Denis, premier président du bureau des finances, chambre des domaines et Trésor.
Rue des Deux-Portes-Saint-Sauveur.

M. DE LA BALLUE (quart).

Troisième location.

LOGE N° 19, 6 places.

M. DELALOGE (totalité).

M. Delaloge était l'un des administrateurs des Domaines.
Rue Saint-Martin, 5.

LOGE N° 20, 12 places.

M. LE COMTE D'EGMONT (moitié).

Le comte d'Egmont, prince de Pignatelli, grand d'Espagne, lieutenant général, gouverneur du Sancerrois. Il était fils de l'ancien ambassadeur d'Espagne, M. Fuentès, et frère du comte de Mora, qui inspira une passion si vive à M^{lle} de Lespinasse. Il avait été le gendre du maréchal de Richelieu.

Il fut membre de l'assemblée des notables, en 1787, et de l'assemblée nationale pour le bailliage de Soissons.

La comtesse d'Egmont, qui mourut jeune, était, d'après les témoignages du temps, une personne délicieusement jolie et aimable, gaie et d'une charmante conversation.

Rue Louis-le-Grand, 11.

M. LE DUC DE LUYNES (quart).

Le duc de Luynes, pair de France, maréchal de camp, colonel général des dragons, né en 1748. Il se montra favorable aux idées de la Révolution et

fut membre de l'Assemblée nationale pour le bailliage de Touraine. Il mourut, en 1807, sénateur de l'Empire.

L'hôtel de Luynes, rue Saint-Dominique, 153, était un des plus vastes de Paris. Il contenait une riche collection de tableaux, une belle bibliothèque, un cabinet d'histoire naturelle et un laboratoire de physique et de chimie.

M. LE DUC DE VALENTINOIS (quart).

Le duc de Valentinois, fils du prince de Monaco, né en 1758, mort en 1819, pair de France. Dépossédé par la République, il rentra en possession de son vaste empire en 1815.

Rue Saint-Lazare.

TROISIÈMES LOGES

CÔTÉ DU ROI

LOGE N° 1 8 places.

M. LE BAILLY DE BRETEUIL (quart).

Le bailli de Breteuil, ambassadeur de la Religion de Malte près le roi de France, membre honoraire de l'Académie de peinture et de sculpture. Il mourut en 1785, laissant un cabinet fort précieux de curiosités.
Rue du Faubourg-Saint-Honoré, 25 *bis*.

M. DE SAINT-MARTIN (quart).

M. de Saint-Martin est appelé, sur les listes suivantes, le commandeur Saint-Martin. Nous ignorons quel était ce dignitaire de l'ordre de Malte.

M. LE BAILLY DE BRETEUIL (quart).

Seconde location.

M. LE DUC DE LUXEMBOURG (quart).

Le duc de Luxembourg, le futur président de la noblesse aux États-Généraux. Il fut, en 1787, l'un des six ducs et pairs membres de l'assemblée des notables. Les *Mémoires secrets* lui consacrent, à cette époque, la note suivante : « Gendre du marquis de Paulmy, donne dans les rêveries du comte de Cagliostro, ce qui n'annonce pas un esprit très solide. »

A l'Arsenal, cour des Princes.

LOGE N° 2, 8 places.

M. JACQUET (quart)

M. Jacquet, nom qui nous est resté inconnu.

M. LE PRÉSIDENT PINON (quart).

Aimé-Louis Pinon, président à mortier au Parlement de Paris.

Dans le pamphlet que nous citons plus haut, à propos du premier président d'Aligre, le président Pinon est représenté comme « un homme faible et qui craint le bruit ». Il ne craignait pas celui de l'Opéra.

Dans les « Notes secrètes sur quelques membres du Parlement, recueillies par M. le chancelier » (1770), le président Pinon est qualifié : « Excellent juge à l'Opéra. »

Il demeurait rue Grange-Batelière, 15. La rue Pinon, aujourd'hui rue Rossini, lui avait emprunté son nom.

M. LE MARQUIS DE LAGRANGE (quart).

C'est une seconde location.

M. LE POT D'AUTEUIL (quart).

M. le Pot d'Auteuil, notaire, rue Saint-Honoré, vis-à-vis l'hôtel de Noailles. Il vendit sa charge cette année même, 1785. Voici ce que disent à ce propos les *Mémoires secrets* :

> Le sieur Le Pot d'Auteuil, le notaire le plus riche de Paris, très fameux par la rapidité de sa fortune et par quelques aventures qui l'ont fait citer dans les anecdotes de la comtesse Dubarry, vient de vendre son étude à un prix

dont il n'y avoit point d'exemple. Elle est montée à 324,000 livres.

Nous avons, en effet, trouvé dans les *Anecdotes sur madame la comtesse Dubarry* (1770), le passage suivant, où il est question de ce notaire :

Le roi étoit chez elle ; la comtesse, dans son lit, suivant son usage d'y rester la matinée entière ; le nonce et le cardinal de la Roche-Aymon faisoient leur cour à Sa Majesté en la faisant à la favorite. Le sieur le Pot d'Auteuil arrive sur ces entrefaites pour lui présenter un contrat à signer ; elle fait quelque difficulté de laisser introduire cet officier de justice devant le monarque. Le roi l'exige ; elle veut se lever et, sortant de son lit, telle à peu près que Vénus de l'onde, elle se fait donner ses pantoufles par les deux prélats, qui lui en présentent chacun une et jouissent en récompense du spectacle le plus ravissant. Le notaire sort, après avoir rempli ses fonctions, et n'étant pas encore revenu de sa surprise, raconte l'aventure, qu'il ajoute avoir extrêmement amusé Sa Majesté.

Il ne faut pas prendre l'anecdotier Pidansat de Mairobert ou Theveneau de Morande, pour un historien.

LOGE N° 3, 4 places.

M^me LA DUCHESSE DE CHATILLON (quart).

La duchesse de Châtillon était la fille du duc de la Vallière, le fameux bibliophile. Mariée en 1756 à Louis Gaucher, duc de Châtillon, elle devint veuve en 1762. Elle était l'intime amie de M^lle de Lespinasse. Aussi M^me Du Deffand écrivait-elle à Horace Walpole, en parlant de la duchesse : « Je ne la vois point depuis la grande liaison qu'elle avait avec la Lespinasse. »

La *Correspondance secrète* (1784) lui attribue un acte de générosité singulière :

M. Peyne, chargé par plusieurs Anglois d'acheter des livres de la bibliothèque du duc de la Vallière, a eu pour 14,510 livres la fameuse Guirlande de Julie... On étoit fâché de voir passer à l'étranger ce monument de la galanterie françoise. La duchesse de Châtillon, sachant que le roi de France désiroit en orner son cabinet, a fait enchérir sur M. Peyne et vient d'en faire présent à Sa Majesté. Ce joli trait n'a pas surpris ceux qui connoissent l'esprit aimable et la grâce de madame de Châtillon.

Ce royal cadeau a-t-il été réellement fait? Les éditeurs successifs de *la Guirlande de Julie*, et en

dernier lieu, M. Livet, n'en font point mention. D'après ce dernier, le précieux manuscrit appartiendrait au duc d'Uzès.

Le prix de 14,510 livres est du moins exact.

M^me DEVILLE (quart).

M^me Deville est encore ce qu'on appelait alors une impure. Elle avait appartenu à l'Opéra.

Elle a son anecdote dans la *Correspondance secrète* (1780) :

Un jeune magistrat qui en raffolle, mais qui n'a pas, au jugement de la belle, le mérite d'un certain Nivelon, danseur fort connu, s'avisa de trouver mauvais qu'on lui soit infidèle. Il la rencontra dernièrement au bois de Boulogne, répétant un pas de deux avec le cabrioleur ; il l'aborda, querella l'amoureux et finit par le battre. Ce petit scandale a fait examiner de près les mœurs du robin ; on a découvert quelque chose de plus que de l'inconduite ; il lui a été enjoint de vendre sa charge et de se tenir dans un lieu d'exil où il n'y a ni filles d'Opéra à morigéner ni usuriers à duper.

M. L'AMBASSADEUR DU PORTUGAL (quart).

Le comte Souza de Goutinho, ambassadeur de Portugal.
Rue Basse-du-Rempart, 5.

Le quatrième quart est vacant.

LOGE N° 4, 6 places.

LOGE N° 5, 5 places.

LOGE N° 6, 5 places.

Ces trois loges sont sans locataires, et probablement réservées à la location journalière.

LOGE N° 7, 6 places.

M. L'AMBASSADEUR DE MALTE (totalité).

Le bailli de Breteuil ; c'est une troisième location.

LOGE N° 8, 6 places.

M. DE CHAMILLY (quart).

M. Lorimier de Chamilly, l'un des valets de chambre du roi, intendant et contrôleur général des écuries et livrées du roi.

Échappé aux massacres de septembre, il fut repris et condamné à mort le 5 messidor, an II. Il avait soixante-deux ans.

Il demeurait rue Saint-Honoré, à la Grande-Écurie.

M{me} LA COMTESSE DE LINIÈRES (quart).

Il y a deux comtesses de Linières ou de Lignières, l'une demeurant rue Notre-Dame-des-Victoires, 19, l'autre rue du Gros-Chenet, 34. Cette dernière était la fille du financier Le Normand d'Étioles. Elle avait épousé le comte de Linières, « militaire aimable », comme disent les *Mémoires secrets,* et auteur de comédies de société, notamment d'une parodie de l'opéra de *Pénélope* et du *Bourgeois comédien.*

Elle est assez maltraitée dans une petite brochure

satirique, intitulée : *Affiches, Annonces et Avis divers, ou Journal général de la Cour*, du dimanche 13 février 1784 :

On voudroit présenter à la cour M^{me} la comtesse de Linières ; mais, comme il y a quelque petit vice d'origine, on prie celles qui, dans le même cas, ont vaincu les obstacles, de vouloir bien indiquer la manière dont elles s'y sont prises à M^{me} d'Étioles, sa mère, qui désire plus que sa fille qu'elle ait cet honneur. On avertit que le cas est grave, puisque M^{lle} Rem (c'est le nom qu'elle portoit avant d'être M^{me} d'Étioles) a dansé pendant quelque temps à l'Opéra.

Nous avons parlé plus haut de M^{lle} Rem, et cité le quatrain qu'inspira son mariage avec l'époux de la défunte marquise de Pompadour.

M^{the} ROMAINVILLE (quart).

Nous ne trouvons point trace de ce nom.

Le quatrième quart est vacant.

LOGE N° 9 6 places.

M. LE PRINCE DE CONTY (totalité).

C'est une seconde location de ce prince.

LOGE N° 10, 6 places.

M. RENARD (quart)

M. Renard se transforme, sur les listes suivantes, en M^me ou M^lle Renard, qui fut une des filles les plus lancées à cette époque.

Elle avait, comme la plupart de ses pareilles, commencé par l'Opéra. Un amant de haute volée l'en tira. C'était le prince de Montbarrey, ministre de la guerre, avec lequel on l'accusait de faire un

autre commerce que celui de sentiments tendres. On prétendait qu'elle gagnait beaucoup d'argent en obtenant des grâces du roi par l'intermédiaire de son amant, et l'on ajoutait que celui-ci était de moitié dans les profits.

La *Correspondance secrète* (1779) se fait l'écho de ces bruits, qu'elle n'hésite pas, par le plus grand des hasards, à déclarer calomnieux :

> On a vu à la cour, avec une sorte de déplaisir, le goût que le prince de Montbarrey a imprudemment affiché pour une fille de l'Opéra, la demoiselle Renard, que l'on a accusée quelque temps d'être le canal des grâces militaires. Cela gagnoit même si fort, malgré l'absurdité de la calomnie, que le ministre vient d'être obligé de la quitter. Dans ces sortes d'arrangemens, le dire vaut le fait. On le dit. Cela suffit à la réhabilitation du ministre.

La demoiselle Renard, quittée ou non par le ministre, ne diminua pas son train, car, quelques mois plus tard, la *Correspondance* nous la montre affichant un luxe interdit par les règlements de police :

> Une nouvelle ordonnance qui vient de paroître et par laquelle il est défendu à tous domestiques de porter des épaulettes et à ceux dénommés *chasseurs, heyduques,* etc., de porter de grands sabres, couteaux dits de chasse, etc., a révolté toutes les dames et demoiselles qui avoient l'habitude d'en avoir toujours derrière leurs élégantes voitures. La demoiselle Renard surtout, qui se distingue par un luxe outré à cet égard, ayant cru, à cause de ses relations dans le ministère, pouvoir être exceptée de cette dé-

fense, a été ignominieusement obligée de faire retirer son carrosse des files de voitures qui étoient ces jours-là aux boulevards, et de s'en retourner chez elle pour se débarrasser de tout son fastueux étalage.

Elle est fort maltraitée dans la parodie du journal *les Annonces, Affiches et Avis divers* (décembre 1779), à l'article « Demandes particulières ».

La demoiselle Renard propose de mettre ses faveurs en loterie, la délicatesse de son âme répugnant à ruiner tous ses amants pour soutenir son état de fille du monde. La quinzaine de ses faveurs sera divisée en cinq lots, qui écherront aux cinq numéros sortants à chacun des tirages de la loterie royale de France. Le porteur de chacun de ces numéros, sortis de la roue de la fortune, gagnera un terne nocturne et aura de plus à souper, et pourra donner ou céder des coupons à qui bon lui semblera. Les billets seront de douze livres et seront garantis par le sieur Agironi (médecin spécialiste) : la demoiselle Renard les délivrera elle-même, rue du Puits-qui-Parle, au Buisson ardent, et dans la grande allée du Palais-Royal, depuis une heure jusqu'à deux heures après midi, et après minuit.

A partir de ce moment, la chronique scandaleuse se tait sur son compte.

M. BOHMER (quart).

M. Bohmer, joaillier ordinaire de la reine, en 1785.

La *Correspondance secrète* (1785) signale son

élévation à ce poste, qui devait le conduire à la Bastille quelques mois plus tard.

Le sieur Aubert, joaillier de la couronne, ayant eu une attaque d'apoplexie qui l'a rendu paralytique de la moitié du corps, la reine a fait nommer à sa place le sieur Bohmer, époux de la fameuse Renard, ci-devant joaillier du roi de Pologne et ensuite de la Dubarry, dont la chute avoit failli le ruiner, ayant laissé à sa charge un superbe collier de chatons qu'elle lui avoit commandé et pour lequel il prétend avoir avancé au delà de 1,500,000 livres.

C'est précisément ce collier qui fut cause de la scandaleuse affaire à laquelle il donna son nom.

M. VAUDEPÈRE (quart).

Ce nom a échappé à nos recherches.

M^{me} DE GRANDVILLE (quart).

M^{me} de Granville était une femme galante qui avait eu son heure de célébrité, et dont les *Mémoires secrets* nous entretiennent fort longuement dès l'année 1772 :

M^{lle} de Granville, une des courtisanes du jour les plus célèbres, entretenue par M. de Jonville, maître des requêtes, a en sous-ordre M. le chevalier de Guer. Ces jours der-

niers, il s'est élevé une rixe entre eux, au point que l'amant a défiguré cette beauté de la manière la plus outrageante. Cela a fait un esclandre du diable dans le monde galant. La demoiselle est actuellement entre les mains des esculapes, et cela a donné lieu à un plaisant de répandre au Colysée, aux spectacles, aux promenades et autres lieux publics, le bulletin suivant. Il faut savoir, pour mieux l'entendre, que les deux médecins, Saint-Léger et Soullier, sont très renommés parmi les filles et absolument consacrés à leurs services.

« Aujourd'hui, 21 juillet 1772, nous, soussignés, médecins ordinaires consultants de la faculté d'Amathonte, Paphos, Cythère et autres lieux, nous étant transportés chez la demoiselle Granville, une des prêtresses en titre de ces îles, pour constater l'état où l'a réduite un amant furieux et jaloux, de ce requis par ladite demoiselle, avons constaté ce qui suit :

« Ayant fait lever l'appareil mis sur la face et sur la gorge... nous avons trouvé : 1° que ce visage céleste étoit dans un état méconnaissable, et horriblement défiguré par des griffes infernales ;

« 2° Que le feu de ses yeux qui lançoient des traits si sûrs, étoit noyé dans une humeur abondante et visqueuse ;

« 3° Que les fossettes du menton et des joues où les ris et les grâces se plaisoient à folâtrer, étoient absolument détruites et couvertes d'un sang caillé ;

« 4° Que sa bouche, siège de la volupté, que ses lèvres vermeilles... n'offroient en ce moment qu'une ouverture effroyable et délabrée... »

Nous sommes obligés d'arrêter le procès-verbal, qui entre dans bien d'autres détails où nous ne le suivrons pas. Il suffira de dire que l'infortuné maître des requêtes, malgré ce léger nuage, revint

à M^{lle} Granville, et deux ans après nous le voyons en présence d'un autre concurrent, officier aux gardes. Cette fois, il y eut rupture éclatante.

Le sieur Jonville, ruiné en grande partie par cette demoiselle, a voulu ravoir les 25,000 livres environ de lettres de change qu'il lui avoit faites. Celle-ci n'a point voulu les rendre. La contestation a été portée devant M. le lieutenant général de police. M. de Sartines n'a pas osé prendre sur lui d'ordonner la restitution du bien acquis, il a envoyé le plaignant au duc de la Vrillière, très expert en pareil cas. Le secrétaire d'État a eu la même délicatesse; il a soumis l'affaire au roi. Sa Majesté a rendu un jugement digne de Salomon. Le sieur Jonville a été débouté de sa demande en restitution. Le jeune monarque a décidé qu'il devoit être puni de son intempérance. Mais en même temps, pour la réparation du scandale public et pour l'honneur des mœurs outragées par le luxe insolent de la demoiselle Granville, elle a été condamnée à être rasée et enfermée au couvent de Sainte-Pélagie, maison de correction pour ses semblables.

Quelques jours plus tard, nous apprenons que « l'on ne croit pas que M. de Jonville soit obligé de se défaire de sa charge; on dit seulement qu'il est exilé à sa terre. La demoiselle Granville est déjà sortie de Sainte-Pélagie ».

En 1779, elle est citée, en termes peu flatteurs, dans une annonce de l'opuscule satirique auquel nous avons déjà fait quelques emprunts :

Plusieurs beaux et grands appartements à louer à l'hôpital général, par suite de la retraite des demoiselles Gran-

ville, Souck et Raucourt. S'adresser aux anciennes locataires, rue Vide-Gousset, etc.

Voici maintenant, d'après la *Correspondance secrète* (1779), une autre aventure dont elle fut l'héroïne :

Un officier aux gardes, débutant dans le monde, étant devenu fou des charmes de la demoiselle Granville, riche et fameuse courtisane, une belle fille, s'est avisé d'un expédient assez singulier pour entrer gratis dans les bonnes grâces de cette demoiselle... Sachant assez bien l'anglois pour ne point demeurer court, il a loué une des plus élégantes voitures, et sous le nom de milord Drakes, il a suivi la nymphe à l'Opéra, où il savoit d'un de ses domestiques qu'elle devoit aller mardi dernier. A la sortie du spectacle, il s'est fort empressé autour d'elle en demandant sa voiture, et ayant obtenu la permission de lui faire sa cour, il est monté devant elle dans un équipage fort leste et fort élégant. La sirène ou la harpie, si l'on veut, car elle est toutes les deux, ne doute point du tout de la qualité du personnage qui jouoit parfaitement son rôle. Milord se présente le lendemain matin, frac à l'angloise, coiffé en jockey, botté, et un petit fouet à la main. Sous l'espoir donné par les apparences, il est admis à être heureux. Il étoit question de souper le même soir ensemble et de prolonger, dans une ivresse de six mois de séjour à Paris, une liaison que la dame qualifioit du plus grand bonheur de sa vie. Il l'invite donc à un souper brillant qu'il donne à des compatriotes, à son hôtel du Colombier, faubourg Saint-Germain, où il loge, et part. Les dames de ce genre aiment à la folie ces soupers d'étrangers (c'est le mot technique), parce qu'elles savent qu'on y peut toujours faire d'une pierre deux coups, c'est-à-dire si l'on rate celui-ci, s'accrocher à celui-là, et

prendre à toutes mains. La voilà grosse du souper dont elle ne cesse de parler toute la journée, et rien ne manque à sa parure ni à son élégance. L'heure arrive, elle demande sa voiture et part. Mais quelle surprise ! Point de milord Drakes à l'hôtel (garni), personne de ce nom qui y ait jamais logé, point de souper de commandé, personne d'attendu. Elle voit bien qu'elle a été la dupe de milord. On ajoute à l'histoire qu'ayant trouvé le tour excellent, et l'acteur fort aimable, comme expert en rouerie qu'elle aime beaucoup, elle a été elle-même à sa recherche et que depuis qu'elle a découvert dans milord Drakes un fort jeune officier aux gardes, peu riche à la vérité, elle l'a pris pour greluchon en second, avec celui qui causa, il y a quatre ans, sa fameuse dissension avec M. de Jonville, maître des requêtes, et sa retraite à Sainte-Pélagie, pour les billets au porteur qu'elle lui avoit extorqués et qu'elle n'a jamais voulu lui rendre. Il nous semble, à nous, écrivain très impartial de cette très véritable histoire, qu'une personne aussi forte que M{lle} Granville sur l'article des précautions, devoit être un peu mieux sur ses gardes envers le roué qui l'a subtilisée. Mais on nous assure qu'il a de l'esprit comme un ange. C'est une raison et une excuse pour M{lle} Granville à qui, sans cela, je ne pardonnerois de ma vie un pareil *pot au noir*.

Il est fait mention d'elle, une dernière fois, dans la même *Correspondance*, en 1785. L'auteur, à cette date, passe en revue les principales « impures » du moment. Après avoir raconté que la Dervieux gagne beaucoup d'argent à donner à jouer, le nouvelliste ajoute :

Granville joue le même rôle et n'est pas moins heureuse

dans cette brillante carriére. Elle a tous les jeunes seigneurs et les plus jolies filles. L'amour, la musique, le jeu s'y succèdent tour à tour.

Elle demeurait rue Ventadour.

LOGE N° 11, 4 places.

M. LE PRINCE DES DEUX-PONTS (totalité).

Maximilien-Joseph, frère cadet du prince Palatin des Deux-Ponts, né en 1756, brigadier d'infanterie.
Ce jeune Allemand n'avait point traversé sans quelque danger les séductions parisiennes. Voici ce qu'en dit la *Correspondance secrète* (1785) :

> On parle beaucoup d'un enlèvement assez extraordinaire ; le prince Maximilien des Deux-Ponts est attaché depuis six ans à une madame Dupin, jadis maîtresse du duc de Choiseul et que le ministre avoit mariée à un riche Américain, dont elle est veuve avec 40,000 livres de rente. L'attachement du prince Maximilien pour cette dame est si constant et si réciproque, qu'il lui a fait refuser tous les partis qui se sont présentés. Pour lui, comme il est colonel au régiment d'Alsace et qu'il vient de quitter madame Dupin pour

se rendre à son régiment qui est à Strasbourg, la famille du prince et le gouvernement ayant appris que madame Dupin alloit voyager aussi du côté de l'Alsace, ont craint qu'ils ne fussent convenus de s'épouser secrètement, et madame Dupin, prête à partir, a été arrêtée et mise dans un couvent.

Quelques mois plus tard, la séparation est définitivement consommée :

Le prince Maximilien des Deux-Ponts est parti pour aller épouser une princesse de Hesse-Darmstadt ; il fixera pendant quelques années son séjour à Strasbourg. Vous savez quel étoit l'attachement de ce prince pour madame Dupin ; cette dame a été exilée et a donné caution de garder son exil.

Le prince demeurait boulevard Montmartre.

LOGE N° 12, 4 places.

M^{me} MESNARD (quart).

M^{me} Mesnard était, selon toute apparence, une personne de mœurs légères. Elle nous est connue par un épisode orageux de la vie de Beaumarchais.

Nous résumerons le récit intéressant et complet, avec documents à l'appui, qu'en a donné M. de Loménie, dans son ouvrage sur *Beaumarchais et son temps*.

M^{lle} Mesnard avait débuté à la Comédie-Italienne en 1770 avec un succès tempéré :

> Sa figure est d'une belle fille, dit Grimm dans sa *Correspondance littéraire*, mais non pas d'une actrice agréable. Mettez à souper M^{lle} Mesnard, fraîche, jeune, piquante, à côté de M^{lle} Arnoux, et celle-ci vous paroîtra un squelette à côté d'elle ; mais au théâtre ce squelette sera plein de grâce, de noblesse et de charme, tandis que la fraîche et piquante Mesnard aura l'air d'une gaupe. On a beaucoup parlé de la beauté de ses bras ; ils sont très blancs, mais ils sont trop courts.

En voilà assez pour nous apprendre que M^{lle} Mesnard était ce qu'on appelle une belle fille.

Elle était protégée par le duc de Chaulnes, qui fit faire son portrait par Greuze. Cette protection l'empêcha sans doute d'obtenir celle du duc de Richelieu. Elle ne fut pas reçue et renonça au théâtre. Rentrée dans la vie privée, elle tint une maison fort agréable, où des grands seigneurs se rencontraient avec des gens de lettres tels que Marmontel, Sedaine, Rulhière et Chamfort. Le duc de Chaulnes y introduisit Beaumarchais, pour lequel il avait une belle passion. Mal lui en prit, car il ne tarda pas à s'apercevoir que le nouveau venu était particulièrement distingué par la maîtresse de la maison. D'un caractère très violent, le duc fit à

Mˡˡᵉ Mesnard des menaces telles qu'elle dut prier Beaumarchais de discontinuer ses visites et se retira elle-même dans un couvent.

Lorsqu'elle en sortit, ayant définitivement rompu avec son protecteur trop jaloux, Beaumarchais redevint l'hôte assidu de sa maison. Mais quelques mois s'étaient à peine écoulés que le duc de Chaulnes, qui ne s'était pas résigné, se mit en tête de tuer Beaumarchais. Il le provoqua en duel, mais sans attendre qu'on allât sur le terrain, il se jeta sur lui, dans sa propre maison, l'épée à la main, blessa plusieurs domestiques, et ne fut désarmé qu'avec beaucoup de peine. A la suite de cette scène et pour éviter un duel, le duc fut envoyé à Vincennes et Beaumarchais au For-l'Évêque.

La correspondance publiée par M. de Loménie sur cet incident nous fait voir que Mˡˡᵉ Renard, bien vue de M. de Sartines, usa de son influence sur ce magistrat en faveur de Beaumarchais. Nous voyons aussi qu'elle n'avait pas cessé de craindre les retours de colère de son premier et fougueux amant. Aussi déclare-t-elle au lieutenant de police qu'elle est dans la résolution de prendre « le couvent pour partage ». Elle fut, en effet, conduite par un abbé Dugué, à qui M. de Sartines l'avait confiée, aux Cordelières de la rue de l'Ourcine, faubourg Saint-Marceau. Rendant compte à celui-ci de sa mission, le digne abbé ne paraît pas tout à fait rassuré :

J'ai laissé, dit-il, ces dames très bien disposées pour leur nouvelle pensionnaire, mais quelle disgrâce pour elle et

pour moi qui me suis si fort avancé, si la jalousie ou l'amour également hors de place, alloient jusqu'à son parloir faire exhaler leurs transports scandaleux ou leurs soupirs mésédifiants.

M. de Loménie avoue qu'il ne sait ce qu'est devenue M^{lle} Mesnard après cette phase tourmentée de sa vie. Il aurait pu trouver, dans la *Correspondance secrète* (1780) un épisode assez caractéristique. Nous le reproduisons :

M. Hugues, négociant de Marseille, se passionna très vivement, il y a quelques mois, pour les appas de M^{lle} Mesnard, et voulut tout sacrifier pour l'avoir (ce mot est technique dans le monde). Les billets au porteur étant en bon nombre dans son portefeuille, lui rendirent cette négociation amoureuse bien plus prompte que ne l'eussent fait les plus tendres billets doux. Le Provençal fut appelé, caressé dès sa première déclaration et, de ce moment, il fut ce que nous nommons vulgairement le *milord pot-au-feu* du logis. Bientôt la belle devint enceinte. Sur ces entrefaites, des affaires survenues ou concertées ayant obligé M. Hugues de se rendre à Marseille, il recommanda tendrement à sa dulcinée de ménager l'objet et le fruit de ses amours, et lui fit la promesse de 60,000 livres si elle accouchoit d'un garçon. Enfin le terme arriva et M^{lle} Mesnard mit au monde non pas un seul petit garçon, mais deux bien conditionnés. Ravie de l'aventure, elle se hâte d'en faire informer son généreux Provençal et lui représente que sa tendresse et ses largesses doivent s'accroître en proportion de ses peines et de sa création ; qu'en conséquence elle réclamoit le double de ses promesses. Mais l'absence, qui est le plus grand ennemi des jolies femmes, avoit calmé sans doute l'imagination de M. Hugues, car il lui a répondu qu'effec-

tivement il lui avoit promis 60,000 livres pour un enfant, mais que son engagement devenoit nul puisqu'il y en avoit deux. La demoiselle Mesnard, peu satisfaite de cette logique commerçante, veut avoir 120,000 livres et vient de menacer son ingrat adorateur de l'attaquer en justice, s'il persiste dans son refus. Comme la chronique scandaleuse assure que messire Caron de Beaumarchais étoit l'amant furtif de cette Laïs, lorsqu'elle appartenoit au duc de Chaulnes, on ajoute plaisamment que, par reconnoissance, il fabrique des mémoires en cas de poursuite.

M^{lle} Mesnard demeurait rue Bergère, n° 17.

M^{me} DAIGUEPERSE (quart).

M^{me} d'Aigueperse nous est moins connue que M^{lle} Mesnard. Nous n'avons à rapporter sur son compte qu'une anecdote qui nous la montre comme une femme intelligente et de ressource. C'est encore la *Correspondance secrète* (1779) qui nous la fournit :

> Un prince allemand, qui devoit beaucoup ici, vient d'hériter de 5 à 600,000 livres de rente, par la mort de son père. Les amis reviennent en foule autour de lui, et maintes filles qui se prétendent au nombre de ses créanciers, font beau tapage. Une demoiselle d'Aigueperse, autrefois dans l'opulence, aujourd'hui dans la misère, se présenta dernièrement chez Son Altesse qui ne la reconnoissoit plus. Comme cette belle n'a pas sa langue dans sa poche, elle mit tant de naturel et tant de pathétique dans sa déclamation, qu'elle en fit soupçonner la véracité aux assistants. Le prince avoit

justement ce jour-là très grande et très bonne compagnie. Bref la drôlesse intéressa et fit si bien qu'elle emporta avec elle en bijoux, contrats, etc., une bonne partie des sommes qu'elle avoit, disoit-elle, avancées à Son Altesse dans le temps de ses calamités.

Sa présence à l'Opéra, quelques années après cette aventure, permet de croire qu'elle avait su profiter de sa nouvelle fortune.

<center>Les deux autres quarts sont vacants.</center>

LOGE N° 13, 12 places.

M. LE PRINCE DE CONDÉ (totalité).

Louis-Joseph de Bourbon, prince de Condé, né en 1736, mort en 1818. Il fut le chef habile et courageux de la petite phalange d'émigrés connue sous le nom d'armée de Condé. On n'a pas oublié la fin tragique de son fils, en 1830, au château de Saint-Leu, ni le procès qui en fut la suite.

Il avait le cœur très occupé par une passion qui

le défendait sans doute contre les pièges des demoiselles de l'Opéra. Nous lisons, en effet, dans les *Mémoires secrets* (1774) :

On connoît l'attachement de M. le prince de Condé pour M^{me} la princesse de Monaco. On peut se rappeler qu'afin d'en jouir plus librement en 1771, il engagea le Parlement à reprendre son service interrompu et à juger le procès en séparation de cette dame, malgré toutes les protestations et oppositions de M. le prince de Monaco. Depuis, le prince de Condé a affiché scandaleusement son commerce d'adultère avec elle ; il l'a logée auprès de son nouveau palais, où il lui a fait construire un hôtel. Mais le roi vient de rompre ces liens criminels par son ordre signifié à M^{me} de Monaco de choisir un asyle dans un couvent. En vain son illustre amant s'est-il rendu sur-le-champ à Marly pour supplier Sa Majesté de retirer la lettre de cachet ; elle est restée inflexible et a répondu qu'elle aimoit l'ordre, les bons ménages, la conservation des mœurs, et qu'une femme ne vivant point avec son mari ne pouvoit rester dans le monde.

Cette rigueur excessive du jeune roi Louis XVI ne paraît pas avoir duré longtemps ; un mois plus tard, nous avons des nouvelles plus rassurantes des nobles amants :

La retraite de M^{me} la princesse de Monaco ne s'est point effectuée jusqu'aujourd'hui. On présume que Sa Majesté, dont le premier mouvement est très dur, mais qui revient facilement ensuite, aura eu égard aux représentations de cette dame que ses affaires obligent sans doute à rester

TROISIÈMES LOGES

dans le monde. Elle est actuellement à Chantilly, chez
M. le prince de Condé.

Le prince de Condé était lieutenant-général et
gouverneur du duché de Bourgogne.
Il habitait à Paris le Palais-Bourbon.

LOGE N° 14, 6 places

M. DEFONTAINE (quart).

M. Defontaine, ou mieux M. Fontaine, secrétaire
des commandements du duc de Chartres, au Palais-
Royal.

Mme DE LORME (quart).

Mme Guillot de Lorme, femme du receveur géné-
ral des finances de Paris.
Rue Neuve-de-Luxembourg, 33.

M. DE CHOUZY (moitié).

M. Mesnard de Chouzy, commissaire de la maison du roi et ministre plénipotentiaire auprès du cercle de Franconie.

Ce cumul de deux fonctions qui semblent peu compatibles est critiqué dans un passage des *Mémoires secrets* (août 1775) :

> On a été surpris qu'un ministre aussi sage que M. de Vergennes, aussi expérimenté et aussi porté à l'économie, eût créé, pour le sieur Mesnard de Souzy, une nouvelle place dans le corps diplomatique, sous prétexte de l'envoyer à Nuremberg, où il n'y a jamais eu besoin de négociateur. Mais on sait aujourd'hui qu'il a eu la main forcée à cet égard.

Il était associé libre de l'Académie des sciences.

Il fut condamné à mort le 29 germinal, an II, « comme convaincu d'être auteur et complice des conspirations qui ont existé contre la liberté du peuple. » Il avait soixante-quatre ans. Son fils, qui appartenait au service de la bouche, fut condamné le même jour et pour le même motif. Il était âgé de trente-cinq ans.

Mesnard de Chouzy demeurait rue Taitbout.

LOGE N° 15, 12 places.

LA VILLE (totalité).

Ce sont les échevins en fonctions qui, sans doute, représentaient la ville de Paris à l'Opéra.

Ces échevins étaient :

Desvaux de Saint-Maurice, écuyer, conseiller du roi, avocat en Parlement et receveur général des finances de Provence et de Bourgogne.
Rue Neuve-de-Luxembourg.

Pelé, écuyer, avocat en Parlement et ès conseils du roi.
Rue Sainte-Croix-de-la-Bretonnerie, 53.

Mercier, conseiller du roi en l'Hôtel de ville, banquier.
Rue Saint-Germain-l'Auxerrois, 17.

Cosseron, écuyer.
Rue Thibautodé.

Il faut y joindre :

Jollivet de Vanne, écuyer, avocat et procureur du roi et de la ville.
Rue de Bondy, près la porte Saint-Martin.

Veytard, écuyer, greffier en chef, conservateur des hypothèques.
A l'Hôtel de ville ;

Et Pussault, écuyer, chevalier de l'ordre du roi, receveur général.
A l'Hôtel de ville.

LOGE N° 16, 6 places.

M. TESSIER (totalité).

M. Tessier, commissaire de la maison du roi, a défrayé les nouvellistes du temps par ses infortunes conjugales, dont les *Mémoires secrets* (1771) nous donnent complaisamment le récit :

M. Teissier, intendant et contrôleur général des écuries et livrées de Sa Majesté, a une femme très laide, mais fort

galante. Elle est tombée amoureuse d'un jeune militaire, neveu de son mari, nommé de Vienne. Celui-ci a répondu à cette passion, mais à raison du lucre qui en résultoit. Le public a bientôt été imbu de cette intrigue; elle est devenue scandaleuse au point que l'époux instruit en a parlé à M^me Teissier, moins en jaloux qu'en homme sensé, qui ne veut pas être l'objet de la risée générale. Sa femme a trouvé mauvaise la semonce; elle en a porté ses plaintes à de Vienne. Un jour qu'elle étoit à l'Opéra, dans sa loge avec ce galant, le mari étant survenu, le petit maître a entrepris son très cher oncle, l'a tancé ouvertement. La scène s'est échauffée. M^me Teissier a pris fait et cause pour le neveu, et le bonhomme, confus, après avoir défendu à ce dernier de paroître chez lui, a été obligé de s'en aller, pour éviter l'éclat fâcheux d'une telle scène. La femme, furieuse, n'a point voulu rentrer ce soir chez son mari, elle s'est retirée chez un parent, qui l'a accueillie pour la nuit, mais lui a déclaré que ce ne seroit pas pour longtemps, qu'elle avoit grand tort et qu'il falloit retourner dans la maison conjugale. C'est ce qu'elle a fait, mais elle a depuis lors des vapeurs effroyables. Elle ne veut point que son mari approche d'elle et annonce qu'elle mourra, s'il ne lui est plus permis de voir l'objet de ses désirs. D'un autre côté, M. de Vienne, qui trouve de l'aventure un grand vuide dans sa bourse, nourrit cette passion par des billets secrets, par des apparitions fréquentes sous les fenêtres de cette Dulcinée. Le mari, à qui son neveu a menacé de couper les oreilles, n'ose sortir à pied et même en carrosse, de peur d'être arrêté par un tel étourdi, et ces trois personnages font aujourd'hui la fable de la cour et de la ville.

M. Tessier demeurait rue Poissonnière.

QUATRIÈMES LOGES

CÔTÉ DE LA REINE

LOGE N° 1, 4 places.

M. LE MARQUIS DE CHOMEL (quart).

Le marquis de Chomel demeurait rue Traversière-Saint-Honoré.

M. DE LA BARRE-GAUTIER (quart).

Personnage qui nous est demeuré inconnu.

M. CHÉNON (quart).

Il y a deux commissaires de police du nom de Chènon, et le garde des archives de la Bastille. Ce dernier fut mis en cause par Cagliostro, qui

avait été incarcéré à la Bastille lors du procès du collier. Cagliostro accusait Chénon de ne point lui avoir fidèlement restitué ses papiers. Il y eut des mémoires de part et d'autre.

<center>Le quatrième quart est vacant.</center>

<center>**LOGE N° 2, 6 places.**</center>

<center>M. BRUN (quart).</center>

M. Brun, banquier.
Rue Thévenot, 24.

<center>M. LE COMTE CHARLES (LAVAL) (quart).</center>

Le comte Charles (Laval). — Sur la liste de 1784-85, le comte Charles seul, et sur celle de l'année suivante, généralement plus exacte, le comte Charles, M. de Laval. Il y aurait eu deux locataires associés pour ce quart de loge.

Nous ne connaissons point le comte Charles. Quant à la famille Laval, elle compte beaucoup de membres. Il y avait aussi un banquier de ce nom.

Rue de Richelieu, 18.

M. CHASTEL (quart).

M. de Chastel, trésorier général de l'artillerie et du génie.

Rue des Francs-Bourgeois, au Marais.

M. BRUN (quart).

Seconde location de ce banquier.

LOGE N° 3, 8 places.

M^{me} DE MOREAU (moitié).

M^{me} de Moreau, M^{me} de Moriau, M^{me} de Morsau, tels sont les noms de cette abonnée sur nos trois listes. Nous pensons que le nom véritable est M^{me} de Morsan.

Rue de Verneuil, 51.

Mme DUPIN (quart).

Mme Dupin aînée était l'une des filles naturelles du financier Samuel Bernard. Elle épousa M. Dupin, déjà veuf et père d'un fils qui fut connu sous le nom de Francueil, et que nous allons rencontrer. Jean-Jacques Rousseau fut son hôte. Elle écrivait, et Mme George Sand loue beaucoup un petit traité du *Bonheur* de sa composition.

Son mari mourut en 1769; elle lui survécut plus de trente années, et mourut presque centenaire à Chenonceaux en 1800.

Mme DE LA COUSSY (quart).

Mme de la Coussy, de la Cousey ou de la Couscy. — Nous ne trouvons ce nom sous aucune des trois formes que lui donne le copiste.

LOGE N° 4, 8 places.

M^me MONNEREAU (quart).

Nous ne connaissons de M^me Monnereau que son adresse. Elle demeurait rue des Petits-Augustins, 22.

M^me LEPRESTRE (quart).

Nom qui nous est resté inconnu.

M. MONNEREAU (quart).

Le chevalier Monnereau.
Rue des Petits-Augustins, 22.

Le quatrième quart est vacant.

LOGE N° 5, 6 places.

LOGE N° 6, 6 places.

LOGE N° 7, 6 places.

Ces trois loges n'ont point d'abonnés. Elles étaient sans doute réservées pour la location journalière. Il en était de même des loges portant les n°s 8, 9, 10 et 11 qui ne figurent pas sur l'état.

LOGE N° 12, 6 places.

M. DHUGUES (quart).

Le comte Hugues de Cesselles; c'est une nouvelle location.

M. DE CHOISY (quart).

M. de Choisy, ou, sur les listes suivantes, M^{me} Deshoisy et M^{me} d'Herissy de Choisy.

Ce nom de Choisy est assez commun à cette époque, et il n'est pas facile de découvrir l'identité de cette locataire.

M^{me} LA MARQUISE DE FAVONS (quart).

La marquise de Javons ou de Favons nous est également inconnue.

Le quatrième quart est vacant.

LOGE N° 13, 8° places.

M. DE BLOZEVILLE (quart).

Le vicomte de Blosseville.
Rue de l'Université, 6.

M. LESÉNÉCHAL (quart).

M. Lesenéchal, l'un des administrateurs des Domaines.
Rue du Temple.

M{me} LA MARQUISE DE VILLERS (quart).

La marquise de Villers demeurait cul-de-sac Notre-Dame-des-Champs.

M. BIOCHE (quart).

M. Bioche, conseiller au Châtelet, grand audiencier de la grande-chancellerie.
Rue Saint-André-des-Arts, 46, vis-à-vis la rue Contrescarpe.

LOGE N° 14, 6 places.

M. DEPREMENIL (quart).

M. Depremenil, de Freninville ou de Premenil. — Nous pouvons voir sous ce nom ou M. de Fre-

minville, trésorier général, que nous avons rencontré plus haut, ou Duval d'Esprémesnil, conseiller au Parlement, de la deuxième des enquêtes. On sait le rôle bruyant que joua ce magistrat dans les démêlés de la Cour ou le Parlement pendant les dernières années de la monarchie. Il fut membre de l'Assemblée nationale, et mourut sur l'échafaud en 1794.

Rue Bertin-Poirée.

M. DE MUSSEY (quart).

Aliot de Mussey, fermier général.
Rue des Mathurins, au coin de celle de l'Arcade.

M^{me} DE MOULAINE (quart).

M^{me} de Moulaine nous est inconnue.

Le quatrième quart est vacant.

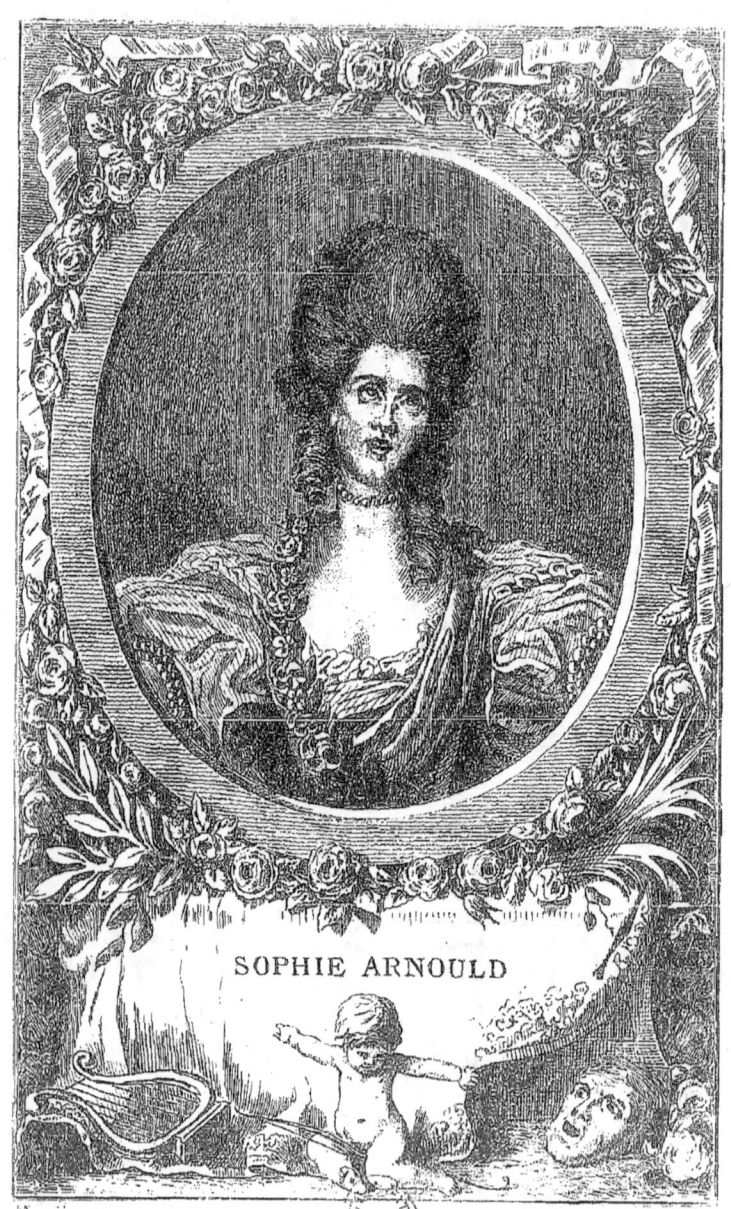

Les quatre loges qui suivent ont la dénomination spéciale de

LOGES DERRIÈRE LE PARADIS

LOGE N° 1, 6 places.

M. DE SAINT-MARTIN (quart).

C'est le commandeur de Saint-Martin que nous avons vu plus haut, inséparable de l'ambassadeur de Malte.

M. L'AMBASSADEUR DE MALTE (quart).

Le bailli de Breteuil; nouvelle location.

M. LE MARQUIS DE MONTFERRIER (quart).

Le marquis de Montferrier; nous ne connaissons que M. de Montferrier, député du Languedoc pour le commerce.
Rue Sainte-Apolline.

M. DE BAR (quart).

M. de Bard, commissaire de la maison du roi, secrétaire des commandements de Monsieur.
Rue Bergère, 28.

LOGE N° 2, 4 places.

M. DU BUAT (totalité).

Le comte Dubuat-Nançay, auteur d'ouvrages politiques, et notamment d'un pamphlet contre le livre de Necker, sur l'administration des finances. Il avait été dans la diplomatie.

Parlant des brochures qui paraissaient contre le contrôleur général, la *Correspondance secrète* (1785) cite dédaigneusement celle de notre abonné :

Un M. de Buat vient d'en faire paroître une nouvelle, qui est d'une platitude inconcevable. Il suffira, pour en donner une idée, d'en rappeler le résultat. M. de Buat dit qu'en suivant le système de M. Necker, on feroit de la France

une monarchie démocratique ou une monarchie fédérale qui finiroit par détruire toute autorité monarchique.

Il nous semble qu'il n'a pas été si mauvais prophète.

LOGE N° 3, 4 places.

M. GAUDOT DE LA BRUÈRE (quart).

M. Gaudot de la Bruère, conseiller honoraire du roi.
Rue du Bouloi, 35.

M. DELACOUR (quart).

M. De la Cour ou De Cour. — Nous n'avons pas trouvé ce nom.

M. DESALABERY (quart).

Charles-Victoire-François de Salabery, président à la chambre des comptes, depuis 1750. C'était un

magistrat assez mondain. Nous le voyons, en 1768, jouant la comédie sur le théâtre des demoiselles Verrières, deux femmes galantes qui tenaient grand état à ce moment. Il remplissait le rôle du valet dans *les Surprises de l'Amour,* de Marivaux.

Il demeurait rue de la Ville-l'Évêque.

Il fut, sous la Révolution, juge de paix et officier municipal de la ville de Blois. Il fut condamné à mort le 12 germinal, an II, « comme convaincu d'avoir entretenu des correspondances et des intelligences contre-révolutionnaires, tendantes à faire livrer la ville de Blois aux rebelles de la Vendée ». Il avait soixante-deux ans.

M. DUCLUSELLE (quart).

M. Ducluzel serait, d'après une autre liste, Mme la comtesse de Cluzelles.

Le nom exact paraît être la comtesse Ducluzel, rue Neuve-des-Capucines, 19.

QUATRIÈMES LOGES

LOGE N° 4, 6 places.

M. DE MONTIGNY (quart).

M. Chartraire de Montigny, trésorier général des États de Bourgogne.
Rue Vivienne, 29.

M. DE LA POTERIE (quart).

M. de la Poterie.
Rue Royale-Saint-Antoine, 2.
Il y a aussi le marquis de la Poterie, lieutenant général.
Rue de Surenne, 3.

M. DE MONTIGNY (quart).

Seconde location.

M. DE LA POTERIE (quart).

Seconde location.

QUATRIÈMES LOGES
CÔTÉ DU ROI

LOGE N° 1, 4 places.

M. DE BLOIS (totalité).

M. de Blois, avocat au Parlement.
Rue du Battoir.

LOGE N° 2, 6 places.

M. DE ROMÉ (quart).

Deux personnes du nom de Romé périrent sur l'échafaud en 1794 : Guillaume-Jérôme de Romé, « ex-noble et capitaine au ci-devant régiment de

Beauvoisis, comme conspirateur, s'étant trouvé aux Tuileries à la journée des poignards »; et Albert-Marie de Romé, général de brigade, « convaincu d'avoir entretenu des intelligences tendantes à livrer aux révoltés de la Vendée la ville de Blois ».

Le marquis de Romé demeurait rue du Houssaye.

M. LE COMTE DHOUDENARDE (quart).

Dans un pamphlet intitulé : « Bibliothèque des dames de la cour (décembre 1783), » nous rencontrons, parmi les ouvrages imaginaires qui y sont indiqués :

L'abus de la galanterie, par M^{mes} de Matignon, de la Châtre, d'Oudenarde et Dudreneuc.

M. DE BATINVILLIERS (quart).

Ce nom nous est resté inconnu. Il faut lire sans doute de Ballainvilliers.

M. de Ballainvilliers était intendant du Languedoc et maître des requêtes, de 1779.

Place des Victoires, 13.

M. DU BOSQUET (quart).

Deslacs du Bosquet, marquis d'Arcambal, colonel propriétaire de la légion corse. Sa femme était cousine de M^me de Genlis, qui en parle dans ses *Mémoires*.
Rue des Filles-Saint-Thomas, 15.

LOGE N° 3, 8 places

M^me DUPIN (quart).

C'est une nouvelle location de M^me Dupin de Francueil, ou de sa belle-mère, M^me Dupin.

M. DUPIN (quart).

Claude-Louis Dupin de Francueil, né à Châteauroux en 1706. Il était fils de Claude Dupin, fermier général, mort en 1769.

Il fut marié deux fois. Il épousa en secondes noces, à l'âge de soixante-deux ans, Aurore de Saxe, fille naturelle du maréchal et de la demoiselle Verrière, de l'Opéra. Nous ajouterons quelques traits au portrait que nous avons déjà donné de lui :

M. Dupin de Francueil, dit dans ses *Mémoires* Mme George Sand, sa petite-fille, était l'homme charmant par excellence comme on l'entendait au siècle dernier. Il n'était point de haute noblesse, étant fils de M. Dupin, fermier général, qui avait quitté l'épée pour la finance. Lui-même était receveur général à l'époque où il épousa ma grand'mère (1777). C'était une famille bien apparentée et ancienne, ayant quatre in-folio de lignage bien établi par grimoire héraldique avec vignettes coloriées fort jolies. Quoi qu'il en soit, ma grand'mère hésita longtemps à faire cette alliance, non que l'âge de M. Dupin fût une objection capitale, mais parce que son entourage, à elle, le tenait pour un trop petit personnage à mettre en regard de Mlle de Saxe, comtesse de Horn. Le préjugé céda devant des considérations de fortune, M. Dupin étant fort riche à cette époque. Pour ma grand'mère, l'ennui d'être séquestrée au couvent dans le plus bel âge de la vie, les soins assidus, la grâce, l'esprit et l'aimable caractère de son vieux adorateur, eurent plus de poids que l'appât des richesses. Après deux ou trois ans d'hésitation, durant lesquels il ne passa pas un jour sans venir au parloir déjeuner et causer avec elle, elle couronna son amour et devint madame Dupin.

De ce mariage naquit, neuf mois après, un fils qui fut un brillant officier, mais dont le principal mérite sera d'avoir donné le jour à Mme George Sand.

Receveur général du duché d'Albret, M. Dupin passait, avec sa femme et son fils, une partie de l'année à Châteauroux. Ils habitaient le vieux château qui sert aujourd'hui de local aux bureaux de la préfecture. M. Dupin, qui avait cessé de s'appeler Francueil depuis la mort de son père, établit à Châteauroux des manufactures de drap, et répandit, par son activité et ses largesses, beaucoup d'argent dans le pays. Il était prodigue, sensuel et menait un train de prince. Il avait à ses gages une troupe de musiciens, de cuisiniers, de parasites, de chevaux et de chiens, donnant à pleines mains au plaisir, à la bienfaisance ; voulant être heureux et que tout le monde le fût avec lui.

Sa connaissance avec les demoiselles Verrière était déjà ancienne quand il épousa Aurore. Nous le voyons, en effet, dès 1763, faire exécuter chez ces demoiselles, qui avaient un très élégant théâtre d'amateurs, un opéra intitulé *la Courtisane amoureuse*, dont Colardeau, le poëte de la maison, avait fait les paroles.

Il mourut en 1787.

Il demeurait rue du Roi-de-Sicile, 15.

M. LAVAL (quart).

M. Laval, banquier.
Rue de Richelieu, 18.

M^{me} DE FURCY (quart).

Nous avons déjà rencontré M^{me} Furcy.

QUATRIÈMES LOGES

LOGE N° 4, 4 places.

LOGE N° 5, 6 places.

LOGE N° 6, 6 places.

LOGE N° 7, 6 places.

Ces quatre loges sont sans locataires et réservées sans doute, comme celles du côté de la reine et celles portant les n°° 8, 9, 10 et 11, pour le public de tous les jours.

LOGE N° 12, 6 places.

M^{lle} ESTHER (quart).

M^{lle} Esther faisait partie des chœurs de la danse depuis 1782. Elle avait 600 francs d'appointements et 100 francs de gratification.

Elle demeurait rue Poissonnière, après le boulevard, maison de M. Bocquet.

M. Bocquet était attaché aux Menus à titre d'inspecteur général des habillements et décorations.

Les trois autres quarts sont vacants.

LOGE N° 13, 6 places.

M. LENOIR (totalité).

M. Lenoir, conseiller d'État, lieutenant général de police, exerça ses fonctions avec beaucoup de distinction jusqu'en 1785. On disait de lui qu'il était un magistrat éclairé et éclairant, car on lui doit, entre autres innovations heureuses, l'éclairage continu des rues de Paris. Il succéda à M. Bignon, comme bibliothécaire du roi. Né en 1732, il mourut en 1807, n'ayant pour toute ressource qu'une pension de 6,000 francs sur le Mont-de-Piété.

Il jouissait d'une loge gratuite. Sur la liste de 1785-86, il paye la location de 1,800 francs, sans doute parce qu'il avait cessé les fonctions qui lui donnaient droit à la faveur d'une loge gratuite.

Rue des Capucines, 11.

L'architecte de la salle s'appelait aussi Lenoir, et si ce n'est point de lui dont il est ici question, il est remarquable qu'on ne le trouve ni sur la liste des abonnés, ni sur celle des entrées.

LOGE N° 14, 8 places.

M. FAUVEAU (quart).

M. Fauveau.
Rue de la Feuillade, 3.

M^{me} DELLINGÈRE (quart).

Nous n'avons point de renseignements sur cette abonnée.

Les deux autres quarts sont vacants.

LOGES DERRIÈRE LE PARADIS

LOGE N° 1, 6 places.

M. PASQUIER (quart).

M. Pasquier de La Haye, secrétaire des commandements de Madame.
Rue Poissonnière.

M. LE COMTE DE SCEPEAUX (quart).

Le comte de Scepeaux, gentilhomme d'honneur de Monsieur.
Rue du Doyenné, 12.

M. PASQUIER (quart).

Seconde location.

M. LE COMTE DE SCEPEAUX (quart).

Seconde location.

LOGE N° 2, 4 places.

M. DEMONVILLE (totalité).

M. de Monville était un type assez original, comme on en peut juger par la notice suivante que lui consacrent les *Mémoires secrets* (1781) :

M. de Monville est un riche particulier de cette capitale qui, comblé de tous les dons de la nature, y a joint tous les talents que l'art pouvoit lui procurer et pourvu ainsi des diverses choses capables de rendre un homme heureux, est cependant le plus ennuyé mortel de France. Quoi qu'il en soit, il supporte ce fardeau et le secoue autant qu'il peut. Pour se distraire, il a choisi une de ses possessions intitulée *le Désert*. C'est un lieu à l'extrémité de la forêt de Marly, où il a prodigué les merveilles dans le genre des jardins anglois. Le plus curieux morceau de cette Thébaïde est aujourd'hui son château à la chinoise, parce qu'il est dans un genre neuf et parfaitement conforme aux rapports des divers voyageurs qui ont été sur les lieux. Il fait travailler actuellement à deux bâtiments plus originaux et piquants par leur bizarrerie; l'un est une maison dans un fust de colonne, l'autre est une porte en rocher. *Le Désert,* quoiqu'à six lieues de Paris, est devenu l'objet des promenades des amateurs, mais on n'y entre qu'avec un billet de M. de

Monville, qui ne le refuse point aux gens honnêtes. La reine y est allée plusieurs fois et s'y plaît beaucoup.

Voici, d'après la *Correspondance secrète*, (1782) une autre description de cette *folie :*

On y parvient par une grille faite à l'imitation de celle de Montesinos de Don Quichotte. De là les bocages, les villages, les prairies, les ruisseaux, les ponts, les aqueducs, les réservoirs, les étables, les cavernes, les ruines, les statues, les labyrinthes, les parterres, les treillages et les surprises de toutes espèces sont distribués sous tant de points de vue naturels, que leur ensemble annonce une véritable féerie. Mais ce qu'on ne peut concevoir, c'est que l'auteur, après avoir mis tant de goût dans l'ordonnance générale, ait eu la bizarrerie de placer l'habitation principale dans la base d'une colonne de 75 pieds de diamètre, où il a pratiqué huit appartements complets dont les jours sont formés dans les canelures du fust à demi rompu. On s'est extasié sur un pareil tour de force ; on a regardé cette idée comme neuve et hardie ; la stupéfaction ouvre la bouche bien grande et s'écrie : Ah ! que c'est beau ! La saine critique dit tout bas : Ah ! que c'est bête !

M. de Monville brillait encore par d'autres talents qui ne démentaient pas sa réputation d'originalité :

Le sieur de Monville, financier très renommé par son luxe et par ses prodigalités, ne l'est pas moins par son adresse à tous les exercices du corps. Il s'est exercé depuis quelque temps à tirer de l'arc à la manière des sauvages et à tirer avec des flèches. Il s'y est perfectionné au point de faire les gageures les plus fortes. M. le duc de Chartres lui ayant fait l'honneur de parier contre lui qu'il ne tueroit pas en dix coups un faisan au vol, le jour de l'expérience a été

indiqué la semaine dernière au bois de Boulogne, à la Muette. Un grand concours de spectateurs s'y est rendu, et du premier coup le chasseur a percé l'oiseau. Il a manqué les neuf autres coups.

Il est intéressant de suivre les vicissitudes de la singulière création de M. de Monville :

C'est à partir de 1775 qu'il commença son œuvre en achetant un village tout entier, terres et habitations. En 1785, il traita avec la ville de Saint-Germain pour être autorisé à avoir chez lui une pièce d'eau à perpétuité, au moyen d'une prise sur les acqueducs qui traversent la propriété et qui remontent à Louis XIII.

Il vendit son domaine, en 1792, à un Anglais nommé Disney Fytche. Celui-ci, en sa qualité d'Anglais, fut exproprié par Napoléon. Vendue comme bien national en 1811, la propriété fut achetée aux enchères par M. Le Bigre de Beaurepaire qui en exploita les bois. Elle fut ensuite restituée, moyennant le paiement d'une soulte, à la fille de Disney Fytche, M^me Hillary, en 1817 ou 1818.

Cette dame fit de grandes dépenses dans la propriété pour la réparer et l'embellir. De ses mains, elle passa dans celles de M. Denis, ancien notaire à Saint-Germain, qui faisait commerce de biens et qui, en attendant un acquéreur, la laissa plusieurs années en souffrance.

En 1837 ou 1838, elle fut achetée par Bayard, l'auteur dramatique, qui la restaura et la conserva jusqu'à sa mort, arrivée en 1852.

A cette époque, l'existence de mineurs provoqua une liquidation. M^me veuve Bayard acheta la propriété et la remit en vente à plusieurs reprises sans trouver d'acquéreurs. Le mauvais état des chemins en rendait alors l'accès très difficile, sinon impraticable.

En 1856, elle fut achetée par M. Frédéric Passy, qui la possède actuellement et qui a fait exécuter d'importants travaux de drainage et d'assainissement, ouvert de nouveaux points de vue et amélioré les voies de communication.

Ces renseignements, empruntés aux titres de propriété, m'ont été fournis par mon collègue et excellent ami Paulian, l'un des gendres de M. Frédéric Passy. Il est heureux que la folie-Monville ait ainsi traversé tout un siècle aussi agité sans être mutilée, dépecée et détruite, et qu'elle soit enfin tombée dans les mains d'un homme de goût et d'un homme d'esprit.

LOGE N° 3, 4 places.

M. FORNIER (totalité).

M. Fornier, probablement Fournier, receveur général.

Rue des Bons-Enfants, 4.

LOGE N° 4, 6 places.

M{me} LA COMTESSE DE SALLES (quart).

La comtesse de Salles.
Au Louvre.

M. RANDON DE LA TOUR (quart).

M. Randon de la Tour, trésorier général des maisons et finances du Roi et de la Reine.
Rue Louis XV.

M. LE VICOMTE DE VASSAN (quart).

Le vicomte de Vassan.
Rue Saint-Claude, 10.
La marquise de Mirabeau, la mère du célèbre tribun, était de la famille de Vassan.

M. RANDON DE LA TOUR (quart).

Nouvelle location

CINQUIÈMES LOGES

CÔTÉ DE LA REINE

LOGE N° 1, 6 places.

M. LE VICOMTE DE CHOISEUL (quart).

Le vicomte de Choiseul-Meuse, fils du comte de Choiseul-Meuse, maréchal de camp; il était très mêlé à toutes les intrigues du « tripot de l'Opéra. »

Il est l'auteur du madrigal suivant, qui a de l'agrément, mais auquel on peut reprocher un titre plus long que la pièce elle-même :

Vers à une jeune dame de la cour, à qui l'on a envoyé le jour de l'an, pour étrennes, des tablettes. En les ouvrant, elle y a lu le quatrain suivant :

> Heureux qui sur ces tablettes
> Par vous inscrit se verra;
> Sur les siennes moins discrètes
> Plus heureux qui vous mettra.

Il demeurait rue Saint-Honoré, 400.

Mme DU FRESNOY (quart).

Mme Dufrenoy, qui a laissé un nom dans les lettres, et dont les *Élégies* eurent un grand succès sous l'Empire, était la femme d'un riche procureur au Châtelet, qui avait été l'homme de confiance de Voltaire. Elle mourut en 1825.

Le notaire Duclos Dufresnoy brillait aussi à cette époque par son luxe et son goût pour les arts. Il possédait une belle collection de tableaux de l'école française. Il fut membre des États-Généraux pour Paris et mourut sur l'échafaud.

Il demeurait rue Vivienne, 18.

M. DE ROMÉ (quart)

Le marquis de Romé; c'est une nouvelle location.

M. LE VICOMTE DE CHOISEUL (quart).

Seconde location.

LOGE N° 2, 6 places.

M. PERRIN (quart).

M. Perrin, avocat aux conseils, censeur royal. Rue de Grammont, 8.

M. LE VICOMTE DE CHOISEUL (moitié).

Nouvelle location.

M. DE ROMÉ (quart).

C'est aussi une nouvelle location du marquis de Romé.

LOGE N° 3, 4 places.

M. DAUDREUIL (quart).

M. Daudreuil, nom qui nous est resté inconnu.

M. CHOMEL (trois quarts).

Le marquis de Chomel, nouvelle location.

LOGE N° 4, 4 places.

M. DE CAZE (quart).

M. de Caze, maître des requêtes, avait eu, quelques années auparavant, une aventure qui fit grand

bruit et qui est racontée, sous la forme d'une *nouvelle*, dans le 10ᵉ volume de l'*Espion anglais*. Nous devons nous borner à en faire quelques extraits :

Le jeune Zeac, fils d'un fermier général, maître des requêtes depuis peu, se trouvoit sous la direction de Mᵐᵉ de Luchat (de Chalut), épouse d'un confrère du père de son élève. Le poëte Martalmon (Marmontel), renommé pour ses vigoureux talens dans la carrière amoureuse, devenu sexagénaire, faiblissoit considérablement, et, obligé de se pourvoir lui-même de quelque jeune Sunamite qui le regaillardît, venoit de la quitter et de se marier à une demoiselle charmante. La vieille Ariadne, furieuse, s'étoit portée d'abord à des excès de la rage la plus effrénée. Revenue à elle, son propre intérêt l'avoit déterminée à ne pas se décrier elle-même par un éclat scandaleux et à se réduire à un rôle que l'âge nécessitoit. C'étoit une grosse brune, réparant avec le secours de l'art les outrages du temps, encore appétissante pour quiconque n'y regarde pas de si près, et très propre à encourager merveilleusement la timidité d'un novice.

Cependant le jeune maître des requêtes ne tarda pas à lui échapper. Il s'éprit de Mˡˡᵉ Lefevre, actrice de la Comédie-Italienne, qui venoit d'épouser Dugazon, de la Comédie-Française. Pour se rapprocher de l'objet nouveau de sa passion, il introduisit le mari d'abord, puis la femme ensuite dans la maison paternelle, sous prétexte de jouer la comédie et de renforcer par leurs talents ceux de la troupe bourgeoise qui s'exerçoit chez le fermier général. L'intrigue se noua de cette façon, mais

l'Ariadne, comme l'appelle le nouvelliste, en eut bientôt vent; elle confessa le jeune homme et, par une résignation feinte, elle obtint des aveux complets. L'heure de la vengeance ne tarda pas à sonner. Une lettre anonyme instruisit le mari de l'atteinte portée à son honneur.

Le sieur Dugazon devoit aller le lendemain matin faire la répétition d'une parade chez M. Zeac; il prend une résolution violente et attend avec impatience l'aurore pour l'exécuter. Il se rend en diligence à l'hôtel du magistrat; il monte dans sa chambre, il le trouve au lit et lui fait écarter son domestique sous prétexte d'une commission éloignée. Resté seul avec le maître, il va fermer la porte, puis, furieux, égaré, il revient sur lui un pistolet à la main : « Cruel, s'écrie-t-il, tu me rends le plus malheureux des hommes, tu me ravis le cœur d'une femme qui faisoit ma félicité; je ne veux pas du moins que tu conserves aucun monument de ma honte ; il faut me remettre à l'instant son portrait et ses lettres, ou je te brûle la cervelle. »

Le Robin, qui ne s'attendoit pas à voir substituer une tragédie à une parade, se lève, et toujours docile au pistolet, se rend à son secrétaire ; il en tire les lettres et le portrait. Dugazon s'en empare, puis il oblige Zeac de s'agenouiller et de recevoir sur le derrière quelques coups d'une houssine légère qu'il tenoit en entrant par contenance, en ajoutant : « Voilà le châtiment qui convient à un écolier, mais pour que vous ne puissiez en disconvenir, j'exige que vous m'en donniez un certificat. » Il lui fait en même temps écrire ces mots : « Je me repens d'avoir cherché à déshonorer la couche de M. Dugazon ; je me suis soumis à la punition que je méritois, et pour témoigner de ma récipiscence, j'ai signé le présent de ma main. »

Alors le reconduisant de nouveau avec le pistolet, il le fait se recoucher; il gagne la porte à reculons; il la ferme à double tour et s'en va.

Nous abrégeons la fin de l'histoire, où l'on voit Zeac se précipitant à sa fenêtre et criant à ses domestiques d'arrêter Dugazon, celui-ci riant et applaudissant comme s'il s'agissait d'une scène de comédie, et se retirant sans être inquiété; enfin, M^me de Chalut, informée par un laquais aposté de toutes les circonstances de l'affaire, et la colportant dans tout Paris.

Nous retrouvons un peu plus tard le maître des requêtes sous un aspect moins ridicule, sinon plus heureux :

On peut se rappeler, lisons-nous dans les *Mémoires secrets* (novembre 1780), les fâcheuses aventures que procura l'année dernière à M. Caze sa passion aveugle pour madame Dugazon. Il paroît qu'il n'en est pas guéri. Depuis peu, ce jeune maître des requêtes, étant à la Comédie italienne, a trouvé mauvais qu'un M. Dulau, officier aux gardes, critiquât durement l'actrice dont il s'agit. Il en est résulté une rixe dans laquelle le magistrat a reçu d'un coup d'épée si grave qu'il a fallu le saigner onze fois. Il va mieux, se soutenant à peine, et à l'aide de deux écuyers, il sembloit par sa sortie prématurée se faire un triomphe de sa blessure dans le public qui l'entouroit en effet comme un héros d'amour fort rare aujourd'hui.

La *Correspondance* de Grimm cite un billet adressé à M. Caze par une demoiselle Justine (1781) :

Je t'attends demain de bonne heure; le mien est de te voir. Mon chouchou te fait des mines, mais ce ne sont pas celles du Pérou, car je suis sans le sou.

Il demeurait rue des Champs-Élysées.

M. DE ROMÉ (quart).

Le marquis de Romé; c'est encore une location nouvelle de ce dilettante forcené.

M. ADEL (quart).

Nous ne trouvons que le nom d'Adet, porté par un avocat et deux médecins.

M. LE COMTE D'HULLY — M. LAVAL (quart).

Le comte d'Hully. — Ce nom nous a échappé; il est probablement incomplet. M. Laval, banquier, figure déjà plus haut.

LOGE N° 5, 4 places.

———

M. AUCANNE (totalité).

M. Aucanne nous est connu par un passage de la *Correspondance secrète* (1780) :

Un jeune et riche Américain, nommé Aucane, l'un de nos petits maîtres les plus élégants, et très répandu à ce titre dans le cercle de nos femmes galantes, s'est avisé, à leur exemple, d'établir des jeux de hasard (*la belle* et la *bouillotte*) dans sa maison, et de les y maintenir malgré les défenses qui lui en ont été faites à diverses reprises. On vient de l'exiler à trente lieues de Paris.

Cette éclipse forcée ne fut pas de longue durée. Quelques semaines plus tard, on nous annonce son retour :

On ne peut que s'applaudir de vivre sous un gouvernement dont la maxime équitable est de compenser, dans sa sévérité, la punition et la faute. M. Aucane doit s'en féliciter. Ce jeune Américain, exilé par lettre de cachet, pour avoir inconséquemment permis à ses connaissances et à ses amis de se réunir dans sa maison pour y perdre leur argent, est de retour dans cette capitale. Il faut croire que cette légère correction le rendra plus circonspect à l'avenir.

LOGE N° 6, 4 places.

M. DAUDREZELLE (quart).

M. Nouette d'Audrezel, trésorier général des invalides de la marine.
Rue des Petites-Écuries-du-Roi.
Il y a aussi le marquis d'Andrezelles.
Rue Saint-Claude, 10.

M. DELABORDE (quart).

M. de la Borde; nouvelle location du fameux banquier, ou de son homonyme, le fermier général et compositeur de musique.

M. DE LA CONTEMINE (quart).

M^{me} de la Condamine; c'est ainsi que ce nom doit être rectifié d'après la liste de 1785-86. Est-ce la veuve de La Condamine, savant et littérateur, mem-

bre de l'Académie des sciences et de l'Académie française, mort en 1774?

M. de la Condamine avait épousé, en 1757, sa nièce qui était beaucoup plus jeune que lui. On lui attribua les vers suivants, sous le titre de : « Madrigal de M. de la Condamine à sa femme, pendant la première nuit de ses noces » :

> D'Aurore et de Titon vous connaissez l'histoire ;
> Notre hymen en retrace aujourd'hui la mémoire ;
> Mais Titon de mon sort pourrait être jaloux.
> Que ses liens diffèrent des nôtres !
> L'Aurore entre ses bras vit vieillir son époux,
> Et je rajeunis dans les vôtres.

A ces vers, M. de Luxémont, secrétaire des commandements de S. A. S. M. le comte de Charolais, fit une réponse :

> D'Aurore et de Titon nous connaissons l'histoire ;
> L'infortuné vieillit où vous rajeunissez.
> Vous le dites, du moins, et pour nous c'est assez :
> Véridique et modeste, il faut bien vous en croire ;
> Mais lorsque de l'amour, dans le lit nuptial,
> Vous empruntez la voix pour peindre sa puissance,
> Ne peut-on soupçonner, sans vous faire une offense,
> Qu'il n'y fit rien de mieux que votre madrigal ?

La *Correspondance* de Grimm cite encore d'autres pièces inspirées par le même sujet ; mais, comme dans les précédentes, le côté grivois n'en déguise pas assez la fadeur.

Mᵐᵉ de la Condamine demeurait faubourg Saint-Denis.

M. QUERET (quart).

M. Queret, l'un des chefs de bureau de la correspondance des traites à l'hôtel des fermes, rue de Grenelle-Saint-Honoré.

LOGE N° 7, 4 places.

M^{me} DE COUSTIN (quart).

Il est question, dans les *Mémoires secrets,* d'une comtesse de Coustain, logée chez un magistrat et ne payant point son loyer. Ce magistrat, le président de Chavaudon, pratiqua saisie-arrêt sur le mobilier. La comtesse s'avisa de soustraire ou de dénaturer les objets saisis pour faire pièce à son propriétaire. De là un procès, qui donna lieu à des mémoires, et dont Paris s'amusa en 1781.

Il est tout simple que, ne payant pas son loyer, elle ait eu sa loge à l'Opéra.

M. DESTOUCHES (quart).

M. Hersant Destouches, cité plus haut, ou M. Destouches, conseiller au Châtelet.
Quai d'Anjou, 14.

M. DE LA GUILLAUMIE (quart).

Il y a deux frères de ce nom, conseillers au Parlement : la Guillaumie *major*, rue d'Aguesseau, 1, et la Guillaumie *minor*, rue Saint-Honoré, 319.
Il y a encore M. Cavalier de la Guillaumie, maître particulier des eaux et forêts de Paris.
Rue des Blancs-Manteaux.

M. DALERIA (quart).

Nous ne trouvons pas trace de ce personnage.

LOGE N° 8, 4 places.

M. LE VICOMTE DE CARVOISIN (totalité).

Le vicomte de Courvoisin.
Rue de Bourbon, 105.

LOGE N° 9, 4 places.

M. DE SAINT-ANGE (totalité).

M. Caumartin de Saint-Ange, intendant de Besançon.
Rue Sainte-Avoye, 90.
Ce n'est pas le premier intendant que nous rencontrons sur notre liste, ce qui donne à penser qu'ils ne s'astreignaient pas à une résidence permanente dans leurs provinces.

S'il en fallait une preuve, on la trouverait dans l'article suivant des *Mémoires* (1778) :

On sait que M. Necker a écrit au nom du roi une lettre circulaire aux intendants de province, pour les obliger de résider dans leurs départements respectifs, au moins neuf mois de l'année; un plaisant avoit déjà exprimé son vœu à cet égard dans le quatrain suivant :

> Pour notre bonheur sans relâche,
> En vain Louis travaillera,
> Pendant qu'en loge à l'Opéra,
> Chaque intendant fera sa tâche.

LOGE N° 10, 8 places.

M. LE MARQUIS DE CARAMAN (totalité).

Du Riquet, marquis de Caraman, né en 1762, mort en 1839, occupa divers postes dans la diplomatie et fut nommé lieutenant général par Louis XVIII.

Rue du Bac, 100.

LOGE N° 11, 8 places.

M. DE LA CHATRE (totalité).

Le comte de la Châtre, l'un des premiers gentilshommes de la chambre de Monsieur. Il fut membre de l'Assemblée nationale pour le bailliage du Berry.
Rue de l'Université, 60.*
Il avait un frère dont la conversion subite causa quelque étonnement au public parisien, en 1780. Voici ce que la *Correspondance secrète* dit de cet événement:

> Vous n'apprendrez pas sans étonnement que notre siècle anti-croyant fournisse encore des exemples d'une vocation subite à l'état ecclésiastique, parmi nos courtisans même. Le chevalier de la Châtre, frère du premier gentilhomme de Monsieur, s'est jetté à corps perdu, pendant les jours les plus bruyants du carnaval, dans le séminaire de Saint-Magloire. Ce parti paroît sérieux; il a, depuis, fait notifier à sa famille qu'il est décidé à se vouer à l'Église.

CINQUIÈMES LOGES EN FACE

LOGE N° 1, 6 places.

M^{me} DE CHAMBONIN (quart).

La marquise de Chambonin, ou plutôt de Chambonas, d'après la liste de 1785-86, était fille de M^{me} de Langeac, et si l'on en croit les mémoires du temps, du duc de la Vrillière. Elle avait épousé le marquis de Chambonas, avec lequel elle ne fit pas bon ménage. Voici ce que disent, à propos de ce ménage, les *Mémoires secrets* (1775) :

On parle beaucoup d'une querelle survenue entre M^{me} de Champbonas, ci-devant M^{lle} de Langeac, et son mari; on veut que celui-ci, dans un accès de jalousie fondée ou non, ait maltraité sa femme et l'ait même battue horriblement; en sorte que la jeune personne est retournée chez sa mère et demande séparation. Il auroit été difficile qu'un mariage de cette espèce fût heureux. La femme est très jolie et très coquette et a été élevée avec le plus mauvais exemple. Le mari est un agréable, un petit maître qui n'a envisagé

qu'une grosse fortune et un grand crédit ; les circonstances ayant changé tout à coup, il a manqué ce double but et il est furieux de s'être déshonoré gratuitement par une semblable mésalliance.

Le duc de la Vrillière venait, en effet, d'être congédié par Louis XVI.

Il paraît, si l'on en croit la *Correspondance secrète* (1775), que tous les torts n'étaient pas du côté du mari :

> Le marquis de Chambonas, d'une grande maison languedocienne, mais ruinée, avoit épousé depuis peu, pour raccommoder sa fortune, M{lle} de Langeac, fille de la fameuse dame Sabattin et de son vieux amant, le duc de la Vrillière ; un époux libertin croit peu à la vertu d'une femme et n'est guère capable de la lui inspirer. M. de Chambonas revenant, il y a quelques jours de Toulouse, un mouvement de jalousie le porta à s'arrêter à quelques lieues de Paris et à envoyer chez lui un homme de confiance pour savoir ce qui s'y passoit ; le rapport de l'émissaire ayant été de nature à confirmer les soupçons de M. de Chambonas, il monte en voiture et arrive à Paris, à la porte de son hôtel, précisément au moment que son épouse montoit dans son carosse pour aller au spectacle ; il l'en arrache avec fureur, fait fermer les portes de son hôtel et lui fait subir les plus cruels traitements. Par un heureux hazard, le chevalier de Langeac, frère de M{me} de Chambonas, vint à ce moment pour lui faire visite. Averti par son domestique, il força les portes et sépara les deux époux l'épée à la main. M{me} de Chambonas va demander en justice sa séparation de corps et de biens. Si elle est accordée, son mari deviendra moins riche encore qu'il ne l'étoit avant son mariage.

Le procès eut lieu. La marquise fut admise à faire la preuve des sévices dont elle avait été victime. « Cette affaire est si ordurière, disent les *Mémoires secrets*, qu'elle se plaide à huis clos. »

Elle dura plusieurs mois et se compliqua d'incidents dont les *Mémoires* nous rendent un compte fidèle, et auxquels le public prit beaucoup d'intérêt.

On peut se rappeler la demande en séparation de corps de M^{me} la marquise de Chambonas, contre son mari, pour raison de sévices et de mauvais traitements. M. de Chambonas, de son côté, a porté plainte contre sa belle-mère, deux de ses beaux-frères et les domestiques, en spoliation de meubles. La Tournelle a prononcé le 12 un décret d'assigné contre M^{me} Espinasse Langeac, ci-devant Sabbatin et quelque léger que soit ce décret, le public a affecté d'applaudir à l'arrêt par des battements de mains soutenus et multipliés, bien humiliants pour cette femme et le petit Saint (le duc de la Vrillière) son amant.

Enfin le jugement intervient et donne tort à la femme :

Hier (7 septembre 1775), le Parlement a jugé l'affaire de M^{me} de Chambonas. L'avocat général Séguier, toujours disposé à favoriser les mauvaises causes, n'osant donner des conclusions trop indulgentes pour cette dame, avoit trouvé la tournure d'un *avant faire droit,* pendant lequel temps la dame de Chambonas seroit tenue de se retirer dans un couvent cloîtré, où elle ne pourroit voir que sa famille. Le Parlement, sans avoir égard à ces conclusions, a ordonné que cette femme seroit tenue de retourner sous la puis-

sance de son mari, enjoint à lui de se comporter avec elle avec tous les égards dus, etc. Le public, persistant dans son aversion pour les Langeac, a fort applaudi à ce jugement.

On en parle diversement :

Toutes les jeunes femmes de Paris sont fort scandalisées. de l'arrêt du Parlement contre madame de Champbonas. Elles prétendent que cette dame avoit d'abord gagné, et que c'est M. Pasquier, vieux grand-chambrier dégoûté du sexe, qui a fait revenir plusieurs voix. Quoi qu'il en soit, elle a été déboutée de sa demande en séparation, mais elle est libre de rester au couvent pendant un an, avec des restrictions sévères, pour que les deux époux aient le temps de se rapprocher. Le public étoit si enchanté de cet arrêt, à cause de la dame de Langeac, mère de madame de Chambonas, généralement méprisée et haïe, que tout le monde, connus et inconnus, embrassoient l'époux en le félicitant.

Il serait sans doute imprudent d'affirmer que la bonne harmonie finit par se rétablir dans ce ménage.

Nous retrouvons M*me* de Chambonas à Amiens, au commencement de la Révolution. M*me* Fusil, la femme de l'acteur, actrice elle-même, la vit à cette époque, et en fait grand éloge dans ses *Souvenirs*.

Le vicomte de Rouhaut possédoit une belle terre entre Abbeville et Amiens. Il vint me voir et me pria de me charger d'un petit rôle dans une pièce composée pour la fête de la marquise de Chambonas, qui étoit encore convalescente d'une maladie dangereuse. C'étoit une beauté brillante de la société d'alors. Elle étoit bonne et aimable, aussi tout le monde l'aimoit.

Il est facile de deviner quel était l'emploi du vicomte de Rouhault auprès de la charmante marquise.

M. LE COMTE DE LEVIS (quart).

Le comte de Levis, fils du marquis de Levis, maréchal de France, né en 1755. Après avoir eu quelque faiblesse pour les idées nouvelles et avoir fait partie de l'Assemblée constituante, il émigra et fut blessé à Quiberon. Il fut, sous la Restauration, membre du conseil privé, de l'Académie française et pair de France. Il mourut en 1830.

Rue Sainte-Anne, 63.

M. MOREL (quart).

M. Morel de Chefdeville, intendant de la maison de Monsieur, auteur dramatique, et le directeur effectif de l'Opéra, comme homme de confiance de M. de La Ferté. Il figure sur la liste des entrées.

Rue du Gros-Chenêt, 19.

Il y avait, d'ailleurs, plusieurs personnes de ce nom, notamment un conseiller au Parlement, rue Charlot, 38, et un grand audiencier de la grande chancellerie, rue de Bondy.

M. LE COMTE DE LEVIS (quart).

Seconde location.

LOGE N° 2, 6 places.

M. DE KORNMANN (quart).

M. Kornmann, banquier, frère de Kornmann, connu par son procès avec Beaumarchais.
Rue Saint-Martin, 264.

M. DE SAINT-JAMES (quart).

M. Baudard de Sainte-James, l'un des trésoriers des dépenses du département de la marine. Son hôtel, place Vendôme, 5, était remarquable par un magnifique salon dont le plafond et les dessus de porte étaient peints par La Grenée.

La *Correspondance secrète* (1779) nous donne une idée de la dépense de cette opulente installation :

> On ne revient pas du luxe prodigieux qui décore l'hôtel qu'il a fait meubler à la place Vendôme. Son sallon seul coûte cent mille écus, le reste à l'avenant ; et le boudoir de madame sa femme, peint sur glace, coûte à lui seul plus que la salle à manger qu'on évalue à cinq mille louis.

Huit années plus tard, arrive la débâcle qui nous est signalée par les *Mémoires secrets* (1787) :

> Depuis longtemps il couroit un bruit de la déroute de M. de Sainte James, trésorier général de la marine, dont le luxe insolent présageoit tôt ou tard sa ruine. On dit que sa banqueroute est déclarée d'hier, que ce n'est pourtant qu'un embarras, que son actif excède de cinq millions son passif. On dit qu'il est à la Bastille.
>
> Il fut, en effet, incarcéré, sur sa demande, assure-t-on, et pour laisser à des commissaires le soin de liquider sa situation qui se soldait, d'après lui, par vingt-cinq millions à l'actif et vingt millions au passif.
>
> Le roi, en apprenant cette banqueroute, s'écria : « Quoi ! l'homme au rocher ! »
>
> Pour entendre cette exclamation, il faut savoir qu'un jour le roi, en allant ou revenant de la chasse, rencontra un rocher énorme traîné par quarante chevaux. Il demanda ce que c'étoit. On lui répondit que ce rocher étoit destiné au jardin anglais que ce financier faisoit arranger à Neuilly.
>
> Lorsqu'on vendit ses biens, ce jardin de Neuilly fut l'objet de la curiosité générale. « L'on y trouve souvent trois ou quatre cents carosses. » La maison n'avait rien d'extraordinaire ; quant au jardin, voici le jugement qu'on en portait :
>
> Les serres chaudes sont l'article sur lequel tout le monde s'accorde et qui réunit l'admiration générale. Elles sont d'une espèce nouvelle, tout à fait à jour, entourées et cou-

vertes de glaces, ou du moins de verres très épais. La pompe à feu, une rivière entière, des cascades, des grottes, un rocher énorme, une galerie souterraine tapissée de mousse, des gazons, de la verdure la plus exquise, des bronzes, des marbres, des statues antiques : on est frappé de tant de merveilles. La nature et l'art semblent s'y disputer de prodigalité.

De Sainte-James ne survécut pas beaucoup à sa ruine. A la date du 7 juillet, les *Mémoires secrets* enregistrent sa mort :

Le même jour (le jour de l'enterrement du maréchal de Soubise), a été donné un autre spectacle ; ç'a été l'enterrement de M. de Sainte-James. Ce Lucullus qui naguère rendoit tout Paris témoin et curieux de son luxe et de sa somptuosité, succombant enfin à ses chagrins, est mort presqu'à l'aumône et n'a eu qu'un convoi de pauvre. Au reste, ce dénoûment rétablit un peu sa réputation, s'il est possible, en ce qu'il prouve que du moins ce financier étoit de bonne foi dans sa banqueroute et n'avoit rien soustrait à ses créanciers.

C'était pour ceux-ci une assez mince consolation.

Au mois de janvier 1879, les journaux annonçaient en ces termes la mort d'un de ses descendants :

Nous apprenons la mort de M. Silvain-Mathias-Emmanuel Baudard de Sainte-James, marquis de Gaucourt, juge de paix à Saint-Saëns (Seine-Inférieure), auteur d'une histoire de Versailles et de plusieurs écrits sur Jeanne d'Arc et le règne de Charles VII. Il était le petit-fils du célèbre

financier Baudard de Sainte-James, trésorier général de la marine qui, pendant que le comte d'Artois faisait construire Bagatelle, voulait rivaliser de luxe avec lui dans sa maison de la Folie-Sainte-James.

M. LE COMTE DE CHATELLUX (moitié).

Le comte de Chastellux, ou, sur les listes des années suivantes, le marquis de Chastellux.

Le comte de Chastellux était brigadier d'infanterie et chevalier d'honneur de Madame Victoire de France.

Le marquis, son frère, est plus connu comme militaire et comme littérateur. Il servit en Amérique comme major général sous Rochambeau, et fut maréchal de camp en 1780. Son livre de *la Félicité publique* fit sensation à cette époque.

Il était de l'Académie française depuis 1775, et des académies de Boston et de Philadelphie.

Il était très recherché dans la société parisienne de l'époque. Voici le portrait qu'en fait Marmontel, qui l'avait connu chez Mme Geoffrin :

> Chastellux, dont l'esprit ne s'éclaircissoit jamais assez, mais qui en avoit beaucoup, et en qui des lueurs très vives perçoient de temps en temps la légère vapeur répandue sur ses pensées, Chastellux apportoit dans cette société le caractère le plus liant et la candeur la plus aimable. Il aimoit la dispute et s'y engageoit volontiers, mais avec grace et bonne foi; et sitôt que la vérité reluisoit à ses yeux, que ce fût de lui-même ou de vous qu'elle vînt, il

étoit content. Jamais homme n'a mieux employé son esprit à jouir de celui des autres. Un bon mot qu'il entendoit dire, un trait ingénieux, un conte fait à propos, le ravissoit; on l'en voyoit tressaillir d'aise, et à mesure que la conversation devenoit plus brillante, les yeux de Chastellux et son visage s'animoient; tout succès le flattoit comme s'il eût été sien.

Le marquis de Chastellux a fait des comédies de société. A. l'Opéra, il était rangé parmi les adversaires de Gluck; mais il ne passait point pour un bon connaisseur, et son opinion avait peu de poids.

Je m'afflige, dit M°™ de Genlis dans les *Souvenirs de Félicie*, de voir le chevalier (ce fut son premier titre) de Chastelux, qui n'a pas la moindre notion de musique, déclamer d'une manière aussi extravagante contre *Alceste* et *Iphigénie*, et soutenir que Gluck est un barbare. L'autre jour, en présence de beaucoup de témoins, il a voulu engager une dispute à ce sujet avec le marquis de Clermont qui est très bon musicien. « Mon ami, lui répondit M. de Clermont, je vais te chanter un air, et si tu peux en battre la juste mesure, je disserterai ensuite avec toi, tant que tu voudras sur Gluck et sur Piccini. » Le chevalier eut la prudence de se défier assez de son oreille pour ne pas accepter cette embarassante proposition, et c'est cette oreille si délicate qui ne peut supporter la musique baroque d'Iphigénie.

De son côté, M^lle de Lespinasse disait du chevalier : « Ah! pourquoi ne parlai-je pas d'*Orphée* au chevalier? — Mon ami, par la raison qu'il serait barbare de parler de couleur aux Quinze-Vingts. »

Cette espèce de dilettante n'est pas perdue.

Il se maria sur le tard avec une demoiselle irlandaise qu'il rencontra dans une ville d'eaux. Il lui faisait la cour depuis quelque temps sans se décider, quand un jour il l'aperçut lisant dans un endroit solitaire. Il s'approcha d'elle doucement et vit qu'elle lisait un de ses ouvrages. Cette preuve d'amour leva ses dernières hésitations et il épousa.

La *Correspondance* de Grimm contient une anecdote assez piquante à propos de ce mariage :

M. le marquis de Chastellux s'est marié depuis peu avec miss P..., demoiselle de condition, d'origine irlandaise. Madame la duchesse d'Orléans, qui l'a prise en grande amitié, s'est empressée de se l'attacher. De toutes les maîtresses qu'eut jamais M. de Chastellux, sa femme étant la plus jeune, il en est, comme on peut croire, fort amoureux. L'autre jour, au Raincy, à la table de M. le duc d'Orléans, un beau jeune homme s'étant placé à côté de madame de Chastellux, il parut l'intéresser assez pour la distraire entièrement de tous les signes et de toutes les mines que lui faisait son époux pour se rappeler à son souvenir. En sortant de table, il s'approcha d'elle et voulut lui faire quelques reproches : « Vous étiez bien occupée, madame, on n'a pas même pu obtenir de vous un seul regard. » Le marquis de Genlis, qui se trouvait par hazard tout près de là, repoussa doucement le pauvre mari en lui disant : « Allons, passez, bonhomme, on vous a donné. »

Le marquis de Chastellux mourut en 1788.
Il demeurait rue du Sentier.

LOGE N° 3, 6 places.

M. DE MORFONTAINE (totalité).

Louis Le Pelletier, chevalier, marquis de Montmeliant, seigneur de Morfontaine, etc., conseiller d'État, ancien intendant de Soissons, devenu prévôt des marchands en 1784. Il se piquait de littérature, et les *Mémoires secrets* le donnent comme auteur de *Mizrin ou le Sage à la cour, histoire égyptienne,* roman moral allégorique (1783).

On attribue cette brochure à M. Pelletier de Morfontaine, intendant de Soissons, qu'on n'auroit pas cru capable de produire rien de pareil. Il est fâcheux qu'il ne mette pas à profit dans son département les bons principes dont il paroît imbu ; mais c'est qu'écrire est un et agir est un autre. Il est plus aisé d'avoir de l'esprit qu'une bonne conduite.

M. de Mortfontaine, pendant son intendance, dota d'une rente annuelle de 40 livres la commune de Salency pour la rosière.

Sur la liste annotée des membres de l'assemblée des notables que nous avons citée, on le traite assez légèrement : « Vrai colifichet ; il se lève à midi, fait

des brochures, et ignore parfaitement tout ce qu'il doit savoir. »

M^me Vigée-Lebrun l'avait beaucoup connu et avait fait pour lui plusieurs tableaux. Elle le peint d'après nature dans ses *Souvenirs* :

Il était assez grand, très maigre. A cinquante-cinq ans au moins qu'il avait quand je l'ai connu, son visage était pâle et fané ; il mettait, pour s'animer le teint, une forte couche de rouge sur ses joues et presque sur son nez. Cette figure, déjà assez comique, était entourée d'une coiffure tellement étrange, qu'en la voyant pour la première fois, j'éclatai de rire. C'était une immense perruque fiscale dont le toupet s'élevait en pointe comme un pain de sucre accompagné de longues boucles, qui tombait sur les épaules et qui était poudrée à blanc. Ce n'est pas tout, M. Le Pelletier avait de fatales infirmités qu'il ne devait pas seulement à son âge avancé, mais à une malheureuse nature : il était obligé de tenir sans cesse dans sa bouche des pastilles odorantes et de se garder de parler aux gens de fort près. Il prenait plusieurs bains de pied dans le jour ; il en prenait même la nuit et portait constamment deux paires de souliers à double semelle. Tant de précautions n'empêchaient pas qu'il ne fût impossible de rester près de lui dans une voiture fermée. Eh bien ! tel que je le dépeins, M. Le Pelletier avait les plus grandes prétentions auprès des femmes et se croyait l'homme du monde le plus dangereux pour elles. Il parlait sans cesse de ses amours, de ses succès, de ses conquêtes, ce qui prêtait beaucoup à rire.

Ce fut sous sa prévôté que fut commencé le pont de la Concorde.

Il demeurait rue Notre-Dame-de-Nazareth, 30.

LOGE N° 4, 6 places.

M. LE COMTE DE ROUAULT (moitié).

Le comte de Rouault, lieutenant général de 1784.

Il figure dans l'anecdote suivante, racontée par la *Correspondance secrète* (1774) :

L'aventure qui a servi d'occasion à l'exil de M^{me} de Langeac mérite d'être rapportée. M. de Langeac, son fils aîné, et le comte de Rouhault (Gamaches) avoient été cités par devant les maréchaux de France pour une affaire qui pouvoit devenir sérieuse : le tribunal les avoit accomodés; mais jugeant que M. de Langeac étoit l'agresseur, il avoit été condamné à faire des excuses à M. de Rouhault et à six mois de prison à l'abbaye de Saint-Germain. M^{me} de Langeac qui, depuis que M. de la Vrillière s'est trouvé mal au conseil, n'a plus les moyens de se venger, a écrit à M. de Rouhault un cartel conçu en ces termes : « Les femmes honnêtes (*honnêtes!*) ne craignent pas les gens braves, encore moins ceux qui sont assez lâches et efféminés pour, quand ils ont les plus grands torts, se faire donner des gardes des maréchaux de France, par amour de leur pauvre petit individu. C'est pourquoi je vous attends ce soir à neuf heures au cours de la Reine, et je vous apprendrai les règles de l'honneur. Je ne signe point ; vous

connoissez mon écriture. » Ce défi ridicule a achevé de perdre ladite dame et elle a reçu l'avis de se retirer.

Nous avons vu plus haut que le vicomte de Rouhault était un des tenants de M^{me} de Chambonas, fille de cette M^{me} de Langeac. Est-ce le fils de notre abonné? ou ne serait-ce pas la même personne sous deux titres différents ?

A propos de ce vicomte de Rouhault, M^{me} Fusil, dans ses *Souvenirs*, rapporte un fait intéressant qui se passa pendant l'émigration à Tournay.

On jouait *Richard Cœur-de-Lion*. Quand l'auteur chanta :

> O Richard, ô mon roi,
> L'univers t'abandonne,

l'enthousiasme monta à un tel point d'exaspération, que les spectateurs, émigrés pour la plupart, franchirent le théâtre, M. de Rouhaut à leur tête, en criant : « Oui, nous le délivrerons ! »

Et ils emportèrent en triomphe l'acteur qui jouait le rôle de Richard.

Le comte de Rouhault demeurait rue de Bondy, 35.

M. LE MARQUIS DE TOURNI (moitié).

Le marquis de Tourni, maréchal de camp de 1780.

Rue de Bourbon, 107.

CINQUIÈMES LOGES

CÔTÉ DU ROI

LOGE N° 1, 6 places.

M. DECROSE (totalité).

M. Decrose ou Du Crose. — Ce nom est probablement défiguré. Il s'agit peut-être de M. de Crosne, intendant de Rouen, qui fut plus tard lieutenant général de police à Paris.
Rue de Braque, 14.

LOGE N° 2, 6 places.

M. LE COMTE D'ESPINCHAL (totalité).

Le comte d'Espinchal était le vrai type de l'abonné de l'Opéra. Il est très agréablement dépeint par M^me Vigée-Lebrun :

> Voici, dit-elle, un homme dont les affaires, les plaisirs, en un mot toute l'existence, se bornaient à savoir jour par jour tout ce qui se passait dans Paris. Le comte d'Espinchal était toujours instruit le premier d'un mariage, d'une intrigue amoureuse, d'une mort, de la réception ou du refus d'une pièce de théâtre, etc., au point que, si l'on avait besoin d'un renseignement quelconque sur qui ou sur quoi que ce fût au monde, on se disait aussitôt : Il faut le demander à d'Espinchal.
>
> A l'Opéra ainsi qu'à la Comédie-Française, il savait au juste à qui appartenaient toutes les loges dont la plupart, il est vrai, étaient à cette époque louées à l'année. On le voyait se les faire ouvrir l'une après l'autre pour rester cinq minutes dans chacune; car trop d'affaires l'appelaient de tous côtés pour qu'il fît de longues visites. Il n'y mettait que le temps d'apprendre quelques nouvelles de plus.

Voyons maintenant sa fin :

> Quand je suis revenue à Paris, sous le Consulat, continue

M^me Vigée-Lebrun, j'ai revu le comte d'Espinchal : « Eh bien ! lui dis-je, vous devez être furieusement désorienté ; vous ne connaissez plus personne dans les loges de l'Opéra et de la Comédie. » Pour toute réponse, il leva les yeux au ciel. Il est mort peu de temps après, d'ennui sans doute, car il n'était pas extrêmement vieux. On assure qu'avant de mourir, il brûla une quantité énorme des notes qu'il avait l'habitude d'écrire chaque soir. J'avais, en effet, entendu parler de ces notes par plusieurs personnes que peut-être elles effrayaient. Il est certain qu'elles auraient pu fournir la matière d'un ouvrage très piquant, mais bien certainement aussi très scandaleux.

Quelle perte !
Le comte d'Espinchal demeurait rue des Petites-Écuries-du-Roi.

LOGE N° 3, 4 places.

M. D'AOUST (quart).

M. d'Aoust, maître d'hôtel du roi.
Cloître Saint-Thomas-du-Louvre.

M. LE CHEVALIER BROUDEAU (moitié).

Le chevalier Broudeau, ou Broudant. — Ce nom nous reste inconnu.

M. D'AOUST (quart).

Seconde location.

LOGE N° 4, 4 places.

M. DE MOULAINE (quart).

M. ou Mme de Moulaine. — Nous avons déjà rencontré ce nom sans pouvoir y ajouter aucun renseignement.

M. MAGNIER (quart).

M. Magnier de Gondreville, auditeur des comptes. Rue de l'Oseille.

M. DELARIVIÈRE (quart).

M. Lemercier de la Rivière, conseiller honoraire au Parlement.
Rue Saint-Louis, au Marais.
Ou M. Poncet de la Rivière, président honoraire au Parlement.
Place Royale.

M. MAGNIER (quart).

Seconde location.

LOGE N° 5, 4 places.

M. DELARIVIÈRE (quart).

Nous venons de voir M. Delarivière.

M. LE COMTE DE LAVAL (quart).

Le comte de Laval, ancien premier gentilhomme de Monsieur, qui s'était démis de sa charge, en 1780, à la suite d'une aventure racontée par la *Correspondance secrète* :

M%% de Laval, dont le nom annonce l'une des plus anciennes familles du royaume, s'est présentée pour être reçue dame pour accompagner Madame. Cette place lui avoit été promise ; elle n'a pu l'obtenir parce qu'elle est fille de M. de Boulogne, ancien trésorier de l'extraordinaire des guerres, et, par conséquent, n'est pas de qualité. M. de Laval, son beau-père, premier gentilhomme de Monsieur, a donné sa démission. Toute la famille de Montmorency jette les hauts cris. En effet, il est peu de nos meilleures familles qui ne soient un peu souillées par le sang impur, mais doré, de nos financiers.

Le comte de Laval demeurait rue du Mont-Parnasse.

M. DE VERNISY (quart).

M. de Vernisy, l'un des fermiers généraux des Messageries.
Rue Notre-Dame-des-Victoires.

M. DE LASIG (quart).

M. de Lasig, ou M. de Lang. — Nous trouvons un M. de Lange.
Rue de la Sourdière, 37.

LOGE N° 6, 4 places.

M. LE COMTE D'ORSAY (totalité).

Le comte d'Orsay était premier maréchal des logis de Monsieur. Sa naissance n'était pas des plus nobles, si l'on en croit ce passage des *Mémoires secrets :*

Le jour même où Mme la duchesse de Lorges donnoit à dîner à Mme la comtesse d'Artois (venue à Paris avec la reine après la naissance du duc de Normandie), ne sachant comment amuser cette princesse dans la soirée, elle avoit imaginé de lui faire voir la maison de M. le comte d'Orsay, Grimod en son nom. Ce fils de financier très riche a donné dans les arts, et, en effet, possède une des maisons

de Paris les plus curieuses à voir pour la richesse, le goût, le luxe et les singularités qu'elle renferme. Ayant la faiblesse de rougir de sa naissance qui ne répond pas à ses vues ambitieuses, il a cherché à la couvrir par des alliances de femmes infiniment au-dessus de lui et tenant aux plus grandes maisons.

Cela veut dire qu'il s'était marié deux fois.

Le projet de visite dont parlent les *Mémoires* ne se réalisa pas. La comtesse d'Artois alla à Bagatelle, et le comte d'Orsay en fut pour ses préparatifs.

Son hôtel, rue de Varenne, 67, avait, entre autres curiosités, deux plafonds peints par Taraval. Le jardin en était fort vaste et orné de statues. Voici ce que devinrent hôtel et jardin pendant la Révolution :

L'hôtel d'Orsay, dépouillé de tous ses dieux de marbre, décor de son jardin et de sa magnifique terrasse rue de Babylone, tous dieux mis en vente le 11 janvier 1791, est fait bal, puis gymnase, puis se transforme en une espèce de bazar où la miroiterie, la tabletterie, les modes ont leurs petites boutiques de vente, découpées dans les grands appartements. (De Goncourt.)

LOGE N° 7, 4 places.

M. LE MARQUIS DE GAMOURT (quart).

Le marquis de Gaucourt. C'était le titre du fils du financier Baudard de Sainte-James.
Rue de Grenelle-Saint-Germain, 27.

M. QUERET (quart).

M. Queret; c'est une seconde location.

M. LE MARQUIS DARBCOURT (quart).

Le marquis d'Haraucourt (c'est ainsi qu'il faut lire ce nom), premier chambellan en survivance et adjonction de Monsieur.
Rue Taitbout.

M^{me} DUBOIS (quart).

M^{me} Dubois. — Entre les nombreuses personnes qui portent ce nom, nous ne saurions dire quelle

est notre abonnée. Il y eut deux actrices de ce nom qui eurent quelque célébrité, l'une à la Comédie-Française, et l'autre à l'Opéra. La première était morte, et la seconde est sur la liste des entrées.

LOGE N° 8, 4 places.

M. LE MARQUIS D'ASSERAC (totalité).

Le marquis Dasserac, ou Dasserat. — Ce nom a évidemment souffert sous la plume du copiste.

LOGE N° 9, 4 places.

M. DE SAINT-VICTOR (totalité).

Nous avons déjà vu le commandeur de Saint-Victor. Nous ne savons si c'est le même abonné.

LOGE N° 10, 8 places.

M. LE MARQUIS DE SENNEVOYE (totalité).

M. le marquis de Sennevoye, brigadier d'infanterie, de 1780.
Rue de Bondy, 48.

LOGE N° 11, 8 places.

M. LE PRINCE DE MONTBARREY (totalité).

De Saint-Mauris, prince de Montbarrey, prince du Saint-Empire, grand d'Espagne, lieutenant général, ancien secrétaire d'État et ministre de la guerre, capitaine colonel des Suisses de Monsieur. Son fils, qui portait le même nom, était capitaine colonel des Suisses en survivance.

Le père mourut à Constance, en 1796, dans la gêne. Le fils avait été guillotiné en 1794.

On a vu plus haut, au nom de M^{lle} Renard, une anecdote plus ou moins authentique sur sa façon d'administrer.

A l'arsenal.

CINQUIÈMES LOGES EN FACE

LOGE N° 1, 6 places.

M. LE COMTE D'HOUDETOT (totalité).

Claude-Constant-César, comte d'Houdetot, lieutenant général en 1780, après une belle carrière militaire. Il avait épousé, en 1748, M^{lle} de Bellegarde, qui fut, sinon une épouse irréprochable, du moins une des femmes les plus séduisantes du siècle dernier. On sait sa longue liaison avec Saint-Lambert.

M{me} d'Épinay traite assez mal le comte d'Houdetot :

> Mimi se marie, dit-elle, c'est chose décidée ; elle épouse M. le comte d'Houdetot, jeune homme de qualité, mais sans fortune ; âgé de vingt-deux ans, joueur de profession, laid comme le diable et peu avancé dans le service ; en un mot ignoré et, suivant toute apparence, fait pour l'être.

En excellente parente, M{me} d'Épinay va consoler la jeune femme pendant ses premiers temps d'épreuves :

> La voilà donc faite d'hier, cette noce. J'ai été ce matin à la toilette de la mariée ; elle était fort triste et a beaucoup pleuré ; elle m'a priée en grâce de venir la voir tous les jours ; je n'y manquerai pas ; je sens trop le besoin qu'elle doit avoir de ma présence, dans les premiers temps d'un mariage et surtout d'un mariage tel que le sien.

L'avenir lui ménageait des compensations. Mais ni l'une ni l'autre, ni M{me} d'Épinay, ni M{me} d'Houdetot ne remplacèrent très heureusement leurs maris. La première, après une liaison assez orageuse avec Dupin de Francueil, s'acoquina définitivement avec Grimm, homme de goût, mais philosophe sec et égoïste qui n'offrait rien d'agréable dans sa personne ; la seconde prit Saint-Lambert, poëte non moins sec et non moins personnel, mais qui était devenu irrésistible depuis qu'il avait fait à M{me} Du Châtelet l'enfant dont elle était morte.

Le comte d'Houdetot demeurait rue Saint-Honoré, 336.

LOGE N° 2, 6 places.

M. LE COMTE DE ROMANCE (quart).

Le comte de Romances.
Rue de Provence.

M. LE COMMANDEUR MARCARONY (quart).

Ce nom bizarre nous est resté inconnu.

M. LE DUC DE MONTMORENCY (moitié).

Le duc de Montmorency, né en 1732, duc héréditaire, non pair.
Rue Saint-Marc, 30.

LOGE N° 3, 6 places.

M. DE NANTEUIL (totalité).

C'est une nouvelle location.

ABONNÉS NOUVEAUX
1784-1785

REZ-DE-CHAUSSÉE
CÔTÉ DE LA REINE

M. LE PRINCE DE BEAUFFREMONT

Charles-Roger, marquis de Listenay, prince de Beauffremont, né en 1717, maréchal de camp de 1769.

Dans une brochure satirique que nous avons déjà citée, *les Affiches, Annonces et Avis divers*, on nous révèle l'objet peu digne de l'attachement du prince :

Quoique Mlle de Coulanges, fille se disant de condition, soit parfaitement entretenue par le prince de Beauffremont, cependant, comme elle a des besoins que ce vieux seigneur ne peut satisfaire, elle avertit le public qu'elle continue à recevoir tout le monde, depuis le prince du sang jusqu'au moindre commis, pourvu qu'il paye et soit discret. Elle n'est même pas chère, et s'est contentée de dix louis de M. le duc de Bourbon.

Le prince demeurait rue de Vaugirard, 24.

M. LE DUC DE BRISSAC

Louis-Hercule-Timoléon de Cossé, duc de Brissac, était gouverneur et lieutenant général de la ville, prévôté et vicomté de Paris, capitaine des Cent-Suisses et premier pannetier de France. Lors de la Révolution, il accepta le commandement de la garde constitutionnelle du roi et paya son dévouement de sa vie. Il fut assassiné l'année suivante, à Versailles, par la populace, qui se partagea les morceaux de son corps dépecé. Sa tête fut plantée sur la grille du château.

L'hôtel de Brissac était rue de Grenelle-Saint-Honoré, 105. On y admirait une belle collection de tableaux, de marbres, de bronzes. Le jardin était vaste et disposé dans le genre pittoresque.

M. LE MARQUIS DE BEUVRON

Lieutenant général de 1780, mestre de camp de la cavalerie légère.

Rue de Grenelle-Saint-Germain, 249.

M. LE DUC DE CHABOT

Lieutenant général de 1781, membre honoraire associé de l'Académie de peinture et de sculpture; né

en 1733, mort en 1807. C'était un officier distingué. Le maréchal de Belle-Isle l'appela « jeune héros » après une charge brillante, à la bataille de Linden. Il fut un des six ducs héréditaires, non pairs ou à brevet, membres de l'assemblée des notables.

Rue de Seine, hôtel de la Rochefoucauld.

REZ-DE-CHAUSSÉE
CÔTÉ DU ROI

M. LE MARQUIS DE BELSUNCE

Maréchal de camp de 1780. Il était parent du vicomte de Belsunce, gendre de Mme d'Épinay. On connaît, parmi les nombreux épisodes sanglants de la Révolution, la fin tragique d'un comte de Belsunce, assassiné à Caen par ses soldats révoltés. Il passait pour avoir été aimé de Charlotte Corday.

Le marquis demeurait rue du Faubourg-Saint-Honoré.

M. SERS

Nous ne connaissons point cet abonné. Peut-être faut-il lire M. Bers, banquier.

Rue Neuve-Bourbon-Vendée.

PREMIÈRES LOGES
CÔTÉ DE LA REINE

M^{me} DESCHAPELLES
Rue d'Orléans-Saint-Honoré.

M^{me} DE SAINT-LAU

Sur la liste suivante M^{me} de Saint-Eau. — C'est peut-être M^{me} de Saint-Leu, ou la comtesse du Lau, qui gagna l'hôtel de M^{lle} Guimard, lorsqu'il fut mis en loterie.

Il y avait 2,500 billets à 120 livres, ce qui représentait 300,000 livres, valeur bien inférieure à celle de l'hôtel, en y comprenant un immense jardin et un opulent mobilier. Le tirage eut lieu le 22 mai 1786, à l'hôtel des Menus. La comtesse du Lau n'avait qu'un billet, le n° 2,175.

M^{me} LEBÈGUE DE PRESLES

Femme d'un médecin et censeur royal, auteur d'une brochure sur les derniers moments de Jean-Jacques Rousseau, où il prétend prouver que celui-ci ne s'est pas suicidé. — Rue Saint-Jacques, 45.

M. DUPLAA

Le président du Plaa, ou de Pla, appartenait au Parlement de Pau. Lors de la réintégration de ce corps, en 1775, « il s'est distingué, disent les *Mémoires secrets*, parmi les triomphants. Il est puis-

samment riche, et il n'a pas épargné les distributions d'argent aux clercs, au peuple et à toute la canaille de la ville.

Il demeurait à Paris, rue de Bourbon, 102.

M. LE DUC DE MORTEMART

Pair de France, brigadier d'infanterie de 1784. Il émigra et servit dans l'armée des princes. Il faisait agréablement les vers. Mort en 1812.

Rue Saint-Guillaume, 35.

PREMIÈRES LOGES
CÔTÉ DU ROI

M^{me} LA BARONNE DE MATZAU

Elle est appelée, dans la liste de l'année suivante, baronne de Mathaut. Nous trouvons la marquise de Mathau, rue de Grenelle-Saint-Germain, 100, et la comtesse de Mathan, rue Neuve-des-Capucines, 20.

SECONDES LOGES
CÔTÉ DE LA REINE

M. FERY

Il y a M. Ferry, greffier en chef de la chambre des requêtes, rue de la Grande-Truanderie, 28;

Et M. Ferry, rue Michel-le-Comte, 48.

SECONDES LOGES
CÔTÉ DU ROI

M. CARADEUC

Le fils de la Chalotais, procureur général au Parlement de Rennes, l'adversaire passionné des jésuites. Son fils exerçait la même charge. Il est traité, dans les *Mémoires secrets*, de « magistrat borné ».

Il fut condamné à mort, le 28 messidor, an II, « comme complice de la conspiration dans la prison du Luxembourg où il était détenu ». Il avait soixante-six ans.

Il demeurait rue du Temple, 6.

Mme LA COMTESSE DE TOISON

Nous n'avons point rencontré ce nom, qui se transforme, sur la liste suivante, en marquise de la Toison. Nous trouvons seulement : Mme Latoison de Rocheblanche. — Rue des Saints-Pères, 38.

M. BOUTELLIER

M. Boutellier nous paraît être un auteur dramatique, qui avait donné beaucoup d'ouvrages sur les théâtres de société et des boulevards. Il avait aussi fait le poème d'un opéra en un acte, intitulé *Euthyme et Lysis*, représenté en 1776.

TROISIÈMES LOGES
CÔTÉ DE LA REINE

M. CRANFORT

M. de Cranfort, rue de Clichy.

Les anecdotiers de l'Opéra nous ont conservé le nom d'un riche Anglais, dont la générosité était très appréciée par les dames du lieu. Il s'appelait lord Craffort. Est-ce le même personnage ?

M^{me} LA BARONNE D'YSEMBACK

Nous n'avons pas rencontré ce nom étranger.

M. DUBOURG

Cromot du Bourg, surintendant des finances, bâtiments, arts et jardins de Monsieur, conseiller d'État. Il fut un moment question de lui, en 1776, pour la place de contrôleur général.

Le prince, dit-on dans l'*Espion anglais,* flatté de voir un de ses serviteurs porté à un pareil poste, avoit mis en œuvre

tout son crédit auprès de son auguste frère, et, suivant l'impulsion de son confident, il avoit même employé la ruse pour parvenir à ses fins. Il avoit donné une fête du meilleur goût et de la plus grande magnificence à Leurs Majestés (à Brunoi), qui, témoignant leur admiration de si belles choses, donnèrent à Monsieur sujet de louer indirectement et sans affectation l'ordonnateur, le sieur Cromot, dont il exalta surtout l'intelligence et l'économie. Malheureusement, ce personnage ne réussit pas auprès de la reine, qui le mortifia, et M. de Maurepas ne voulut pas faire un contrôleur général de la créature d'un si grand prince. On a choisi M. Taboureau.

La *Correspondance secrète* (1776) le dépeint ainsi :

M. Cromot a débuté par être écrivain au contrôle général, et il est devenu premier commis des finances sous M. de Laverdy et l'abbé Terray. Il a gagné beaucoup d'argent et a acheté, sous la protection du duc de la Vrillière, la charge qu'il a maintenant. Il a beaucoup de ce qu'on appelle de l'esprit, et est très beau parleur.

Le roi, malgré les recommandations de son frère, ne le voyait pas d'un bon œil, si l'on en croit la note suivante, également empruntée à la *Correspondance* (1780) :

Un baron du Bourg, colonel en second du régiment de Monsieur, avoit été mis sur la liste de la dernière promotion des colonels ; mais le roi, ayant demandé au ministre si c'étoit un descendant de l'ancien maréchal de ce nom, et ayant entendu que c'étoit le fils de M. Cromot, surintendant des finances du prince son frère, l'a rayé brusquement de sa main.

M. Cromot du Bourg avait aussi donné dans les filles de théâtre :

M^{lle} Camille (de la Comédie-Italienne) est morte dans sa jolie maison de Montmartre, où M. Cromot, premier commis des finances, lui a donné, jusqu'au dernier moment, les marques de l'attachement le plus tendre.

C'était une comédienne fort distinguée « qui, disent les *Mémoires secrets* (1768), possédoit la partie du sentiment dans un degré supérieur ».

Ce personnage mourut à Brunoy, en 1786. Il demeurait rue Cadet.

M^{me} DE GRANDVAL

Nous ne trouvons point ce nom.

M. LE PRINCE D'AREMBERG

Charles-Léopold d'Aremberg, feld-maréchal au service de l'Autriche, prince souverain d'un petit État de 15,000 âmes. Il était le gendre du comte de Lauraguais, et aveugle par suite d'un accident de chasse.
Rue Saint-Honoré, 356.

M. TABARY

Conseiller au Parlement, chambre des requêtes.
Rue Poissonnière.

M. DES BOULETS

Nous pensons qu'il faut voir sous ce nom celui de Bellanger Desboullais, riche Américain, qui occupa, en 1785, le monde parisien par un procès en séparation de corps. Les *Mémoires secrets* se gardent bien d'omettre ce petit scandale, tout en plaidant, avec un peu d'hypocrisie, la cause des mœurs.

Voici ce qu'ils disent à la date du 17 juillet :

Ce qui prouve de plus en plus le dépérissement des mœurs, c'est l'augmentation sensible des causes en séparation. Le nombre qu'on en compte est effrayant ; le Châtelet, les requêtes du palais en retentissent aujourd'hui, et la grand'chambre en doit bientôt avoir une d'éclat. C'est celle des requêtes du palais qui attire en ce moment la foule. Une demoiselle Giambonne, fille de Mme Giambonne, renommée entre les maîtresses de Louis XV, intéresse singulièrement le public. Son mari est un monsieur Bellanger, riche Américain, dont les sévices envers elle sont de la nature la plus révoltante.

On plaide, Me Gerbier pour la femme, et Me de Bonnières pour le mari. Le substitut du procureur général conclut en faveur de la femme, qui est admise à la preuve, à la grande satisfaction du public.

Cependant, au bout de quelques jours, on s'aperçoit que tous les torts n'étaient pas du côté du mari.

Le nœud gordien, dit-on, de la séparation de M^me Desboulais avec son mari, et du projet de celui-ci de l'emmener promptement en Amérique, c'est la passion du prince de Conti pour elle, passion fomentée par la mère de sa femme; ce qui a rendu M^me Giambonne odieuse à son gendre, lorsqu'il a découvert cette intrigue, dont aucun des deux avocats n'a eu garde de parler. Elle est aujourd'hui malheureusement trop publique, et diminue étrangement l'intérêt pour M^me Desboulais. Elle fait connoître pourquoi elle a gagné une cause que tout le monde, en la plaignant, regardoit comme perdue, car, quoique le prince de Conti ne puisse être fort agréable au Parlement, depuis la révolution arrivée dans la magistrature, on conçoit qu'un prince du sang est toujours d'un grand poids dans la balance.

Les suites de ce procès furent d'abord un duel entre le mari et le marquis de Sauvebœuf, qui avait déposé contre lui dans son procès. « Ils se sont battus, mais sans se faire grand mal, et, comme deux enfants, ils sont venus ensuite se montrer et s'embrasser à la Comédie-Italienne. »

La séparation étant prononcée contre le mari, celui-ci « a voulu constater ses regrets par un monument pittoresque, où il a représenté sa femme s'éloignant, et un tombeau avec cette légende autour : Je la regretterai toute ma vie. » C'était se montrer de bonne composition.

Mme DE VAINE

Jean Devaines, ancien directeur des domaines de Limoges, et premier commis des finances sous le ministère de Turgot, dont il était le protégé, puis lecteur de la chambre et du cabinet du roi. Il était l'ami de Mlle Lespinasse.

Il avait épousé, en 1768, la sœur de M. de Salverte, fermier général, et réunissait, à ses dîners du mardi, des gens de lettres, des philosophes et des économistes. Diderot, dans ses *Mémoires*, parle ainsi de ce ménage :

> C'est une des femmes ou plutôt des enfants les plus aimables qu'il soit possible de voir ; de la raison, de la vivacité, de la naïveté, avec un peu de réflexion, une figure assez agréable, tout plein de talents. M. de Vaines commence à perdre ce ton léger et charmant qu'il tenait du grand monde. Je lui soupçonne plus d'ambition qu'il n'en montre.

Alors qu'il était au contrôle général, il fut déchiré dans un libelle affreux dont l'*Espion anglais* (t. II) donne avec complaisance une analyse détaillée. On le disait fils d'un laquais, et on lui imputait des actes d'escroquerie qui l'auraient fait enfermer à Charenton. C'est pour le venger de ces calomnies que M. Turgot le fit nommer lecteur de la chambre du roi.

Les *Mémoires secrets* signalent ainsi son entrée aux affaires :

M. de Vennes, qui remplace M. Le Clerc, en qualité de premier commis des finances, ne l'imitera vraisemblablement pas dans son luxe. La philosophie, dont il est sectateur, le rendra traitable et modeste. Il est connu pour avoir travaillé à des morceaux de l'*Encyclopédie*.

Il était aussi receveur des finances de Caen.

Il fut de l'Institut en 1803, comme auteur d'ouvrages d'économie politique, et mourut la même année.

Rue de la Ville-l'Évêque.

M. LE COMTE DE RENAUD

Nous ne trouvons qu'un chevalier de Reynaud de Monts, mestre de camp de dragons, sous-inspecteur général, commandant à l'École militaire.

M. LE DUC D'AUMONT

Pair de France, né en 1732, maréchal de camp en 1762, nommé en 1789 chef de division de la garde nationale parisienne, dont il commandait l'avant-garde, le 5 octobre, lorsqu'on alla enlever le roi de Versailles.

Rue de Caumartin.

M. AZEVEDO

C'est le nom d'un chanteur de société, ayant une belle voix de basse, qui chantait avec le ténor Garat dans les salons, et notamment aux concerts de la reine.

Quand Morel fut nommé, en 1784, administrateur de la loterie, on greva les revenus de cette opulente sinécure de 18,000 francs de pension : 6,000 francs pour Garat, 6,000 pour Azevedo, et 6,000 pour Louet, le claveciniste, qui accompagnait ces virtuoses.

On fit à ce sujet une épigramme qui daubait sur les pensionnaires et le contrôleur général :

> De Calonne à la loterie
> Place Az'vedo, Morel, Garat ;
> A-t-on jamais vu dans la vie
> Terne plus sec que celui-là.
> Az'vedo va mettre en musique
> L'éloge de son bienfaiteur ;
> Morel, en style prosaïque,
> Célébrera le contrôleur.
> Garat doit, par reconnaissance,
> D'un ton de fausset le chanter...
> Quelque jour un maître de danse
> Pourra bien le faire sauter.

Il est assez méchamment traité dans l'anecdote suivante de la *Correspondance secrète* (1782). La

scène se passe dans le *Caveau,* lieu de réunions littéraires :

Un sieur Duni et un sieur Alvedo (c'est évidemment notre abonné), fils d'un juif commerçant brocanteur, se sont pris de propos sur le talent du sieur Viotti, violon célèbre : au milieu de bien des contestations, le juif a donné un démenti à Duni, qui a riposté d'un soufflet très vigoureux dont la voûte du caveau a retenti... Menaces de la part du souffleté ; empressement, ricanements de la part des spectateurs ; rendez-vous donnés, et, vingt-quatre heures après, bruit répandu que le juif venait de donner un coup d'épée à Duni. Pure fumée que ce bruit. Le juif en est pour son soufflet, et Duni pour avoir gardé quelques jours la chambre, afin de sauver un petit bout d'honneur au seigneur Alvedo.

M. DU PETITVAL

M. Leroy de Petitval, l'un des régisseurs généraux des aides et droits y réunis.

Passage des Petits-Pères, place des Victoires.

LA BARONNE DE BURMANN

Voici ce qu'en disent les *Mémoires secrets* (4 décembre 1784) :

M^{me} la baronne de Burman étoit d'origine fille d'une courtière en diamants de la place Dauphine. Elle avoit épousé un petit bijoutier nommé Lecoq, qui a fait banqueroute et est mort en Espagne. Devenue femme galante,

elle a donné dans les yeux d'un riche Hollandois, de l'ordre équestre, qui l'a épousée, puis s'en est repenti, a voulu faire casser son mariage, et, n'ayant pu y réussir, a laissé sa femme se livrer à tout son libertinage. Elle est aujourd'hui maîtresse en titre du baron d'Ogny, intendant général des postes ; elle a surtout en sous-ordre le sieur Julien, de la Comédie-Italienne, dont la femme a quelquefois porté plainte au baron ; mais il en est tellement engoué qu'il ne croit rien, et ne peut se passer de cette dame. Il vient d'en marier la fille au comte de Peysac, avec des avantages considérables et la plus grande pompe. Cet éclat a beaucoup scandalisé Paris et donné lieu de rechercher toute l'histoire de la mère. Elle n'en sera pas moins présentée, n'ira pas moins à Versailles, ne jouira pas moins de tous les honneurs et de toutes les distinctions des femmes de la cour. Le contrat de mariage a été signé par Leurs Majestés le 21 novembre.

Rue Blanche.

LE COMTE D'ESTAING

Vice-amiral, né en 1729, qui joua un rôle considérable dans nos guerres de l'Inde et de l'Amérique et se fit remarquer par son extrême bravoure. Il fut, au moment de la Révolution, commandant de la garde nationale de Versailles. Il était resté royaliste, mais constitutionnel. Cela ne l'empêcha pas d'être envoyé à l'échafaud en 1794, comme contre-révolutionnaire.

Il a sa page dans l'histoire de l'Opéra, où on lui fit une ovation, lorsqu'il y parut à son retour

d'Amérique. D'Auberval, qui représentait Jason dans le ballet de *Médée,* offrit sa couronne au vainqueur des Anglais, aux applaudissements du public.

Lors de l'assemblée des notables, il se montra, comme on dirait aujourd'hui, assez réactionnaire. Aussi les libéraux d'alors le surnommèrent-ils « le Plat d'Estaing ».

Rue Sainte-Anne, 52.

TROISIÈMES LOGES

CÔTÉ DU ROI

M. DE LANGEAC

Le chevalier de Langeac, ci-devant abbé, littérateur, couronné plusieurs fois par l'Académie, était le fils de M^{me} de Langeac, dont les relations avec le duc de la Vrillière fournirent une abondante pâture à la chronique scandaleuse du temps. Nous en donnerons un échantillon, emprunté à l'*Espion anglais :*

Elle se nommoit M^me Sabattin lorsqu'elle commença à captiver le ministre en question. Il n'est pas étonnant qu'elle l'ait subjugué; c'est une des plus belles femmes qu'on puisse voir; elle est d'une grande taille, elle a le port majestueux; mais un regard dur qu'elle adoucissoit sans doute pour l'amant qu'elle vouloit enlacer. Elle s'est bien conservée jusqu'aujourd'hui (1776), et, quoiqu'ayant plus de cinquante ans, elle plaît encore... Son union avec le ministre fut favorisée d'une grande fécondité. La tendresse paternelle ne permit pas au duc de laisser plus longtemps ses bâtards sans état. Il se trouva un gentilhomme assez vil pour épouser la femme du ministre et reconnoître comme siens les fruits de son libertinage.

Ces enfants de l'amour, devenus ceux de la fortune et de la gloire, sont au nombre de cinq. Le premier, appelé marquis de Langeac, est au service. Le second est entré dans l'Église, et, non content d'aspirer aux dignités de cet ordre, il ambitionne des distinctions littéraires. (Il a depuis quitté le petit collet). A peine sorti du collège, il vit son front novice ceint d'une couronne académique, et, sans doute, il auroit bientôt siégé dans le fauteuil, si le duc de la Vrillière fût resté en place.

M^me de Langeac avait eu aussi une fille :

Elle est pleine de grâces, d'esprit et de finesse. Elle a épousé, il y a un an, un homme de qualité, le marquis de Chambonas, et plaide déjà en séparation contre lui. Elle se plaint de sévices et mauvais traitements, et l'autre prétend que, trop habile à marcher sur les traces de sa mère, elle commence elle-même à fournir un exemple scandaleux.

Nous avons rencontré plus haut la marquise de Chambonas, et nous avons raconté ses mésaventures conjugales et judiciaires.

Ce fut à propos d'un prix obtenu par le jeune de Langeac que l'on fit cette épigramme :

> De par le roi, ces vers soient trouvés beaux !
> Signé : Louis, et plus bas, Phellyppeaux.

C'était le nom du duc de la Vrillière.

Le chevalier de Langeac demeurait rue du Rempart, 13.

Mme THEVENOT

Nous supposons qu'il faut lire Mme Thevenet que la *Correspondance* qualifie de « fille du grand ton ».

Mme LA VICOMTESSE DE VANOISE

Rue Neuve-des-Petits-Champs, 73.

Mme CHIAVACCI

Chanteuse italienne qui chantait à l'Opéra lorsque Devismes y introduisit les bouffons :

Cette cantatrice, lisons-nous dans les *Mémoires secrets* (1779), n'a pas un organe très étendu, mais elle est parfaite musicienne; elle travaille beaucoup, elle a le plus grand goût; elle est pleine de grâces et surmonte par son art toutes les difficultés; elle est, en outre, excellente actrice, principalement dans les rôles de fourberie hypocrite, dans le caractère de sa nation et dans le sien.

La signora Chiavacci excite la jalousie de nos courtisanes et surtout des demoiselles de l'Opéra, dont elle surpasse par sa magnificence les plus riches. Outre un train considérable, elle a un coureur et joue la femme de qualité. Elle appartient actuellement à M. Amelot.

M^{me} DUBREUIL

Est-ce la femme d'un notaire qui fit de mauvaises affaires et eut maille à partir avec la justice en 1786? — Elle demeurait rue Saint-Merry, 15.

M^{me} DE ROSIN

La marquise de Rosin était la fille du maréchal de Broglie. Elle avait été dame pour accompagner Madame.

M. DE GOUVES

Charles-Antoine de Gouve, procureur général à la cour des monnaies. Il eut des querelles assez

vives avec son corps. « Mais, lisons-nous dans les *Mémoires secrets,* comme tous les roués, il a de l'esprit, des connaissances, de l'intrigue; il capta la bienveillance du ministre. » Il fut accusé de concussion et suspendu par arrêt de la cour. Mais il eut le talent de faire casser cet arrêt et fut réintégré dans ses fonctions.

Rue de Richelieu, 136.

M^{me} DUPARC

C'était une des « impures » à la mode. Nous avons vu qu'elle avait eu pour amant sérieux M. Clos, ancien notaire et abonné de l'Opéra (rez-de-chaussée).

La *Correspondance* (1776) cite, à propos de cette liaison, une chanson qu'elle attribue à M. de Bussy, « le grand chansonnier de la cour, » qui est fort piquante :

Air *de la Romance du Barbier de Séville :*

Sur un vélin aussi blanc que l'albâtre,
Belle Duparc, vous laissez à huis clos
Passer un acte à ce fin monsieur Clos,
Bailleur de fonds, il a le privilège.

L'acte est-il bon, fait par un seul notaire ?
Ah ! croyez-moi, prenez vos sûretés ;
Comparoissez, de peur des nullités,
Par devant Clos ajusté d'un confrère.

Soyez au guet, s'il quitte une minute,
Au jeune clerc, il faudra la donner
Pour l'expédier et collationner,
C'est là son fait ; Clos garde la minute.

Ce monsieur Clos est, dit-on, un des aigles,
Mais, quoiqu'il dresse assez bien l'instrument,
Confiez-moi votre pièce un moment,
Cela se peut sans déranger les règles.

Je suis ami de la vérité nue,
Clos ne veut pas que l'on se mette en frais ;
Il vous soutient que, pour vos intérêts,
Il n'est pas temps encor qu'on insinue.

De l'acte enfin aucun n'a connoissance,
Jusqu'à présent on n'a pu contrôler ;
Par représaille est-il bien de voler
Les droits acquis à la haute finance ?

Ce notaire, ajoute la *Correspondance*, était « très épicurien, grand amateur des belles, le conseil, l'ami, le consolateur des impures; d'ailleurs, riche comme il faut l'être pour soutenir l'éclat de qualités aussi respectables ».

M. LE CHEVALIER DE LA CORBIÈRE

Rue de Bondy, 24.

QUATRIÈMES LOGES
CÔTÉ DE LA REINE

M. LE MARQUIS DE LA MOUSSAYE

Rue de l'Université, 40.

M^{me} DUCHAINE

Ce nom doit probablement s'écrire Duchêne ou Duchesne, et sous ces diverses formes nous ne pouvons discerner cette abonnée.

M. LE VICOMTE DE PONS

Brigadier d'infanterie. — Rue Notre-Dame-des-Champs.

M^{me} DE LA RIAUDERIE

Marquise de la Rianderie. — Rue d'Orléans, au Marais, 15.

M. LE PRÉSIDENT MAIRAT

Antoine-Hilaire-Laurent, président à la chambre des comptes, depuis 1773. — Rue Popincourt.

M. HOUSNON

Ce nom est, selon toute apparence, défiguré par le copiste. Il existait un fabricant de gazes du nom de Hansman, rue Saint-Denis, 153.

QUATRIÈMES LOGES
CÔTÉ DU ROI

M. DE GILIBERT

Gilibert de Merliac, major aux Invalides.

M. LE BARON DE CROMBERG

Nous n'avons pas rencontré ce personnage.

M. DEROSIER

Rue de Bondy, 15.

M. DE VISMES

Il y avait deux frères de Vismes. Le plus connu est celui qui fut directeur de l'Opéra de 1778 à 1780, jusqu'au jour où ce théâtre rentra dans la maison du roi. Ce n'était pas un administrateur sans mérite. Il voulut réformer des abus, ce qui était une prétention inadmissible à l'Opéra. Aussi son règne fut-il de courte durée. Il fit une nouvelle

et courte campagne directoriale en 1799 et 1800, et mourut en 1819 à Caudebec.

Il a fait des ouvrages sur la musique et deux opéras-comiques. Ce qui paraîtra plus singulier, c'est qu'il est l'auteur des *Recherches sur l'origine et la destruction des Pyramides d'Égypte*.

Ses tendances autoritaires excitèrent contre lui l'inimitié des artistes de l'Opéra. La querelle dura assez longtemps. Il faut y rapporter une brochure qui fut interdite par la police, et dont la *Correspondance secrète* donne une longue analyse. Elle est intitulée :

> Instruction du procès entre les premiers sujets de l'Académie royale de musique et de danse, et le sieur de Vismes, entrepreneur jadis public et aujourd'hui clandestin et directeur de ce spectacle; par devant la Tournelle du public : extrait de quelques papiers qui n'ont pas cours en France.

L'auteur suppose que les acteurs de l'Opéra présentent une requête « à MM. les amateurs politiques, littéraires, critiques et dégustateurs du café du Caveau. » Cette requête est signée de : Legros, Gelin, Vestris, Gardel, d'Auberval, Noverre, acteurs et danseurs ; Rosalie Levasseur, Duplan, Beaumesnil, Durancy, Guimard, Heinel, Allard, Pestin, actrices et danseuses.

Chacun de ces personnages expose devant ce tribunal ses griefs contre de Vismes. La conclusion est que ce directeur doit donner sa démission et que les artistes doivent s'administrer eux-mêmes.

On l'avait surnommé « le Turgot de l'Opéra ». Voici sans doute encore un des actes administratifs qui lui valurent ce surnom :

> On parle d'un règlement fait depuis quelques jours à l'Opéra par lequel les femmes à haute coiffure ne seront pas admises à l'amphithéâtre. C'est le sieur de Vismes qui a imaginé cette police. On dit que la demoiselle Saint-Quentin, si renommée pour ses nouvelles coiffures, en a imaginé une dernière, qu'on appelle à la de Vismes, et que c'est une coiffure plate. Au reste, comme il ne va guère en cet endroit que des filles, des actrices ou des femmes à entrées, le directeur actuel a peut-être cru pouvoir s'arroger le droit d'examen et d'exclusion (1778).

Son frère, Alphonse de Vismes, était l'un des directeurs généraux de l'administration des fermes.

Leur sœur avait épousé Laborde, ancien valet de chambre de Louis XV, compositeur et fermier général. M{me} de Laborde était très aimée de la reine dont elle était lectrice et dame de lit.

M. LE CHEVALIER DE MEAUPOU

Maître des requêtes, neveu du chancelier.

Nous trouvons sur son compte une affaire assez scandaleuse, racontée par la *Correspondance* (1785) :

> Le parlement est saisi d'une affaire qui commence à faire beaucoup de bruit. Voici le fait : un particulier, nommé la Roche, et qui prend dans sa requête le titre modeste de bourgeois de Paris, étant obligé, il y a quelque temps, de

faire un voyage, confia sa fille, jolie et affligée de dix-sept ans, à une femme qui ne méritoit pas cette confiance. Peu après, on ne sait trop comment, cette jeune personne se trouva entre les bras de M. de Meaupou, maître des requêtes, et logée avec lui à la chancellerie. Le père, de retour, ayant demandé sa fille, elle lui fut niée et refusée. Il insista, on la lui rendit, mais enceinte. Ce père crut devoir exiger quelque réparation, qui lui fut durement refusée. Alors il présenta requête pour qu'il lui fût permis d'informer contre le rapt de séduction de sa fille, et sa requête fut accueillie par les chambres assemblées. Plusieurs personnes de considération se sont interposées pour engager M. de Meaupou à arranger une affaire qui est tout au moins très scandaleuse ; il prétend avoir des preuves authentiques de la connivence du père, et il n'a voulu rien entendre, de sorte que l'affaire va se poursuivre.

M. CALMER

Rue de Bondy, 69.

M. DUPUIS

Il y a de nombreux Dupuis et Dupuy, parmi lesquels nous remarquons M. Dupuy, membre de l'Académie des inscriptions et belles-lettres, bibliothécaire du prince de Soubise.

Hôtel de Soubise, rue Vieille-du-Temple.

CINQUIÈMES LOGES

CÔTÉ DE LA REINE

M. DE LA CHAUSSÉE

Secrétaire interprète du conseil des finances de la reine.
Rue Neuve-des-Petits-Champs, 111.

M. DE NESLE

Le marquis de Nesle est le héros d'une scène, d'ailleurs peu édifiante, qui se passa au Palais-Royal, en 1785 :

Il y a quelques jours, racontent les *Mémoires secrets,* qu'un inconnu ayant attaqué une femme, et celle-ci ne répondant pas aux désirs de l'impudique, il lui asséna un coup de canne à dard et lui fit une blessure grave. Elle crie : la garde arrive et l'on veut arrêter le quidam. Il refuse de se laisser emmener ; on lui représente le danger de la résistance ; on le menace du mécontentement de M. le duc de Chartres, auquel il manque essentiellement. Il s'écrie qu'il se moque de M. le duc de Chartres, qu'il est le marquis de Nesle. Arrive un inspecteur qui dit : — Oui, c'est M. le marquis de Nesle, qu'on le laisse aller. Sur le compte rendu

du fait au prince, il a choisi le seul parti convenable, en déclarant que ce ne pouvoit être le marquis de Nesle ; que c'étoit sûrement un polisson qui avoit pris son nom. Ce qui confirme que c'est bien ce seigneur, déjà décrié par plusieurs aventures de cette espèce, c'est que, s'étant présenté deux fois à Versailles pour y faire son service auprès de Madame, dont il a l'honneur d'être le premier écuyer, il a été prié deux fois de se retirer.

Il demeurait rue de Beaune, 6.

CINQUIÈMES LOGES
CÔTÉ DU ROI

Mme DUTENDART

Ce nom a échappé à nos recherches.

M. DESPREZ

Nous trouvons, au contraire, trop de Desprez ; l'un d'eux est administrateur de la Compagnie des Indes.
Rue des Bourdonnais.

M. DE LA BOULAYE

Douet de La Boulaye, ancien intendant d'Auch, maître des requêtes, connu comme dilettante passionné.

Rue du Houssaye.

ABONNÉS NOUVEAUX
1785-1786

REZ-DE-CHAUSSÉE

CÔTÉ DE LA REINE

M^{me} LA MARQUISE D'ARMENTIÈRES

Elle était veuve de Louis de Conflans, marquis d'Armentières, maréchal de France, mort en 1774.

Elle s'appelait Marie-Antoinette Portail. Les mémoires du temps racontent que, lorsque la sœur du marquis, M^{lle} de Conflans, épousa, quelques années après, le comte de Coigny, celui-ci dit à M. de Conflans, à propos du repas de noces : « Je suis un peu embarrassé, je n'ai jamais soupé chez ta femme. — Ma foi ! ni moi non plus, répondit M. de Conflans. Nous irons ensemble et nous nous soutiendrons. »

Sa mort ne dut pas faire un grand vide dans son intérieur.

CÔTÉ DU ROI

M. LE COMTE DE TAVANNES

Maréchal de camp de 1780, chevalier d'honneur de la reine.

M^{me} du Deffand écrit à la duchesse de Choiseul (5 avril 1772) :

On ne s'entretient que de l'aventure de M^me de Tavannes. La séparation est faite; on lui donne 22,000 francs. Elle ne sera pas chargée de ses enfants, elle restera à madame la Dauphine, ce qui déplaît fort à son mari. Tout ceci m'a bien étonnée. Je la croyais une dame *honesta,* et elle n'est rien moins.

PREMIÈRES LOGES
CÔTÉ DE LA REINE

M^me CHATELAIN

M^me de Chatelain. — Place des Victoires, 6.

CÔTÉ DU ROI

M. LE COMTE DE ROCHAMBAUT

Le comte de Rochambeau, lieutenant général de 1780. Il était alors de retour de sa brillante campagne en Amérique. Il fut maréchal de France et mourut en 1807. — Rue des Vieilles-Tuileries, 60.

M. FRIN

Banquier. — Rue du Carrousel.

M. DE MONGUYON

M. Pache de Monguion, administrateur de la Caisse d'escompte. — Rue de Richelieu.

SECONDES LOGES
CÔTÉ DE LA REINE

S. M. LA REINE

La loge de la reine portait le n° 2 ; elle était de huit places, et le prix de location de 6,000 francs. M. de Goncourt en a donné le plan dans sa récente histoire de Marie-Antoinette. Elle se composait de deux loges à l'avant-scène, avec un salon derrière et des dégagements. Elle fut installée en 1785.

M. DELAMARRE

Il y a M. de Lamarre, secrétaire du roi, rue de Ménars, 1. — Et M. de Lamarre, procureur de la Chambre des comptes, rue des Frères-Saint-Paul, 25.

M. MINEL

Ce locataire avait, en outre, ses entrées à l'amphithéâtre, sur le pied des grands abonnements, c'est-à-dire pour toutes les représentations et pour sa vie, « à cause de l'emprunt pour l'agrandissement du théâtre. »

Il était conservateur des hypothèques sur les rentes. — Rue Basse-Porte-Saint-Denis.

M^{me} LA MARQUISE DE CASSINI

La marquise de Cassini partageait un quart de la loge n° 14 avec le comte de Maillebois. Ce rapprochement n'était pas l'effet du hasard. Les *Mémoires secrets* (décembre 1776) parlant du mariage de son frère, le marquis de Pezay, le poëte érotique, nous donnent la clef de cette collaboration :

Le mariage du prétendu marquis de Pezay est l'entretien de Paris, et l'on plaisante beaucoup sur une généalogie qu'il s'est faite pour paroître à la cour, où l'on le fait descendre des Massoni d'Italie. (Son nom était Masson.) Cela réveille la chronique scandaleuse sur le compte de sa sœur, M^{me} de Cassini, l'amante publique du comte de Maillebois.

Son influence se faisait sentir dans les affaires publiques, d'après la *Correspondance* (1777) :

M. Necker est arrêté où il ne croyoit pas, dans la suppression des croupiers sur les fermiers généraux. M^{me} de Cassiny se trouve être une des croupières, et c'est au marquis de Pezai, frère de cette dame, que M. Necker doit son élévation. A chaque pas, il trouve des obstacles.

M^{me} de Cassini demeurait rue de Babylone.

CÔTÉ DU ROI

M. COURAND DE BELLEVUE

Nous n'avons point rencontré ce nom.

TROISIÈMES LOGES
CÔTÉ DE LA REINE

———

LE MARQUIS DUMESNY

Probablement le marquis Dumesnil.
Rue des Bons-Enfants, 33.

M. DE VERGENES

Le comte Gravier de Vergennes était ministre des affaires étrangères. — Son fils, le vicomte de Vergennes, était capitaine colonel des gardes de la porte du roi.

Le comte de Vergennes était un ministre rangé et laborieux :

> Son train de vie est des plus uniformes. Il a deux commis enfermés continuellement avec lui, qui ne vont nulle part et ne reçoivent aucune visite; il ne se confie pour le reste qu'à lui-même et à un chiffre dont seul il a la clef. Levé à quatre heures du matin, il travaille jusqu'à une heure. Il se rend alors chez la comtesse de Vergennes, dîne en famille, joue avec ses enfants; il se renferme à cinq ou six heures dans son cabinet jusqu'à dix, prend un bouillon et se couche.

On trouvera difficilement dans une journée ainsi employée une place pour l'Opéra. Aussi notre abonné était-il vraisemblablement le vicomte de Vergennes.

Le père et le fils furent condamnés à mort le 6 thermidor an II, « comme complices d'une conspiration dans la maison d'arrêt de Saint-Lazare où ils étaient détenus ».

L'hôtel de Vergennes était quai Malaquais, 4.

M. LE BARON DU METZ

Le comte Dumaitz de Goimpy était chef d'escadre. Nous ne trouvons point le baron.
Rue Louis XV, 27.

M. DE LAUNAY

Trésorier des États d'Artois, rue de Richelieu, 90, ou son fils, maître des requêtes, à la même adresse.

M^{me} DE MARJOLAN

Nom qui nous est inconnu.

M. LE COMTE DE MERLE

Maréchal de camp de 1780.
Rue de la Michodière.

Mme LA COMTESSE DE VASSY

Il y a deux comtesses de Vassy.
Rue de Richelieu, 135.
Rue Sainte-Anne, 54.

M. DE SUFFREN

Le bailli de Suffren, vice-amiral à cette époque, revenu depuis peu de l'Inde, et qui était l'objet de la curiosité et de l'admiration des Parisiens. L'*Almanach des spectacles* de 1785 raconte l'épisode suivant dont il fut le héros, à l'Opéra :

A la première représentation des *Danaïdes,* qui fut donnée lundi 26 avril, par extraordinaire et abonnement suspendu, et que la reine a honorée de sa présence, M. le bailli de Suffren, qui, depuis son retour de l'Inde où il s'est acquis tant de gloire, n'avoit encore paru à aucun spectacle, ayant été aperçu aux balcons, la salle a aussitôt retenti d'applaudissements qui ont duré très longtemps. L'orchestre, animé par ces témoignages publics de la joie universelle, l'a salué d'une fanfare avec les cimballes et les trompettes, et les spectateurs ont recommencé la fanfare.

C'est à propos de cette scène à l'Opéra que le marquis de Bièvre fit le couplet suivant, assez peu respectueux pour la majesté royale :

> Quelqu'un disoit qu'à l'Opéra
> Le public, nombreux ce jour-là,

> Avoit, dans l'ardeur qui l'entraîne,
> Claqué Suffren plus que la reine.
> De Bièvre dit : « Je l'ai prévu,
> La plus charmante des princesses,
> Quoique reine, n'a que deux fesses,
> Au lieu que Suffren a vaincu. »

Le baiili de Suffren fut tué en duel à Versailles en 1788.

Il demeurait rue de Bourbon, 76.

M. HERMENSEN DE POLNY

Administrateur de la Caisse d'escompte.
Rue Neuve-des-Bons-Enfants, 14.

M. DE LA PERCHE. — M. DE LANNE

M. de la Perche, exempt de la compagnie du lieutenant criminel de robe courte, au Châtelet de Paris.

Rue Saint-Martin, près celle Maubuée.

Nous ne trouvons point le nom de son associé, M. de Lanne. Peut-être faut-il lire M. Lalanne, banquier, rue Vivienne, 26.

Mme LA VICOMTESSE DE SAINT-CHAMANT

Le vicomte de Saint-Chamans était colonel du régiment de la Fère (infanterie).
Rue de Clichy.

M. LE COMTE D'OLAN

Nous ne trouvons pas ce nom. Il faut peut-être lire « d'Aulan ». Il est question, dans la *Correspondance* de M^{me} du Deffand, d'un chevalier d'Aulan, son neveu, fils d'une sœur mariée à Avignon.

M. DE GARVILLE

Gigot de Garville, administrateur des Domaines et droits domaniaux.
Place Vendôme, près la rue Saint-Honoré.

TROISIÈMES LOGES

CÔTÉ DU ROI

M. DE PRESSIGNY

Fermier général.
Rue des Jeûneurs, 25.

M. DE LA NORAYE

M. Lecoulteux de La Noraye, secrétaire de la chambre et du cabinet du roi, l'un des administrateurs de la Caisse d'escompte. Il fut, en cette qualité, assez vivement attaqué par Mirabeau dans une lettre sur la banque de Saint-Charles et la caisse d'escompte. Cette lettre fut supprimée par arrêt du conseil « comme contraire au bon ordre et comme contenant des expressions injurieuses à l'honneur d'un citoyen jouissant d'une réputation méritée et héréditaire dans sa famille, ainsi qu'à celui des administrateurs d'un établissement protégé par Sa Majesté ».

Il fut, en 1789, l'un des membres de la municipalité de Paris.

Rue Croix-des-Petits-Champs, 14.

M. DE TOLOZAN

Il y a deux Tholozan en fonctions à cette date : l'un trésorier de Lyon, et l'autre maître des requêtes, intendant du commerce, introducteur des ambassadeurs, et rapporteur du point d'honneur près le tribunal des maréchaux de France. Pour le distinguer de son frère, on l'appelait Tholozan *point d'honneur*.

Rue du Grand-Chantier, 6.

M. LE COMTE DE TURCONY

Rue du Gros-Chenêt, 24.

M^{me} SAINT-FINET

Ce nom ne nous est pas connu. Celui de Finet se présente à nous dans l'article suivant des *Mémoires secrets* (1775) :

Un nommé Finet, lieutenant ancien de la connétablie, gros joueur et passant un peu pour fripon, a eu dernièrement, au Colysée, une rixe contre un commis des fermes qui, dupé par lui au jeu, ne se soucioit pas de le payer. La querelle s'échauffant, quoique ce dernier n'eût point d'épée, Finet a tiré la sienne et en a donné un coup dangereux à son adversaire qui pourroit en mourir. L'assaillant a été arrêté et sera pendu si le blessé meurt. C'est ce même Finet, envoyé

en Angleterre par M. le duc d'Aiguillon, pour enlever Morande, l'auteur du libelle contre M^me Dubarri et que le bruit public y avoit déjà fait pendre. Il faut croire que c'est nécessairement un gibier de potence. Au demeurant, il est fort riche et fils d'un maître paveur.

Il fut élargi.

M. LE MARQUIS CLERMONT-D'AMBOISE

Maréchal de camp en 1780. C'est l'interlocuteur du chevalier de Chastellux dans l'anecdote que nous avons rapportée plus haut. Il a été ambassadeur à Naples.
Rue Royale-Saint-Roch, 19.

M. DE SAINT-SIMON

Il y avait alors un grand nombre de membres de cette famille, entre autres le marquis de Saint-Simon, qui revenait d'Amérique où il avait brillamment fait campagne.
Rue des Saints-Pères, 39.

M DECK

C'est probablement M. Deack, gentilhomme par quartier du comte d'Artois.

QUATRIÈMES LOGES

CÔTÉ DE LA REINE

Mme MIGNEAUX

Mme Mignot, sans doute. — Place des Victoires, 18.

M. J. CHAL

Nous n'avons pas trouvé ce nom.

M. LE COMTE DE MALLET

Rue Poissonnière.

M. IMBERT

Receveur général des Domaines. — Hôtel de l'administration, rue Neuve-des-Petits-Champs.

Mme TESSIER

Au Roule.

M. LE POT DE LA FONTAINE

Notaire et secrétaire de la cour du Parlement.
Rue Saint-Honoré, vis-à-vis l'hôtel de Noailles.

M. DE FRESNEUIL

Nous ne trouvons que le comte et le marquis de Fresneux.

Rue Mézières.

M^{me} LA COMTESSE DE FOUGÈRES

Nous supposons qu'il s'agit ici de la comtesse de Fougières, dame pour accompagner la comtesse d'Artois.

Rue de Tournon, 6.

M^{me} LA DUCHESSE CERESTE BRANCAS

Voici ce qu'en disent MM. de Goncourt :

> Dans le salon Brancas, accusé par Grimm de trop rappeler l'hôtel de Rambouillet, régnait paisiblement cette belle duchesse de Brancas qui, à côté de la duchesse de Cossé, semblait le repos de la terre à côté de son mouvement. C'était la personne la plus sage et la plus paresseuse, la grâce recueillie dans un bon fauteuil au coin du feu.

Ce passage fait allusion à un parallèle poétique fait aux eaux de Contrexeville par M. de Céruty, et dont nous citerons le premier et le dernier couplet :

Lorsque Dieu de sa main féconde
Tira l'univers du chaos,
Il prescrivit pour règle au monde
Le mouvement et le repos ;
Cossé, Brancas, par caractère,
Offrent ce contraste frappant ;
L'une est le repos de la terre,
Et l'autre en est le mouvement.

Cossé, peut-être un peu trop vive,
Dévore un jour en un moment ;
Brancas, quelquefois trop tardive,
Voudrait retenir chaque instant.
A qui des deux donner la palme ?
Cela mérite attention :
L'une est un sage dans le calme,
Et l'autre un sage en l'action.

L'hôtel Brancas était rue Taitbout.

M. LECOULTEUX DU MOLEY

Banquier, administrateur de la Caisse d'escompte. Il possédait les jardins de la Malmaison, célébrés par Delille dans son poëme. Il était inspecteur général des bailliage et capitainerie royale des chasses de la Varenne du Louvre, dont Beaumarchais était le lieutenant général.

M^{me} Du Moley avait un salon recherché à cette époque :

M^{me} Du Moley était une personne occupée toute la semaine du nombre d'hommes qu'elle devait avoir à son lundi, et savourant d'avance les louanges sur la richesse de ses ameublements, le luxe de sa table, le goût de son opulence. Réglant son accueil sur la fortune et la noblesse des gens, affichant les gens titrés, montant au plus extrême des airs de la cour, elle voulait bien trouver dans l'esprit d'un homme un prétexte à le recevoir quelquefois. Cette complaisance la sauvait un peu du ridicule. (De Goncourt.)

Delille était le poëte favori de la maison, et l'on trouve, dans la *Correspondance* de Grimm, son portrait écrit par M^{me} Lecoulteux. Ce portrait est flatteur, presque tendre. La Harpe était aussi un des habitués du salon, et nous le voyons y lire sa tragédie des *Barmécides*.

M. Lecoulteux du Moley, lorsque vint la Révolution, se dédommagea d'avoir courbé l'échine devant des gens titrés. Voici quelques lignes des *Souvenirs* de M^{me} Vigée-Lebrun sur la seconde manière de ce financier :

En juin 1789, j'allai dîner à la Malmaison ; j'y trouvai l'abbé Sieyès et plusieurs autres amateurs de la révolution. M. Du Moley hurlait contre les nobles.

Il était, à cette époque, commandant de la garde nationale.

Il demeurait rue Montorgueil, 108.

QUATRIÈMES LOGES

CÔTÉ DU ROI

M. DE BESSEUIL

Nom qui nous est inconnu.

M{lle} GRANDI

C'est une ancienne danseuse de l'Opéra, qui était vraisemblablement retirée avec une honnête aisance. Nous avons quelques anecdotes sur son compte. Elles sont d'ancienne date, ce qui ne la fait point jeune en 1785. La première est de 1768 :

M{lle} Grandi, danseuse en double de l'Opéra et figurante, d'un talent médiocre et d'une figure très ordinaire, se plaignoit, il y a quelques jours, sur le théâtre de l'Opéra, d'avoir perdu un amoureux qui lui avoit donné mille louis en cinq semaines. Un des spectateurs lui dit qu'elle étoit faite pour trouver aisément à remplacer cette perte. La demoiselle répond que cela ne se répare pas si facilement ; elle ajoute qu'en tout cas elle ne veut point d'amant qu'à la condition d'un carosse et de deux bons chevaux, avec au moins cent louis de rentes assurées pour les entretenir. La conversation tombe. Le lendemain, il arrive chez M{lle} Grandi un

magnifique carosse attelé de deux chevaux. Trois chevaux suivent en lesse, et l'on trouve 130,000 livres en espèces dans le carosse. On ne dit point encore le nom de ce magnifique personnage, bien digne d'être inscrit dans les fastes de Cythère. On l'assure étranger, ce qui est injurieux pour la galanterie françoise.

Cette dernière réflexion patriotique est vraiment bien placée.

Du reste, si nous en croyons l'auteur de *la Police dévoilée*, qui ramassa lors de la Révolution quelques papiers scandaleux dans les tiroirs du lieutenant général, la demoiselle Grandi n'aurait pas joui longtemps de ce magnifique présent. Voici ce qu'il nous raconte :

Lorsque le Polonais Ros... devint fou de la Grandi, mais fou jusqu'à l'engager à porter son nom, il lui donna bien une montre de quarante louis, un ajustement de dentelles, et un vis-à-vis attelé de deux bons chevaux. Tout cela fut bien reçu, mais tout n'étoit pas payé. Celui qui avoit vendu le carosse, M. Blanchart, à l'hôtel d'York, va, entre midi et deux heures, trouver la petite princesse à son lever; et comme elle croyoit que cet homme avoit quelque grâce à lui demander, elle lui témoigna beaucoup d'humeur sur ses chevaux, qui ne savoient pas courir. M. Blanchart, d'un air respectueux, jaloux de la réputation de ses bêtes, lui proposa de les mener lui-même à Longchamp; et que, s'ils n'étoient pas dignes d'elle, elle choisiroit la plus belle paire de son écurie. Elle lui permet d'être son cocher. Sur les boulevards, il lui propose, à cause de ses nerfs délicats, de descendre pour que, par de hardies caracoles, il lui prouve tout ce que savent faire ses chevaux sous un fouet savant.

Elle regarde et ne les voit plus; ils sont déjà sous la remise de leur maître. M^lle Grandi, toute honteuse d'être à pied, fut trop heureuse de s'appuyer sur le bras d'un de ses amoureux à l'heure, qui vouloit lui donner, comme à Vénus, un char que pouvoient traîner deux colombes.

Lors d'une visite que fit le roi de Danemark à Paris, en 1768, M^lle Grandi fit, comme beaucoup d'autres, à ce qu'il paraît, des avances inutiles à ce monarque :

Les filles qu'on appelle du bon ton, racontent les *Mémoires secrets*, fondoient de grandes espérances sur l'arrivée du roi de Danemark; elles se préparoient de longue main à captiver ce jeune monarque. Les unes ont été au-devant de Sa Majesté dans de superbes équipages à quatre et à six chevaux ; d'autres sont venues s'installer dans les environs de son palais. Quelques-unes, à force d'argent, avoient obtenu du tapissier de placer leurs portraits dans les cabinets et boudoirs de son hôtel. Enfin M^lle Grandi, de l'Opéra, accoutumée à s'enrichir des dépouilles des étrangers, et dont la cupidité dévoreroit un royaume, a eu l'audace d'envoyer sa figure en miniature à ce prince. Il paroît que tous les charmes de ces nymphes ont échoué contre la sagesse de ce moderne Télémaque.

Une dernière anecdote, empruntée à la même source, et où nous la voyons victime d'une innocente mystification (1773) :

M. le marquis de Louvois fait aujourd'hui l'entretien du foyer de l'Opéra. Il a pris quelque goût pour la demoiselle Grandi, une danseuse de ce spectacle, et celle-ci ne lui a pas

été cruelle. Elle a fait les choses très généreusement, s'en rapportant à la munificence de ce seigneur, et n'imposant aucune condition. Le lendemain, son amant lui a demandé ce qui lui feroit plaisir. Elle a parlé de chatons qui s'assortiroient à merveille avec le collier qu'elle avoit et le rendroient beaucoup plus brillant. Le surlendemain est arrivée une caisse à M^lle Grandi, pleine de petits chats. Cette facétie fait beaucoup rire, et l'on ne doute pas qu'elle ne soit suivie de quelque chose de plus sérieux de la part de M. de Louvois.

Malheureusement, nous manquons de renseignements sur la suite de cette aventure. L'histoire ne pense pas à tout.

M. LE COMTE DE TRACI

Rue de Bourbon, 48.

M. LE MARQUIS DE GOULET

Rue de Saint-Louis, 82.

M. DE VALBELLE

Le chevalier de Valbelle, si connu par ses amours orageuses avec Clairon, était mort en 1779. Cet abonné serait donc son fils.

M. LE CHEVALIER DE VALORY

Amateur des arts; membre honoraire de l'Académie royale de peinture et de sculpture. Collé le cite comme bon juge de comédies.

Il avait eu pour maîtresse une demoiselle d'Este, dont Diderot nous a laissé le portrait :

> C'étoit une Flamande, et il y paroît à la peau et aux couleurs. Son visage est comme une jatte de lait sur laquelle on a jeté des feuilles de rose, et des tétons à servir de coussins au menton, le reste à l'avenant, du moins, je le présume. Elle est bien née. Le chevalier de Valory l'enleva de la maison paternelle à l'âge de quatorze ans, et vécut une quinzaine d'années avec elle, la déshonora, lui fit des enfants, lui promit de l'épouser, s'entêta d'une autre et la planta là.

Elle passa de ses mains dans celles de Duclos.

Elle joue un très grand rôle dans les *Mémoires* de Mme d'Épinay, qu'elle engagea vivement à se consoler de l'indifférence de son mari. Elle fut la confidente de ses amours avec Dupin de Franceuil.

Le chevalier de Valory demeurait rue des Filles-Saint-Thomas, 11.

CINQUIÈMES LOGES

CÔTÉ DE LA REINE

M. LE PRÉSIDENT DE FAUTRAS

Benjamin-Jacques de Fautras, président honoraire de la cour des Aides.
Rue de Grenelle-Saint-Honoré.

M. PILLON

Rue du Mail, 25.

M^{me} DE TRESSAN

Le comte de Tressan, membre de l'Académie française, était mort en 1783. Sa veuve pouvait décemment se montrer à l'Opéra en 1785.
La comtesse de Tressan demeurait rue des Petits-Augustins, 24. — Il y avait aussi la marquise de Tressan, rue Taitbout.

CÔTÉ DU ROI

M^{me} MÉRIEL

Ce nom nous est resté inconnu.

ENTRÉES GRATUITES

LISTE

DES PERSONNES AUXQUELLES LE ROI VEUT BIEN ACCORDER LES ENTRÉES GRATUITES A L'OPÉRA POUR LES JOURS DE SPECTACLE, PENDANT L'ANNÉE DU THÉATRE, DU 1er AVRIL 1783 AU 1er MARS 1784.

VILLE DE PARIS

Le capitaine des gardes de M. le Gouverneur de Paris ; un écuyer.

ANCIENS ÉCHEVINS

(Conformément à la décision du roi, qui leur accorde leurs entrées pour la vie, suivant la lettre du ministre du 28 novembre 1770) :

MM. Vieillard, Sarasin, Basly, Boucher d'Argis, Martel, Charlier, Buffault, receveur général, pour suite et à cause de la concession de l'entreprise faite à M. de Vismes.

Parmi ces personnages importants de la municipalité parisienne, l'un, Boucher d'Argis, conseiller au Châtelet, fut condamné à mort le 5 thermidor, an II, « comme convaincu d'être complice d'une conspiration dans la prison des Carmes ».

Le dernier, Buffault, qui a donné son nom à une rue de Paris, était marchand d'étoffes de soie. Son magasin était rue de la Monnoie, à l'enseigne des *Traits galants*. En 1776, il fit partie d'un comité d'administration de l'Opéra avec Berton, comme

directeur nominal. C'était à l'époque où Turgot entreprenait de réformer les finances de l'État, chose presque aussi difficile que de réformer l'Opéra. On se moqua fort des nouveaux administrateurs.

« L'épidémie de réforme qui règne parmi nous, dit la *Correspondance secrète,* a gagné l'Opéra ; les nouveaux directeurs réforment et ont obtenu deux arrêts du Conseil, l'un portant des règlements pour le public et l'autre pour les acteurs et les danseurs... Il y a de la fermentation dans cette petite république ; les nouveaux chefs entrepreneurs ne plaisent pas aux différents membres. Ils ont fait une caricature assez plaisante sur leur compte. On voit ces directeurs, dans une estampe, assemblés et faisant comparoître leurs nouveaux sujets devant leur tribunal. M. de La Ferté tient la canne levée pour battre ceux qui lui manqueront de respect ; son neveu, comme le plus jeune, lit les nouveaux règlements ; M. Hébert (trésorier des menus plaisirs du roi) s'occupe à serrer les sacs d'argent dans ses poches ; M. Buffaut, ci-devant marchand de soieries, mesure avec une aune la voix d'un grand flandrin de chanteur placé devant lui, la bouche béante et fendue jusqu'aux oreilles ; M. Bourboulon, financier, chiffre les pièces de deux sols qu'on pourra donner par part à chaque représentation à un danseur qui bat devant l'assemblée des entrechats. Tout cela n'est que plaisant et ridicule, etc. »

Lorsqu'en 1778 la direction passa à de Vismes, Buffault eut soin de faire stipuler ses entrées à vie.

M^me Buffault mourut en 1777 de la petite vérole. C'était un bon type de bourgeoise.

« Elle étoit, disent les *Mémoires secrets,* une des plus belles créatures de la capitale, et elle faisoit bruit par cette raison. Son plus grand chagrin étoit d'être fille d'une cuisinière et femme d'un marchand. Elle avoit fait s'évertuer celui-ci qui, par la protection de M^me Dubarri, étoit devenu écuyer, receveur général des domaines, dons, octrois et fortifications de la ville de Paris, et conseiller du roi en ladite ville. Elle délicatoit son corps avec une recherche singulière. Pour se décrasser, elle s'étoit formé une espèce de société d'artistes, de gens à talents et de lettres, et tâchoit, par ses airs de petite maîtresse, de faire oublier son extraction. »

Buffault reçut en outre le cordon de Saint-Michel en 1782, en même temps que deux autres échevins. On appela ces cordons des « cordons de Grève ».

Son veuvage ne dura pas longtemps ; il se remaria en 1779 :

« M. Buffault, ancien marchand d'étoffes, puis trésorier de la

ville de Paris, célèbre par la protection de la comtesse du Barry, par la singulière fortune qu'il a faite et par l'extrême beauté de sa femme qu'il vient de perdre, s'est remarié ces jours-ci. Il a épousé l'ancienne maîtresse de M. de La Ferté, intendant des menus plaisirs, qu'il avoit enlevée, il y a quelque temps... à cet autre financier, son ami et son bienfaiteur. »

Cette fille s'appelait la Plaine dans le monde de la galanterie. Il est question d'elle dans la parodie des *Annonces, Affiches et Avis divers, ou Journal général de Paris*, du vendredi 31 décembre 1779 :

« Biens en roture à vendre ou à louer. »

« Maison très-spacieuse, dite *la Plaine*, vu son immensité, charges et offices d'intendants des menus, rapportant l'impossible, outre les droits casuels à vendre : la maison comme on voudra. S'adresser, pour la maison, à M^{me} Buffault, et pour les intendances à son mari, ancien marchand de soie, et aux sieurs Papillon de La Ferté, Mareschaux Desentelles et Bourboulon, sur le pavé de Paris. »

Buffault demeurait rue Bergère.

AUTEURS

MM. Favart, Laujon, Marmontel, De Bury, Dauvergne, Joliveau, Philidor, Monsigny, Sedaine, De Chabanon, De la Borde, De Saint-Marc, Lemonnier, Gossec, Floquet, Grétry, Du Roulet, Gluck, De la Garde, Piccini, Tschoudy, Pitra, Guillard, Dubreuil, De Vismes l'aîné, Morel, Fenouillot de Falbaire, pour sa vie, à cause de la cession du *Premier navigateur*; Sacchini, Lebœuf, Edelmann, Moline, Lemoine.

Tous ces auteurs, musiciens et librettistes, avaient composé des ouvrages pour l'Opéra et avaient leurs entrées à ce titre.

ACTEURS

ET AUTRES SUJETS RETIRÉS, AYANT LA PENSION DES GRANDS APPOINTEMENTS

MM. JELIOTTE, DE CHASSÉ, PILLOT, LAVAL, LANY, AUBERT, FERET, GÉLIN, DURAND, FRANCŒUR, maître de la musique de la chambre du roi; M^{lles} CHEVALIER, LE MAURE, FEL, DUBOIS, LARRIVÉE, ARNOULD, BEAUMESNIL.

Cette liste contient plusieurs noms célèbres dans l'histoire de l'Opéra.

Jeliotte, qui était retiré depuis 1755, avait été non seulement un ténor distingué, mais aussi un homme à bonnes fortunes.

« Une chose m'étonne, dit M^{me} d'Épinay, et je n'y comprends rien. Jeliotte s'est installé chez M^{me} de Jully pendant l'hiver dernier; il a un ton, une aisance à laquelle je ne me fais point. Je sais qu'il y a nombre de bonnes maisons où il est reçu, mais cela m'est toujours nouveau, et quand il perd vingt louis au brelan, je suis surprise qu'on les accepte. Il est réellement d'une société fort agréable; il cause bien, il a des grands airs sans être fat, il a seulement un ton au-dessus de son état. Je suis persuadée qu'il le feroit oublier s'il n'étoit forcé de l'afficher trois fois par semaine. »

M^{me} de Jully était la belle-sœur de M^{me} d'Épinay, et la belle-fille de La Live de Bellegarde, fermier général.

Marmontel, dans ses *Mémoires,* ne le traite pas moins favorablement :

« Doux, riant, *amistoux*, pour me servir d'un mot de son pays (le Béarn), qui le peint de couleur natale, il portait sur son front la sérénité du bonheur, et, en le respirant lui-même, il l'inspirait. Il n'était ni beau, ni bien fait; mais pour s'embellir il n'avait qu'à chanter. Les jeunes femmes en étaient folles; on les voyait à demi-corps élancées hors de leurs loges, donner en spectacle elles-mêmes l'excès de leur émotion.

« Chéri, considéré parmi ses camarades, avec lesquels il était sur le ton d'une politesse amicale, mais sans familiarité, il vivait en homme du monde, accueilli, désiré partout. D'abord c'était son chant que l'on voulait entendre, et, pour en donner le plaisir, il

était d'une complaisance dont on était charmé autant que de sa voix. Il s'était fait une étude de choisir et d'apprendre nos plus jolies chansons, et il les chantait sur sa guitare avec un goût délicieux.

« Homme à bonnes fortunes autant et plus qu'il n'aurait voulu l'être, il était renommé pour sa discrétion ; et, de ses nombreuses conquêtes, on n'a connu que celles qui ont voulu s'afficher. »

Il mourut dans son pays, en 1788.

Lany, retiré en 1779, avait été maître et compositeur des ballets de l'Opéra. Il mourut en 1785, dans des circonstances peu édifiantes, qui sont racontées par les *Mémoires secrets* :

« Le sieur Lany, ancien danseur et compositeur des ballets de l'Opéra, a donné ces jours derniers un bal, où il avoit rassemblé les plus jolies filles de Paris. Ce spectacle a ranimé sa paillardise. Il a jeté le mouchoir à l'une dont la jeunesse et la fraîcheur lui ont procuré une nuit très voluptueuse ; mais ayant fait trop d'efforts, il lui est survenu une inflammation à la vessie ; il a fallu le sonder ; on l'a blessé, et ce vieux pécheur vient de mourir comme il a vécu. »

M^{lle} Le Maure était incontestablement la doyenne des anciens sujets de l'Opéra. Née en 1703, elle avait débuté en 1724.

M^{lle} Fel, qui n'était plus jeune non plus, — elle avait débuté en 1734, — avait inspiré une passion violente à Grimm. Rousseau, dans ses *Confessions,* raconte, au sujet de cet amour, une anecdote singulière :

« Grimm, après avoir vu quelque temps de bonne amitié M^{lle} Fel, s'avisa tout à coup d'en devenir éperdûment amoureux et de vouloir supplanter Cahuzac. La belle, se piquant de constance, éconduisit ce nouveau prétendant. Celui-ci prit l'affaire au tragique et s'avisa d'en vouloir mourir. Il tomba tout subitement dans la plus étrange maladie dont jamais peut-être on ait ouï parler. Il passoit les jours et les nuits dans une continuelle léthargie, les yeux bien ouverts, le pouls bien battant, mais sans parler, sans manger, sans bouger, paroissant quelquefois entendre, mais ne répondant jamais, pas même par signe, et, du reste, sans agitation, sans douleur, sans fièvre, et restant là comme s'il eût été mort. L'abbé Raynal et moi nous partageâmes sa garde ; l'abbé, plus robuste et mieux portant, y passoit les nuits, moi les

jours, sans le quitter jamais ensemble, et l'un ne partoit jamais que l'autre ne fût arrivé. Le comte de Frièse, alarmé, lui amena Sénac, qui, après l'avoir bien examiné, dit que ce ne seroit rien, et n'ordonna rien. Mon effroi pour mon ami me fit observer avec soin la contenance du médecin, et je le vis sourire en sortant. Cependant le malade resta plusieurs jours immobile, sans prendre ni bouillon, ni quoi que ce fût, que des cerises confites, que je lui mettois de temps en temps sur la langue et qu'il avaloit fort bien. Un beau matin, il se leva, s'habilla et reprit son train de vie ordinaire, sans que jamais il m'ait reparlé, ni que je sache à l'abbé Raynal, ni à personne, de cette singulière léthargie, ni des soins que nous lui avions rendus tandis qu'elle avoit duré. »

Grimm nous paraît avoir joué là une assez triste comédie.

La célèbre Sophie Arnould s'était retirée en 1778, avec 2,000 l. d'appointements. Elle avait débuté en 1757. Elle a eu plus que des biographes, elle a eu des historiens. De toutes les anecdotes qu'on lui prête, nous n'en rapporterons qu'une qui est bien dans les mœurs du temps :

« M^{lle} Arnoux, racontent les *Mémoires secrets*, excédée de la jalousie de M. de Lauraguais, avoit profité de son absence pour rompre avec lui. Elle avoit renvoyé à M^{me} la comtesse de Lauraguais tous les bijoux dont lui avoit fait présent son mari, même le carosse et deux enfants dedans, qu'elle avoit eus de lui. Elle s'étoit tenue cachée pour se soustraire aux fureurs d'un amant irrité ; elle s'étoit même mise sous la protection de M. le comte de Saint-Florentin, dont elle avoit imploré la bienveillance. On ne peut peindre l'état de démence où cette rupture avoit jeté M. le comte de Lauraguais. Tout Paris étoit inondé de ses élégies. Enfin, à la fougue d'une passion effrénée ayant succédé le calme de la raison, il s'étoit livré aux sentiments généreux qui devoient nécessairement prendre le dessus dans un cœur comme le sien. Il y avoit eu une entrevue entre la maîtresse et lui ; il avoit poussé la grandeur d'âme jusqu'à lui déclarer qu'en renonçant à elle, il n'oublioit point ce qu'il se devoit à lui-même, et lui envoyoit en conséquence un contrat de deux mille écus de rentes viagères. Sur le refus de M^{lle} Arnoux, M^{me} la comtesse de Lauraguais étoit intervenue et avoit sollicité l'actrice sublime de ne point refuser un bienfait auquel elle vouloit participer elle-même ; elle lui avoit fait ajouter qu'elle n'eût aucune inquiétude

de ses enfants, qu'elle en auroit le même soin que des siens propres. M^{lle} Arnoux n'avoit point cru devoir se refuser à cette dernière invitation, et M. Bertin ayant fait, de son côté, vis-à-vis du comte de Lauraguais, les démarches qui convenoient dans ces circonstances, tous les procédés avoient été remplis, et il étoit entré en pleine possession de sa nouvelle conquête. »

M. Bertin, trésorier des parties casuelles, ne tarda pas à être évincé pour faire place de nouveau au comte de Lauraguais, qui revint plus amoureux que jamais.

Sophie mourut en 1803, en disant à son curé : « Il me sera beaucoup pardonné parce que j'ai beaucoup aimé. »

MAISON DU ROY

MM. DE LA FERTÉ, DES ENTELLES, DE LA TOUCHE, BOURBOULON, HÉBERT ; MM. DE CHAMILLY père, DE CHAMILLY fils, DE CHAMPLOT, DE MARCHAIS, TOURTEAU, THIERRY père, THIERRY fils, premiers valets de chambre ; MM. le comte D'ANGEVILLIER, MICQUE, architecte ; BOQUET, inspecteur général des Menus ; ROBINET, premier commis du ministre ; BOROT, LA CHAPELLE, son gendre et son successeur ; LEMAIRE, ancien secrétaire de M. le duc de la Vrillière ; GALLEMAND, premier commis et secrétaire du ministre ; DE SAINT-REMY, BAUFFRE, commissaire du Louvre ; PONTAU, secrétaire du ministre ; MARTIN, secrétaire de M. Lenoir ; GOMBAULT, chargé du détail de la garde de Paris ; DE LA BORDE, commis du bureau du ministre ; DE FARCY, commis au dépôt du Louvre ; DE SAINT-SEINE, directeur des octrois.

GARDE MILITAIRE

MM. les Officiers majors des gardes françoises, suivant la liste donnée par M. le Major : un aide major des chevau-

légers en place; M. DE LA CROIX, commissaire; un aide major des gendarmes en place; M. DE SENNEVILLE, commissaire; le Prévôt général de la connétablie; le Commandant, le Major de la garde de Paris; DE LA CHAUX.

ENTRÉES PARTICULIÈRES

AMPHITHÉATRE

MM. DE CHAMPCENETZ, gouverneur du Louvre; CLOS, lieutenant général de la prévôté, pour sa vie, suivant la décision du roi; RAMEAU fils, comme auteur; PANKOUCK, auteur du *Mercure de France,* aux premières représentatations; les deux receveurs des hôpitaux; LE PAUTE l'aîné, en considération de la pendule dont il a fait présent à l'Opéra; AUBERT, le comte DE MORAS, de la famille de Lulli; GEORGE, LECLERC, ancien secrétaire de M. de Maurepas; DE VOUGNY, BEAUJARD, sur le pied des grands abonnements, pour sa vie; MINEL, sur le pied des grands abonnements, pour sa vie, à cause de l'emprunt pour l'agrandissement du théâtre; MMmes FRANCŒUR, DAUVERGNE, JOLIVEAU, TRIAL (veuve), BERTON (veuve), BERTON fils, GIRARD, fille de feu M. Rebel; DE VISMES, GIROUST, surintendant de la musique du roi; COMÉDIE-FRANÇOISE : Tous les sujets composant la Comédie-Françoise, suivant la liste donnée par le semainier, à la charge d'un même nombre d'acteurs de l'Opéra à la Comédie-Françoise, et avec l'exception réciproque des trois premières représentations des ouvrages nouveaux ou remis au théâtre.

Le marquis de Champcenetz, beaucoup moins célèbre que son fils, mérite cependant un souvenir. Son mariage avec Mme Pater le rend justiciable de la chronique.

« M. le marquis de Champcenetz, écrit Grimm, en 1779, pour finir le roman de M^me de Newkerque, vient de l'épouser. Cette beauté, si célèbre autrefois sous le nom de M^me Pater, après avoir eu beaucoup d'aventures fort brillantes, entre autres une avec M. le duc de Choiseul, eut presque en même temps l'espérance d'épouser M. de Lambesc qui auroit pu être son fils, et celle de jouer le rôle de M^me de Maintenon, sur la fin du règne de Louis XV. Il est sûr, au moins, que ce prince, les dernières années de sa vie, entretenoit avec elle des relations très secrètes et très intimes, et la combla de bienfaits dont elle jouit encore. »

Le fils avait les charges de son père en survivance. Il est le héros de beaucoup d'aventures. La suivante est empruntée aux *Mémoires secrets :*

« Il couroit depuis quelques jours un quatrain sur le prince d'Hénin, capitaine des gardes du corps du comte d'Artois, qu'on n'a pas daigné recueillir dans le moment parce qu'il ne contenoit qu'un calembourg. Malheureusement sous cette pointe grossière étoient renfermées des vérités dures concernant la bêtise et la nullité de ce seigneur, lié avec toutes les impures de Paris et surtout ne désemparant pas de chez M^lle Arnoux, qu'il ennuie du matin au soir. Il a su que le quatrain étoit de M. le marquis de Champcenetz, gouverneur des châteaux de Meudon, Bellevue et dependances, un des chansonniers de la cour et rival en ce genre du marquis de Louvois. Il s'est plaint au comte d'Artois, son maître, et M. de Champcenetz a été condamné par le roi a être exilé pendant deux ans, dont six mois dans un château-fort, et, pour le reste, sa famille a obtenu qu'il le passeroit à voyager. Cette anecdote rend précieux ces vers qu'on dédaignoit :

> Depuis qu'auprès de la catin
> Tu fais un rôle des plus minces,
> Tu n'es plus le prince d'Hénin,
> Mais seulement le nain des princes. »

Le calembour ne valait pas deux ans de prison. Aussi Champcenetz ne les fit-il pas, et, trois mois plus tard, il sortait du château de Ham et reparaissait à l'Opéra.

Champcenetz fut, pendant la Révolution, l'un des rédacteurs du journal royaliste, les *Actes des Apôtres*. Il paya ses épigrammes de sa tête et mourut sur l'échafaud, à l'âge de trente-cinq ans.

En allant au supplice, il disait au prince de Salm, dont la char-

rette précédait la sienne : « Donne donc pour boire à ton cocher, le maraud ne va pas ! »

M. de Vougny, qui figure sur cette liste, avait joué un rôle dans l'administration de l'Opéra :

« Il paroît décidé, disent les *Mémoires secrets* (1777), que la ville reprendra l'administration de l'Opéra à Pâques. Un monsieur Vougni, cousin germain de M. Amelot, grand coureur de filles et allant beaucoup à ce spectacle comme le centre de cette marchandise, a désiré y présider sous l'inspection du ministre, et en aura la direction honorifique et utile. On ne doute pas qu'il n'ait des croupiers. Du reste, le sieur Berton conduira toute la machine quant à ce qui concerne la partie des arts. »

Quelques mois après, on se plaint de la mauvaise administration, et l'on dit :

« Le ministre de Paris a remis, en quelque sorte, toute la haute police qui le concerne à M. de Vougny, son cousin germain, fainéant très propre à discuter sur le mérite des figurantes, de ce qu'on appelle les *Espaliers,* mais ne connoissant rien à la partie des talents. Et quant à la Ville, elle a aussi confié sa manutention au sieur Bufau (nous l'avons plus haut), qui entend à merveille le revirement de cette finance pour son avantage et utilité. »

Nous voyons aussi qu'il était fort lié avec M. et Mme de Maurepas, et qu'on l'appelait pour cette raison Vougny-Maurepas. En 1778, il se cassa la jambe, ce qui causa grande rumeur.

« Cet événement funeste a été bientôt su de tout Paris; les princes du sang ont envoyé chez M. de Vougny; les ministres y sont venus; il s'est inscrit quatre cents personnes sur sa liste, et cette lecture l'a réjoui. Parmi les femmes les plus distinguées de la cour, on y trouvoit des Laïs de toute espèce dont il est le protecteur. On espère lui conserver la jambe. »

Et quelques jours après :

« Les demoiselles Heynel et Guimard sont venues en députation chez ce protecteur de la part des consœurs de l'Opéra, et le sieur de Vismes ne manque pas de lui rendre compte chaque jour des nouvelles de son tripot. Il va à merveille, etc. »

Il demeurait rue du Grand-Chantier, 5.

M. Pankoucke, qui avait ses entrées aux premières représentations, est le célèbre imprimeur de l'*Encyclopédie* et le fondateur du *Moniteur universel*. Il était le beau-frère de Suard.

Ce fut vers 1772, après la déconfiture de l'entrepreneur Lacombe, que Pankoucke obtint le privilège du *Mercure,* dont il porta la prospérité au plus haut degré.

Pankoucke mourut en 1798.

AU PARTERRE

MM. Pipelet, Lacaze, Verges, Capdeville, chirurgiens de l'Opéra; Pinon, huissier des ballets du roi; deux officiers de la garde de Paris; deux pages de chaque prince du sang; le commissaire du quartier de l'Opéra; de Francine, de la famille de Lulli; deux officiers des gardes de M. le gouverneur de Paris; deux pages de M. le gouverneur de Paris; Chénon fils, commissaire.

PAR ORDRES VERBAUX

AMPHITHÉATRE

MM. l'abbé Nolin, directeur des pépinières du roi; Chalgrin, architecte; Riboutté, ci-devant secrétaire des Menus; Dhemery, inspecteur de la librairie; l'abbé Aubert, auteur de la *Gazette de France* et censeur des *Affiches,* aux premières représentations; M^me Couppée, de l'Opéra; le premier secrétaire de M. le procureur général; Le Chennetier, premier secrétaire de M. le premier président; Le Coq, aide major de la ville; Leroux, premier secrétaire de la capitation; Veytard Delorme, premier secrétaire de M. le prévost des marchands; Alix, secrétaire du cabinet de M. de Caumartin; Morat, inspecteur général des pompes, aux trois premières représentations, au parterre; Corancé, auteur du *Journal de Paris,* aux premières repré-

sentations; SAUSSAYE, receveur de la capitation; DUMAS, maréchal des logis des gardes françoises; VERNET, peintre; DE WATTEVILLE, pour l'article des *Affiches de Paris*, aux premières représentations; VENOTTE, gouverneur des pages de la maison d'Orléans; LEBLANC, gouverneur des pages de Monseigneur le prince de Conty; DE ROQUEMONT, fils de l'ancien commandant de la garde de Paris; DALLAINVILLE, maréchal des logis; CLOYS, concierge du Louvre; DE LA PLACE, ancien auteur du *Mercure;* SANTERRE, premier commis du Trésor royal; GAUJARD, premier commis des finances; CAMPAN père, CAMPAN fils, LE POT D'AUTEUIL, notaire; PILLON, receveur de la capitation; RANDON DE LA TOUR, COINDET, secrétaire de M. Necker; Mme PRIEUR, MARGANTIN, notaire; HOUDON, garde magasin général des Menus; ROUEN, notaire; SUARD, ARNAUD (l'abbé), MAILLET, DE BAR, secrétaire de la maison du roi; BOSQUILLON, caissier de la maison du roi; CAFFIERY.

L'architecte Chalgrin était intendant des bâtiments de Monsieur, de l'Académie d'architecture. Il fut l'architecte de l'Arc de Triomphe.

Il mourut en 1811.

Il avait épousé la fille de Joseph Vernet, qui fut condamnée à mort le 6 thermidor, an II, « comme ennemie du peuple, ayant été trouvé dans son appartement cinquante livres de bougies provenant d'un vol fait au garde de meuble de la Muette ». Elle avait trente-quatre ans.

Chalgrin demeurait rue Neuve-des-Petits-Champs.

Son beau-père, le célèbre peintre Joseph Vernet, qui avait aussi ses entrées, était très connaisseur en musique; il avait été l'ami de Pergolèse à Rome, et figurait parmi les dilettanti les plus sérieux de l'époque.

Il était membre de l'Académie de peinture et de sculpture. Né en 1714, il mourut en 1789. Il avait son logement aux galeries du Louvre.

Dans un article que lui consacre Pitra et qui est inséré dans la *Correspondance de Grimm*, il est longuement question des relations de Vernet avec plusieurs musiciens célèbres:

« Notre jeune peintre aimoit passionnément la musique. Il étoit lié de la plus étroite amitié avec le célèbre Pergolèse ; cette amitié fut si tendre qu'on ne prononçoit jamais devant Vernet le nom de Pergolèse sans que les souvenirs que ce nom lui rappeloit ne lui fissent répandre de larmes. Ils vivoient presque continuellement ensemble. Le peintre avoit chez lui un forte-piano pour amuser son ami, et de même le musicien avoit chez lui un chevalet et des palettes : l'un faisoit de la musique pendant que l'autre peignoit...

« Le sentiment musical de Vernet et l'amour qu'il avoit pour cet art, lui firent accueillir avec intérêt Grétry, quand il vint à Paris : il devina son talent et prédit ses succès. »

A propos de Mme Couppée, ou Coupé, chanteuse, retirée en 1750, on cite un mot de Sophie Arnould. Mlle Couppée vivait avec M. Rollin, fermier général. Elle vint un soir à l'Opéra et causa avec des actrices. — Quelqu'un demanda quelle était cette dame... — Eh ! quoi, répondit Sophie, vous ne la connaissez pas ? C'est l'histoire ancienne de M. Rollin.

Campan père, qui avait ses entrées à l'amphithéâtre, était secrétaire du cabinet de la reine, et pénétré de l'importance de ses fonctions, si l'on en juge par un mot charmant qu'il inspira à la fille de Mme Vigée-Lebrun.

« Ce M. Campan, dit l'auteur des *Souvenirs*, parloit toujours de la reine. Un jour qu'il dînoit chez moi, ma fille, qui avoit alors sept ans, me dit tout bas : Maman, « ce Monsieur, est-ce le roi ? »

Parmi les journalistes, il serait injuste de ne pas accorder une mention particulière à l'abbé Arnaud, membre de l'Académie française, l'un des champions les plus ardents de la musique de Gluck. On l'appelait le grand Pontife des Gluckistes. Il cribla d'épigrammes mordantes Marmontel, qui était dans le camp opposé.

Voici, dans un autre genre, une épigramme (dans le sens grec ou plutôt dans le sens latin) que lui attribuent les *Mémoires secrets*. Ce sont des vers sur une redoute chinoise, à la foire Saint-Laurent :

> La voilà donc cette redoute
> Qu'à bon droit le sage redoute.

> Charmant et funeste réduit,
> Où, pour peu que l'on rime en oute,
> Infailliblement il en coûte,
> Et le plus souvent il en cuit.

On ne s'étonnera pas que, dans les ardeurs de cette vie de journaliste et de polémiste, il ait un peu oublié les devoirs de son état.

Du reste, s'il distribuait volontiers les épigrammes, il en recevait aussi pour son compte, et des plus venimeuses. En voici une qui est de Marmontel ; elle est sur un air de chanson et inoffensive :

> L'abbé Fatras,
> De Carpentras,
> Demande un bénéfice.
> Il l'obtiendra,
> Car l'Opéra
> Lui tient lieu d'office.

L'avocat Target, qui le remplaça à l'Académie française, cite de lui un trait de bienfaisance qui rachète bien des petits vers mondains :

« Un curé de son abbaye lui demande le payement d'une portion congrue ; il veut se défendre : le curé vient, lui expose son indigence, et n'a pas de peine à l'émouvoir. M. l'abbé soulagera le curé pendant sa vie, il s'y engage et tient parole ; mais il n'a point de loi à prescrire après sa mort. Que fera-t-il donc ? Il peut désirer de perdre sa cause et il le désire ; il peut chercher des titres contre lui-même et il en cherche ; il est assez heureux pour en trouver ; il en arme son adversaire et, à force de soins, il parvient à être condamné. »

Un autre abbé, porté sur cette liste, l'abbé Aubert, fabuliste et critique, dirigeait, depuis 1774, la *Gazette de France*. Ce journal était rattaché au ministère des affaires étrangères et fut plus tard absorbé par Pankoucke.

Il était non seulement « censeur », mais aussi rédacteur des *Annonces, Affiches et Avis divers*, pour la partie du feuilleton. « Ses articles, pleins de malice, de goût et d'érudition, firent, pendant trente ans, la fortune de cette publication, qui, par son titre, semblait si étrangère aux lettres. » (E. Hatin, *Bibliographie de la Presse*.)

Il était professeur de littérature française au collège Royal. Il mourut en 1814.

M. Corancé, du *Journal de Paris*, était l'ami de J.-J. Rousseau, et ce fut lui qui mit l'auteur du *Devin du village* en relations avec Gluck.

« Parmi le très petit nombre de privilégiés reçus dans l'étrange ménage de la rue de la Plâtrière (c'était là que demeurait Jean-Jacques), il faut citer l'imprimeur Corancez, qui rédigea avec Sautereau le *Journal de Paris*, de 1777 à 1790, et qui connut Rousseau par l'intermédiaire de Romilly, savant horloger de Genève, beau-père de Corancez. Il se prêta le mieux du monde aux désirs de Gluck et lui ménagea une entrevue avec l'auteur du *Devin du village*. » (*La Musique française au* XVIII^e *siècle*, par M. Desnoireterres.)

Corancez fut activement mêlé à la querelle des Gluckistes et des Piccinistes, comme un des tenants les plus fanatiques du maître allemand.

Cadet, l'apothicaire, était un des fondateurs du *Journal de Paris*.

De là cette épigramme :

> On lisoit au sacré vallon
> Un certain journal littéraire ;
> C'est de la drogue, dit Fréron,
> Rien d'étonnant, répondit-on,
> Il sort de chez l'apothicaire.
> Quoi, dit Linguet sur un haut ton,
> Un ministre de la canule
> Voudroit devenir mon émule.
> Bon, dit La Harpe, que veux-tu ?
> Cet homme ayant toujours vécu
> Pour le service du derrière,
> Veut compléter son ministère
> En nous donnant un torche-cul.

AU PARTERRE

MM. MOREL, receveur général des voitures de la cour ; DE LORMEL, imprimeur ; PROTAIN, CANOT, BAUDON, SA-

razin, De Leuze, peintres de l'Opéra ; Mondonville, Barthouil, porte-clef du Louvre ; Liebau, concierge du Palais-Royal ; Pestin, maître d'hôtel de M. Amelot ; Chappotin, ancien maître de chant ; Francœur neveu, Donnadieu, maître d'armes ; Boyer, rédacteur de l'article du spectacle aux *Affiches;* Paris, dessinateur du cabinet du roi ; Moreau, graveur du cabinet du roi ; Carital, ancien commis de M. de Chouzi ; Bemetzier, chez M. Amelot ; Lefebvre, auteur des *Affiches et Avis divers.*

Arrêté par le roi, le 21 avril 1783.

Signé : AMELOT.

www.ingramcontent.com/pod-product-compliance
Lightning Source LLC
Chambersburg PA
CBHW071612220526
45469CB00002B/324